360° MANGA 漫畫全解

零基礎漫畫素描入門

噠噠貓 著

前言 // *PREFACE*

最適合新手的漫畫教程書來啦！

　　初學漫畫的你是否想跳過學習基礎知識，快速進階為漫畫高手呢？答案是顯而易見的，漫畫學習是沒有捷徑的，在學習過程中總會遇到新的問題。這套全新的360°漫畫全解系列，對漫畫技法的講解進行了多角度思考，對知識點框架進行了修正和梳理，幫助讀者快速建立正確的繪畫習慣，360°全方位掌握漫畫新手的所有入門知識點。

六大特色讓漫畫學習之路更加輕鬆有趣！

　❶通過各種角度的身體結構展示，打破新手換個角度就束手無策的局面。

　❷完整的知識體系：涵蓋漫畫入門的所有重難點，學漫畫有這一套就夠了！

　❸精緻的雙色印刷：將繪畫要點用有色線條標注，手繪感滿滿，直觀再現繪製關鍵。

　❹案例豐富、互動性強且詳細解析步驟，是新手必備的避坑指南。

　❺照片再現場景，讓讀者瞭解從照片到漫畫人物的完整過程。

　❻創意無限的人設講解。將所學的技法融會貫通，輕鬆畫出充滿個性的人物。

　　　畫畫雖不是一蹴而就的，但只要掌握方法就能事半功倍，加快前進的腳步。希望大家都能在循序漸進的練習中感受到漫畫創作所帶來的樂趣。

嗒嗒貓

本書的使用法

本書共有69個知識點講解及拓展素材和錯例修改,供讀者學習使用。在此將本書的特點整理為三點進行簡單的介紹,方便讀者在閱讀時更好地理解、學習。

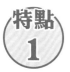

特點 1 身體結構的 360° 立體展示和全面剖析

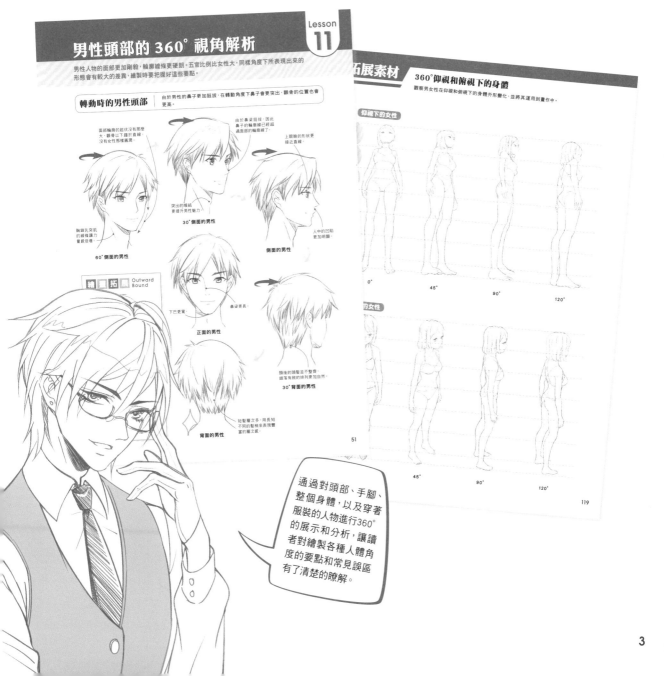

通過對頭部、手腳、整個身體,以及穿著服裝的人物進行360°的展示和分析,讓讀者對繪製各種人體角度的要點和常見誤區有了清楚的瞭解。

特點 2 詳細的繪製步驟和錯例分析

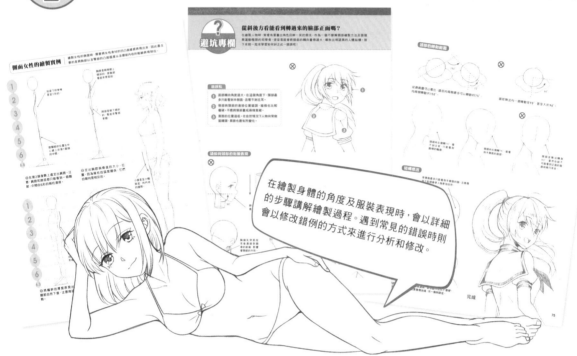

在繪製身體的角度及服裝表現時，會以詳細的步驟講解繪製過程。遇到常見的錯誤時則會以修改錯例的方式來進行分析和修改。

特點 3 將人物實拍變成可愛的漫畫形象

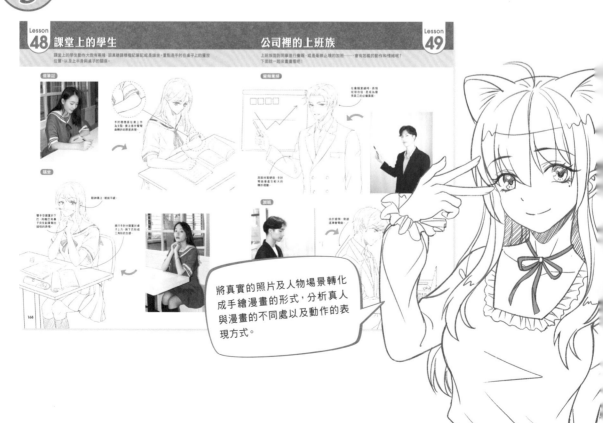

將真實的照片及人物場景轉化成手繪漫畫的形式，分析真人與漫畫的不同處以及動作的表現方式。

目錄 // CONTENTS

Part 2 一起探索身體運動的奧秘

Part 3 讓你的衣櫃永遠裝不下

Step 1 繪畫前先瞭解骨骼構造

人體的206塊骨頭相互連接，構成了骨架。人體骨頭大致可分為：頭骨、軀幹骨和四肢骨。在瞭解骨骼的基礎構造後，才能避免在繪製人物時出現結構不自然的問題。

骨骼的基本構造及男女差異

男性的骨架比女性的大，尤其是在手和腳的關節處；所以在繪製時要表現出男女性的差異。

① 顱骨　② 鎖骨　③ 肋骨　④ 肱骨
⑤ 脊柱　⑥ 骨盆　⑦ 股骨　⑧ 肩胛骨

要點！POINT

男女骨骼的主要區別

男性的胸腔較寬，盆骨相對較窄。女性的胸腔相對較窄，盆骨較寬。

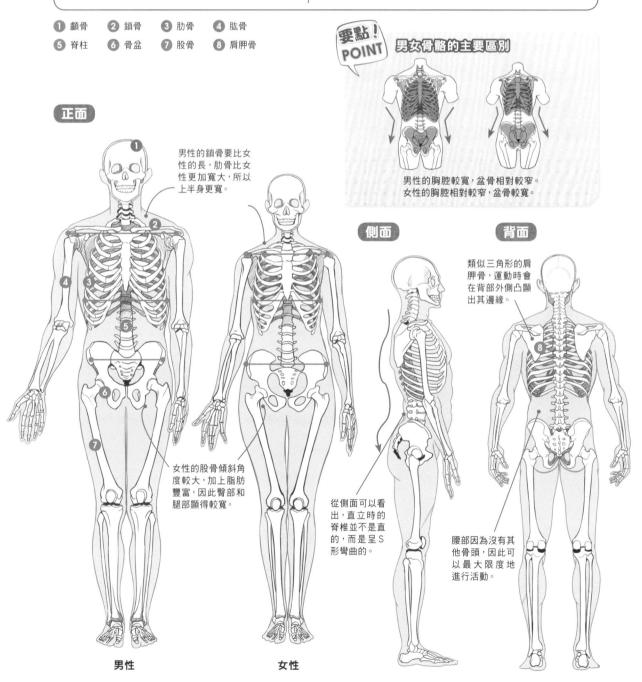

正面

男性的鎖骨要比女性的長，肋骨比女性更加寬大，所以上半身更寬。

女性的股骨傾斜角度較大，加上脂肪豐富，因此臀部和腿部顯得較寬。

側面

從側面可以看出，直立時的脊椎並不是直的，而是呈S形彎曲的。

背面

類似三角形的肩胛骨，運動時會在背部外側凸顯出其邊緣。

腰部因為沒有其他骨頭，因此可以最大限度地進行活動。

男性　　　　女性

軀幹運動時的骨骼變化

軀幹在運動時，變化的最大的骨骼就是脊柱了。脊柱連接著頭部、胸部以及骨盆，是身體的支柱。本節將以脊柱為例，講解軀幹運動時的骨骼變化。

側屈

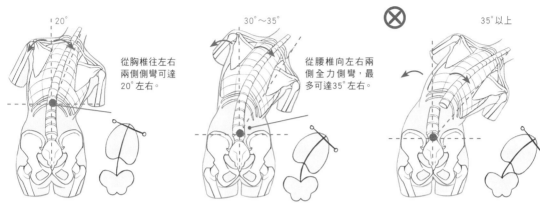

20°

30°～35°

35°以上

從胸椎往左右兩側側彎可達20°左右。

從腰椎向左右兩側全力側彎，最多可達35°左右。

脊柱的運動方式有：屈伸、側屈、旋轉等。身體向左右兩側側彎時，脊柱的彎曲幅度較小，最大可達35°左右。

受到腰椎的限制，脊柱單獨側彎不能大於35°。

前俯後仰

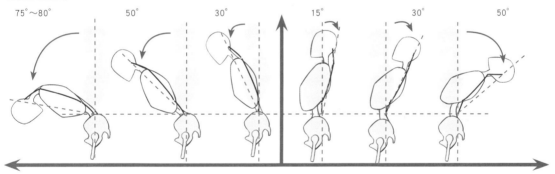

75°～80°　　50°　　30°　　15°　　30°　　50°

脊柱的前後運動由頸椎、胸椎及腰椎聯動完成，最多可以向前彎曲80°，向後彎曲50°。

左右扭轉

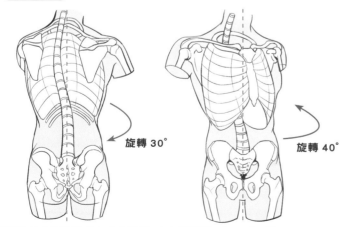

旋轉 30°

旋轉 40°

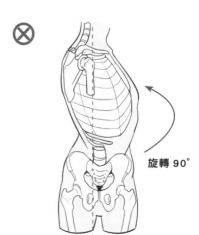

旋轉 90°

腰椎可在以臀部為軸心的條件下，左右旋轉約30°～40°，但胸椎則無法單獨進行旋轉運動。

不論是頸椎還是腰椎旋轉都不能大於90°。

Step 2 瞭解關節的特點

人體有很多關節。上肢運動是由肩關節和肘關節決定的；下肢運動由髖關節和膝關節來決定；手腳的運動則由腕關節和踝關節決定。瞭解各個關節是如何銜接運動的，就能避免在繪製動作時出現常識性的錯誤。

上肢的關節

上肢的關節主要集中在肩膀以及手肘上，兩處關節的配合能使手臂做出抬高、旋轉、前後擺動、彎折等多種動作，初學者可以實際動一動感受一下。

肩關節

鎖骨末端與肩膀邊緣有一定的距離。

肩胛骨的長度約是鎖骨的1/3。

正面

胸骨呈領結造型，是鎖骨和肩胛骨運動的起點。

背面

手臂抬高時，鎖骨末端會抬高。

約30°

約30°

胸骨保持不動。

肩胛骨以肱骨為支點，下端往外側移動。

手臂向後轉動時，肩胛骨會靠近脊柱。

俯視背面

俯視正面

手臂往前伸時，鎖骨和肩胛骨會向前轉動。

肩頭的位置也在移動。

肘關節

肱骨

橈骨

尺骨

外翻90°

自然0°

尺骨末端連接小指。

內旋90°

橈骨末端連接大拇指。

小臂可以向內外翻轉90°。外翻時尺骨與橈骨並列排在一起，內旋時則相互交叉，因此會改變手臂的形狀。

⊗

因為不瞭解骨骼結構，會錯誤地將肘關節畫得過長且尖銳。

尺骨凸點

肱骨凸點

手臂彎折時，肱骨和下端的尺骨、橈骨形成軸承式的轉動，此時的關節呈扁平狀。

下肢的關節 | 下肢的關節主要集中在髖關節以及膝關節處,兩者結合就能做出抬腿、後蹬、屈膝以及擺腿等動作,再結合脊柱的彎曲就能做出下蹲和跳躍、走動等複雜動作。

髖關節

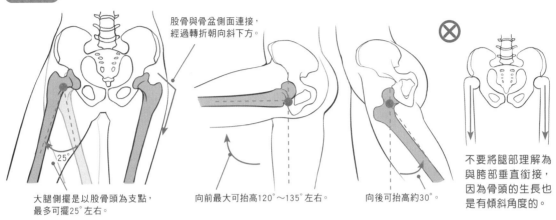

股骨與骨盆側面連接,經過轉折朝向斜下方。

大腿側擺是以股骨頭為支點,最多可擺25°左右。

向前最大可抬高120°~135°左右。

向後可抬高約30°。

不要將腿部理解為與胯部垂直銜接,因為骨頭的生長也是有傾斜角度的。

膝關節

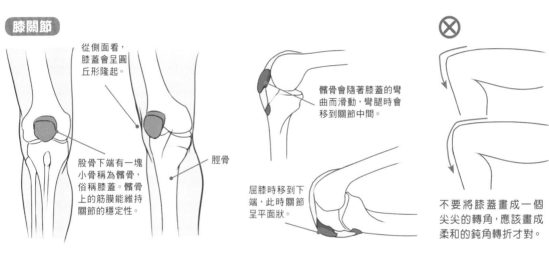

從側面看,膝蓋會呈圓丘形隆起。

股骨下端有一塊小骨稱為髕骨,俗稱膝蓋。髕骨上的筋膜能維持關節的穩定性。

脛骨

髕骨會隨著膝蓋的彎曲而滑動,彎腿時會移到關節中間。

屈膝時移到下端,此時關節呈平面狀。

不要將膝蓋畫成一個尖尖的轉角,應該畫成柔和的鈍角轉折才對。

手腳的關節 | 四肢末端連接手部的關節為腕關節,連接腳部的為踝關節。它們有許多共通點,下面就一起來瞭解一下吧。

踝關節

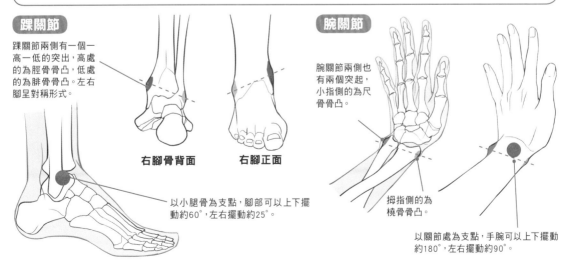

踝關節兩側有一個一高一低的突出,高處的為脛骨骨凸,低處的為腓骨骨凸。左右腳呈對稱形式。

右腳骨背面

右腳正面

以小腿骨為支點,腳部可以上下擺動約60°,左右擺動約25°。

腕關節

腕關節兩側也有兩個突起,小指側的為尺骨骨凸。

拇指側的為橈骨骨凸。

以關節處為支點,手腕可以上下擺動約180°,左右擺動約90°。

Step 3 瞭解肌肉的構造

附著在骨骼上的肌肉叫作骨骼肌,肌肉的分布也影響著身體的外在輪廓。同時,骨骼肌也是運動系統的動力來源;通過神經系統的支配使肌肉產生收縮,從而牽引骨骼產生運動。瞭解肌肉的運動規律就能夠更好地學習人物動態繪製。

影響身體輪廓的主要肌肉

身體上的肌肉呈對稱分布,相互交疊、相互影響,但繪畫時僅需記住最外層、影響輪廓的那幾塊重要的肌肉的結構就可以了。

1 胸鎖乳突肌　　2 三角肌　　3 胸大肌　　4 肱二頭肌
5 腹直肌　　6 前臂前肌群　　7 縫匠肌　　8 股直肌
9 肱三頭肌　　10 臀大肌　　11 斜方肌　　12 背闊肌
13 腹外斜肌　　14 腓腸肌

要點! POINT 男女胸肌的區別

男性的胸肌近似於五邊形,女性的胸肌則被類似水滴形的脂肪所覆蓋。

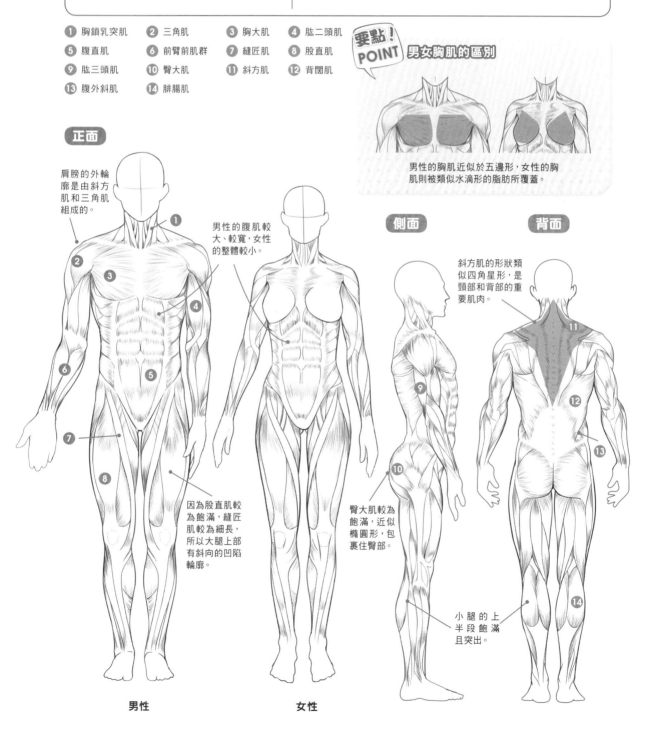

正面

肩膀的外輪廓是由斜方肌和三角肌組成的。

男性的腹肌較大、較寬,女性的整體較小。

側面

背面

斜方肌的形狀類似四角星形,是頸部和背部的重要肌肉。

因為股直肌較為飽滿,縫匠肌較為細長,所以大腿上部有斜向的凹陷輪廓。

臀大肌較為飽滿,近似橢圓形,包裹住臀部。

小腿的上半段飽滿且突出。

男性　　　　　　　女性

肌肉用力時所產生的形變

肌肉在用力及運動時會產生形變，擠壓的形變一般產生在關節內側，而關節外側會產生拉伸的形變。

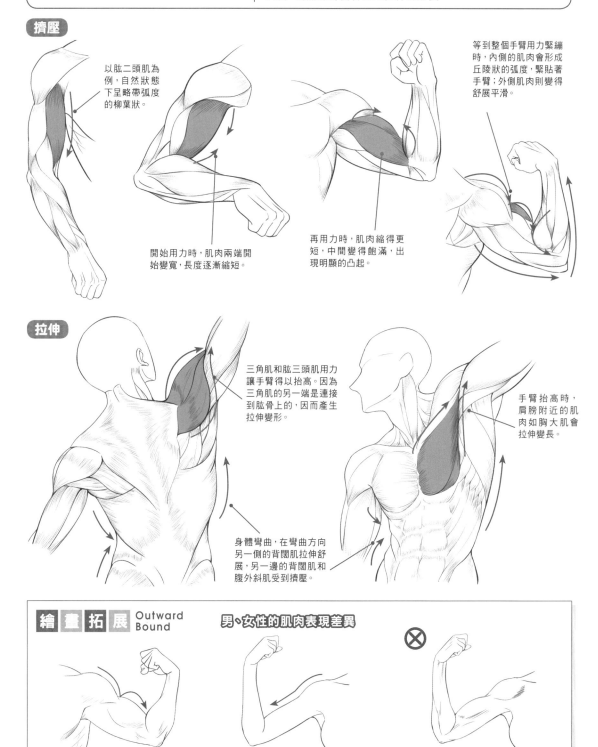

擠壓

以肱二頭肌為例，自然狀態下呈略帶弧度的柳葉狀。

開始用力時，肌肉兩端開始變寬，長度逐漸縮短。

再用力時，肌肉縮得更短，中間變得飽滿，出現明顯的凸起。

等到整個手臂用力緊繃時，內側的肌肉會形成丘陵狀的弧度，緊貼著手臂；外側肌肉則變得舒展平滑。

拉伸

三角肌和肱三頭肌用力讓手臂得以抬高。因為三角肌的另一端是連接到肱骨上的，因而產生拉伸變形。

身體彎曲，在彎曲方向另一側的背闊肌拉伸舒展，另一邊的背闊肌和腹外斜肌受到擠壓。

手臂抬高時，肩膀附近的肌肉如胸大肌會拉伸變長。

繪畫拓展 Outward Bound

男、女性的肌肉表現差異

男性的肌肉輪廓起伏明顯，用折線來表現骨骼肌的轉角處能呈現出孔武有力的感覺。

女性的肌肉輪廓柔和平滑，用曲線來繪製肌肉或骨骼的轉角處，更顯圓潤柔和。

除非是特殊的設定或場景，一般都不需要在女性身上表現太多的肌肉起伏。

Step 4 瞭解人體的基本比例

現實生活中，每個人的身高各不相同；但在繪畫中可以將頭長當作標準，對各部分進行對比，並找出其中的規律。記住頭身比的規律並根據不同的人物進行微調，就能熟練地繪製出各種角色了。

男女標準比例 | 在漫畫中常用8頭身的成年人作為標準的頭身比，也就是現實生活中少見的模特兒身材；校園漫畫和青年漫畫中也會出現7頭身左右的人物。

8 頭身

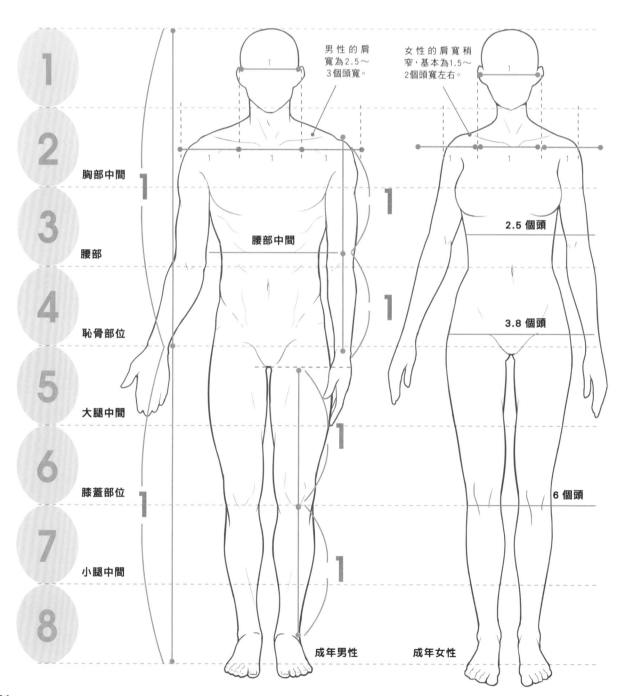

男性的肩寬為2.5～3個頭寬。

女性的肩寬稍窄，基本為1.5～2個頭寬左右。

胸部中間

腰部

恥骨部位

大腿中間

膝蓋部位

小腿中間

腰部中間

2.5 個頭

3.8 個頭

6 個頭

成年男性

成年女性

要點！POINT

全身比例規律

① 頭部到恥骨：恥骨到腳底 = 1:1。

② 肩膀到手肘：手肘到手腕 = 1:1。

③ 恥骨到膝蓋：膝蓋到腳踝 = 1:1。

④ 手臂自然下垂，手肘和腰部基本上會在同一水平線上；手腕則會和恥骨在同一水平線上。

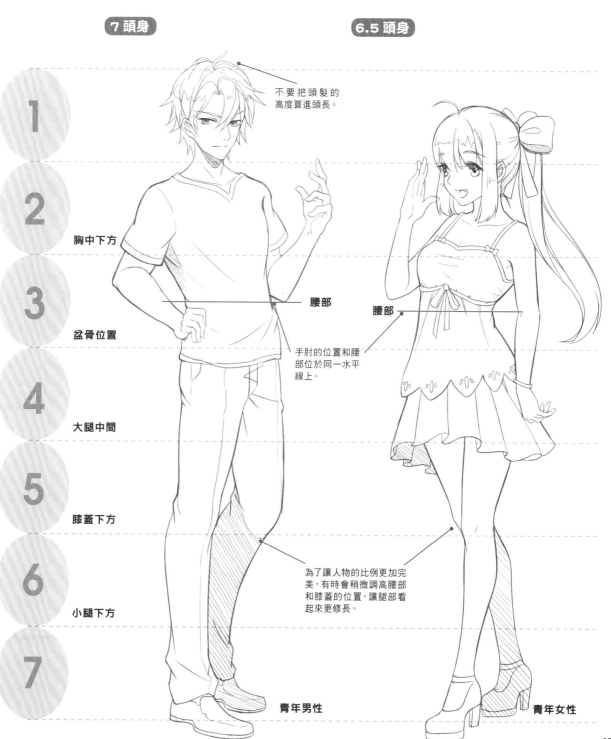

7 頭身

6.5 頭身

不要把頭髮的高度算進頭長。

胸中下方

腰部

腰部

盆骨位置

手肘的位置和腰部位於同一水平線上。

大腿中間

膝蓋下方

小腿下方

為了讓人物的比例更加完美，有時會稍微調高腰部和膝蓋的位置，讓腿部看起來更修長。

青年男性

青年女性

1 2 3 4 5 6 7

各年齡段的頭身比

在漫畫中不可能只有俊美的青年男女，還會出現各個年齡段的人物；只有記住他們的大致比例規律，才能畫出豐富的畫面。

7 頭身

6.5 頭身

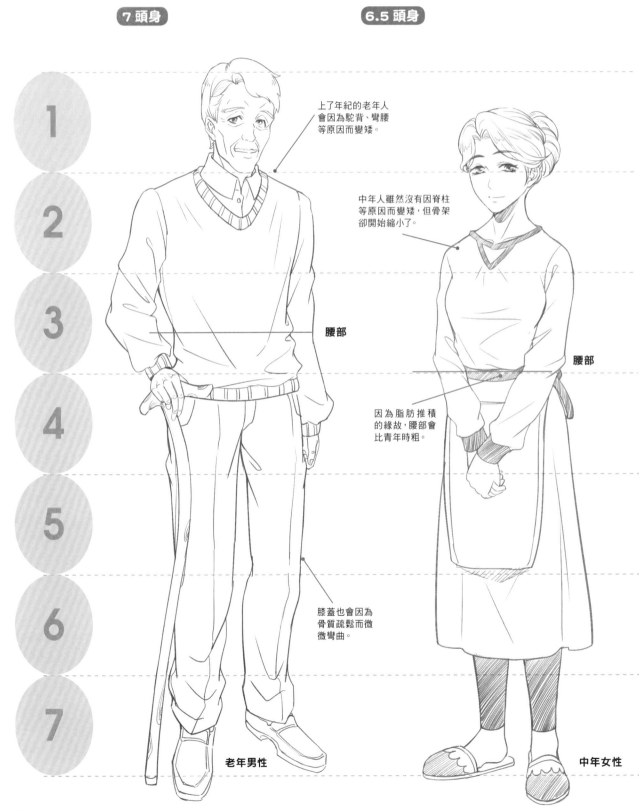

1

2

3

4

5

6

7

上了年紀的老年人會因為駝背、彎腰等原因而變矮。

中年人雖然沒有因脊柱等原因而變矮，但骨架卻開始縮小了。

腰部

腰部

因為脂肪堆積的緣故，腰部會比青年時粗。

膝蓋也會因為骨質疏鬆而微微彎曲。

老年男性

中年女性

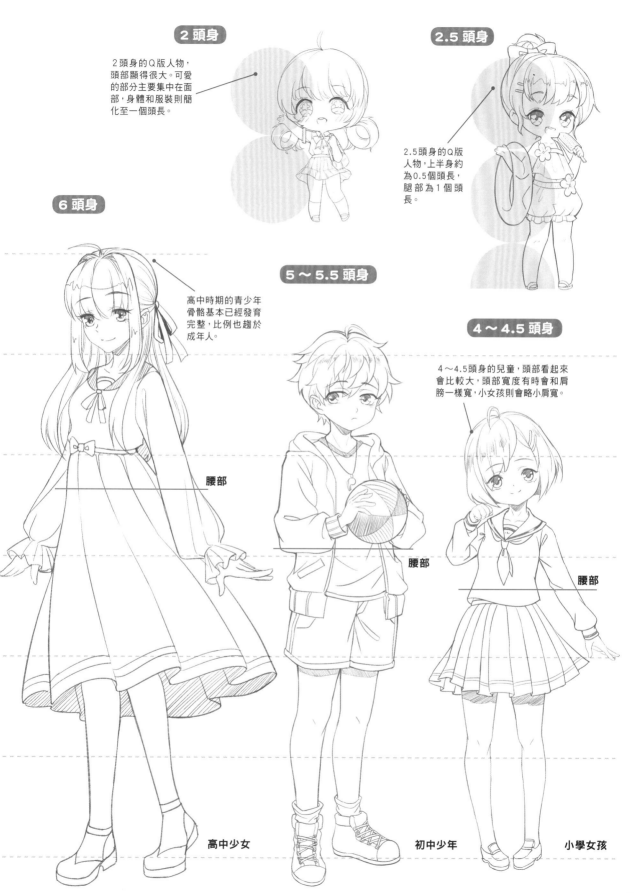

2 頭身

2頭身的Q版人物，頭部顯得很大。可愛的部分主要集中在面部，身體和服裝則簡化至一個頭長。

2.5 頭身

2.5頭身的Q版人物，上半身約為0.5個頭長，腿部為1個頭長。

6 頭身

高中時期的青少年骨骼基本已經發育完整，比例也趨於成年人。

5～5.5 頭身

4～4.5 頭身

4～4.5頭身的兒童，頭部看起來會比較大，頭部寬度有時會和肩膀一樣寬，小女孩則會略小肩寬。

腰部

腰部

腰部

高中少女

初中少年

小學女孩

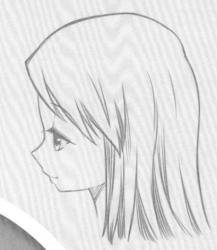

Part 1
頭部的繪畫技法
大揭秘

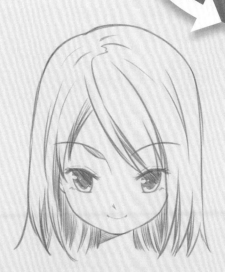

靈活運用十字線來繪製頭部

｜字線是繪製頭部草圖時常使用的輔助線。輔助線不是畫面中的一部分，但卻能幫助我們更好、更準確地完成作品。

十字線的概念

頭部不是平面的。在畫草圖時往往只畫出輪廓，為了能簡略地展現頭部的角度和立體感，就需要使用十字線。橫線表示眼睛的位置，豎線則是整個頭部的中線。

正面

半側面

仰視

俯視

側面

十字線的運用

在具體案例中，十字線的豎線能表現頭部左右轉動的角度，橫線則展現頭部在仰視、俯視視角下的變化。將頭部放在立方體中，可以更好地理解十字線的用法。

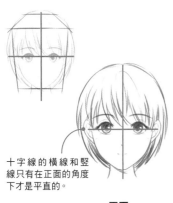

十字線的橫線和豎線只有在正面的角度下才是平直的。

正面

半側面時，十字線會出現彎曲。發生這樣的變化是因為頭部是一個球體。可以參考地球儀上的經緯線來理解。

半側面

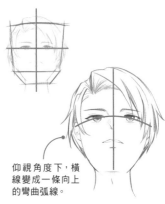

仰視角度下，橫線變成一條向上的彎曲弧線。

仰視

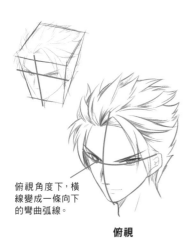

俯視角度下，橫線變成一條向下的彎曲弧線。

俯視

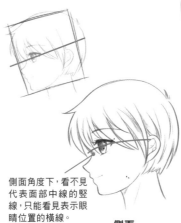

側面角度下，看不見代表面部中線的豎線，只能看見表示眼睛位置的橫線。

側面

要點！POINT ── 橫線位置的變化

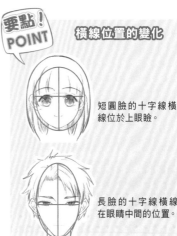

短圓臉的十字線橫線位於上眼瞼。

長臉的十字線橫線在眼睛中間的位置。

三庭五眼的概念

三庭五眼是一種完美的五官比例。在漫畫中,通常會以三庭五眼為參考。在覺得五官位置有些彆扭時,就可以依三庭五眼的標準來修改。

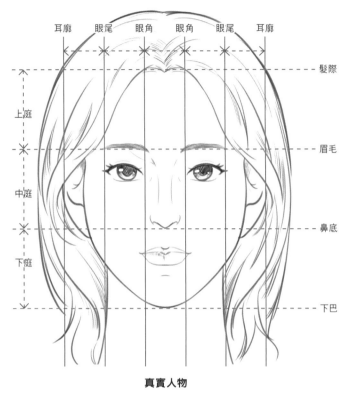

真實人物

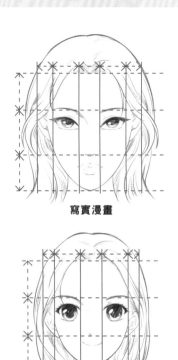

寫實漫畫

少女漫畫

「三庭」是指面部從上到下分為上庭、中庭、下庭三個長度相等的部分。其中上庭是髮際到眉毛,中庭是眉毛到鼻底,下庭是鼻底到下巴。「五眼」則表示以一個眼睛的長度為單位,將面部的寬度等分成五份。

由於風格差異,漫畫人物的眼睛會較大,下巴較短,因此會出現下庭較短、眼睛較寬等的變化。所以,標準的三庭五眼只作為參考,並非畫得分毫不差。

要點! POINT

五官的高度不會隨著頭部角度而變化

五官的高度並不會隨著角度的不同而發生變化。很多初學者在繪製不同角度的人物時,讓五官也跟著角度變化,導致畫出來的人物不像同一個人。

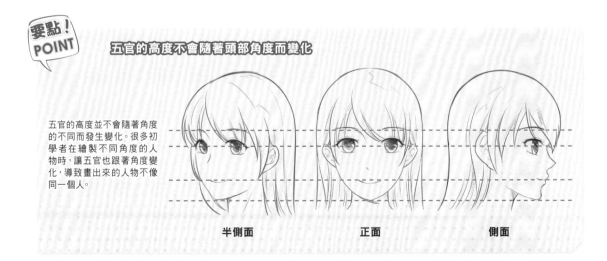

半側面　　　　正面　　　　側面

眼睛是整張臉的關鍵

眼睛是面部的重要器官。眼睛可以表現人物的性格、情緒。漫畫中的人物其眼睛會被放大，在面部中的比例也就更大了，因此眼睛的刻畫就變得很重要。

男女眼睛的差異

不同性別的人物其眼睛形狀也有一些區別：男性的狹長，瞳孔較小；女性的眼睛更大、更圓，瞳孔也大一些。

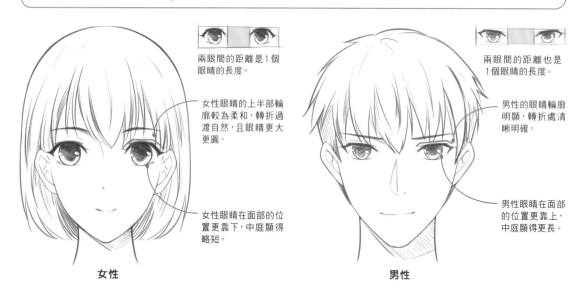

兩眼間的距離是1個眼睛的長度。

女性眼睛的上半部輪廓較為柔和，轉折過渡自然，且眼睛更大更圓。

女性眼睛在面部的位置更靠下，中庭顯得略短。

女性

兩眼間的距離也是1個眼睛的長度。

男性的眼睛輪廓明顯，轉折處清晰明確。

男性眼睛在面部的位置更靠上，中庭顯得更長。

男性

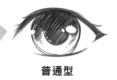

普通型

普通型是大多數漫畫中所採用的風格。女性眼睛圓滑流暢，男性則稜角分明。

普通型

古風型

古風型的眼睛整體更加細長，女性的睫毛濃密纖長，男性的瞳孔明顯較小。

古風型

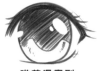

唯美漫畫型

在唯美漫畫中，女性的眼睛大得誇張，瞳孔閃爍著華麗光斑。男性的眼睛大小適中，沒有過多光斑，特徵突出。

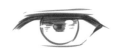

唯美漫畫型

簡筆漫畫型

在簡筆漫畫中，女性沒有瞳孔結構但眼睛很大，男性的眼睛則縮小成一點。

簡筆漫畫型

眼睛的結構

眼睛的結構比較複雜,漫畫中只提取上下眼瞼的中段,忽略複雜的眼角和眼尾結構。將眼睛結構進行簡化,且刻意放大瞳孔和虹膜,讓眼睛變得又大又可愛。

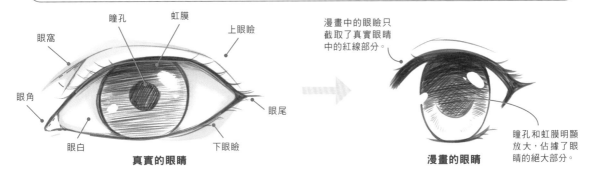

漫畫中的眼瞼只截取了真實眼睛中的紅線部分。

真實的眼睛

漫畫的眼睛

瞳孔和虹膜明顯放大,佔據了眼睛的絕大部分。

不同角度下的眼睛

不同角度下,眼睛會呈現不同的形狀,這是因為發生了透視變形。快來學習五大常見角度下的眼睛表現方式!

用球體來表現眼睛

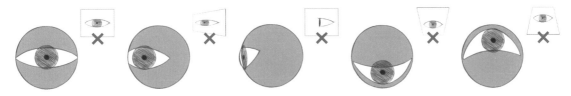

當眼睛產生透視變形時,要將它理解成一個球體。但是很多初學者會簡單地認為眼睛是平面的,畫出來的眼睛當然會很奇怪。正確的畫法要結合球體的透視原理,下面就從各個角度來分析眼睛的畫法。

正面的眼睛

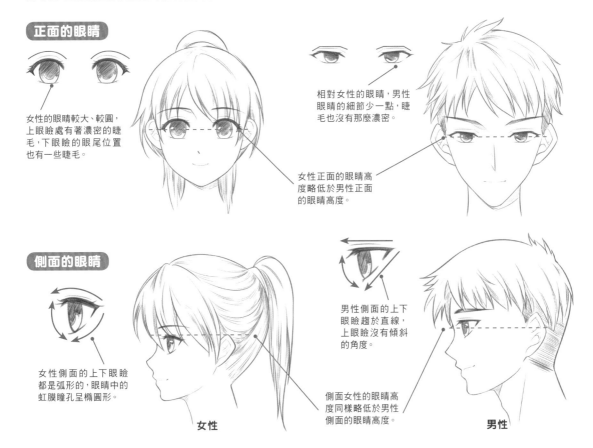

女性的眼睛較大、較圓,上眼瞼處有著濃密的睫毛,下眼瞼的眼尾位置也有一些睫毛。

相對女性的眼睛,男性眼睛的細節少一點,睫毛也沒有那麼濃密。

女性正面的眼睛高度略低於男性正面的眼睛高度。

側面的眼睛

女性側面的上下眼瞼都是弧形的,眼睛中的虹膜瞳孔呈橢圓形。

男性側面的上下眼瞼趨於直線,上眼瞼沒有傾斜的角度。

側面女性的眼睛高度同樣略低於男性側面的眼睛高度。

女性

男性

半側面仰視的眼睛

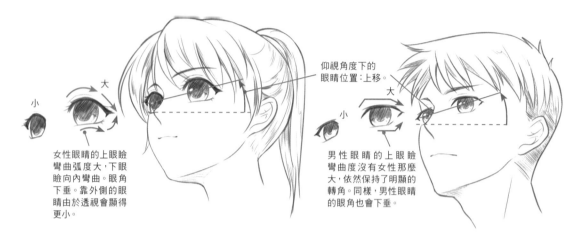

小　大

仰視角度下的
眼睛位置：上移。

大　小

女性眼睛的上眼瞼
彎曲弧度大，下眼
瞼向內彎曲。眼角
下垂。靠外側的眼
睛由於透視會顯得
更小。

男性眼睛的上眼瞼
彎曲度沒有女性那麼
大，依然保持了明顯的
轉角。同樣，男性眼睛
的眼角也會下垂。

半側面平視的眼睛

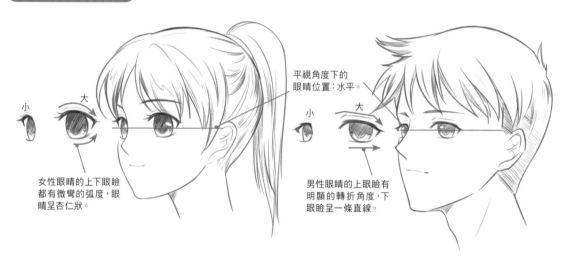

小　大

平視角度下的
眼睛位置：水平。

小　大

女性眼睛的上下眼瞼
都有微彎的弧度，眼
睛呈杏仁狀。

男性眼睛的上眼瞼有
明顯的轉折角度，下
眼瞼呈一條直線。

半側面俯視的眼睛

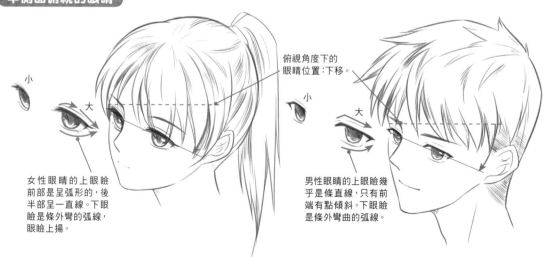

小

大

俯視角度下的
眼睛位置：下移。

小

大

女性眼睛的上眼瞼
前部是呈弧形的，後
半部呈一直線。下眼
瞼是條外彎的弧線，
眼瞼上揚。

男性眼睛的上眼瞼幾
乎是條直線，只有前
端有點傾斜。下眼瞼
是條外彎曲的弧線。

各種常見的眼型

我們會為風格和個性迥異的人物選擇不同的眼型，這樣繪製出來的人物會更加傳神，且性格鮮明、突出。

女性的眼睛

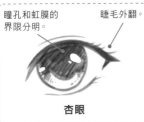

瞳孔和虹膜的界限分明。

睫毛外翻。

杏眼

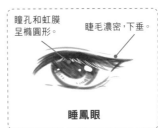

瞳孔和虹膜呈橢圓形。

睫毛濃密，下垂。

睡鳳眼

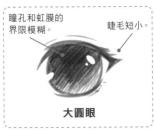

瞳孔和虹膜的界限模糊。

睫毛短小。

大圓眼

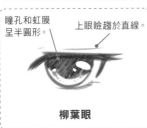

瞳孔和虹膜呈半圓形。

上眼瞼趨於直線。

柳葉眼

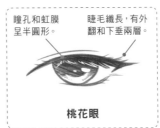

瞳孔和虹膜呈半圓形。

睫毛纖長，有外翻和下垂兩層。

桃花眼

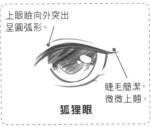

上眼瞼向外突出呈圓弧形。

睫毛簡潔，微微上翹。

狐狸眼

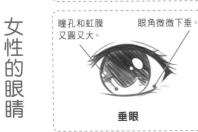

瞳孔和虹膜又圓又大。

眼角微微下垂。

垂眼

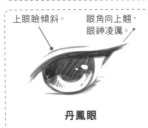

上眼瞼傾斜。

眼角向上翹，眼神凌厲。

丹鳳眼

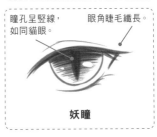

瞳孔呈豎線，如同貓眼。

眼角睫毛纖長。

妖瞳

男性的眼睛

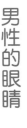

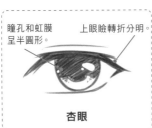

瞳孔和虹膜呈半圓形。

上眼瞼轉折分明。

杏眼

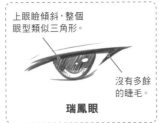

上眼瞼傾斜，整個眼型類似三角形。

沒有多餘的睫毛。

瑞鳳眼

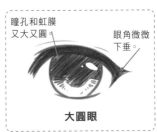

瞳孔和虹膜又大又圓。

眼角微微下垂。

大圓眼

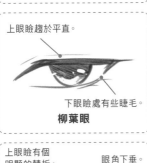

上眼瞼趨於平直。

下眼瞼處有些睫毛。

柳葉眼

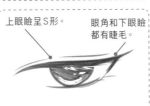

上眼瞼呈S形。

眼角和下眼瞼都有睫毛。

丹鳳眼

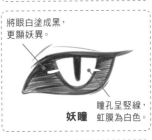

將眼白塗成黑，更顯妖異。

瞳孔呈豎線，虹膜為白色。

妖瞳

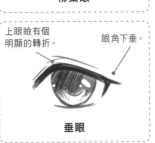

上眼瞼有個明顯的轉折。

眼角下垂。

垂眼

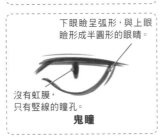

下眼瞼呈弧形，與上眼瞼形成半圓形的眼睛。

沒有虹膜，只有豎線的瞳孔。

鬼瞳

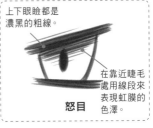

上下眼瞼都是濃黑的粗線。

在靠近睫毛處用線段來表現虹膜的色澤。

怒目

27

為什麼筆下人物的眼神總感覺飄忽不定？

眼神的概念比較難以言明，但如何在繪畫中表現眼神，卻是個現實問題。很多初學者所繪製的人物眼神總是雙眼飄忽，不知道到底看向何方；這是對眼球運動和對焦原理不熟悉所導致的，現在就來解決眼神飄忽不定的問題吧。

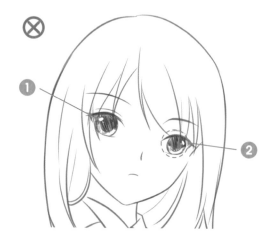

錯誤點

① 雙眼的高光朝向不同。在繪畫中通常只會設定一個光源；因此，畫面中的所有高光都應該朝向同一方向。

② 虹膜和瞳孔的位置不對。看向物體時，兩隻眼睛都會轉向同一方向，而不是朝兩個方向。

眼球的運動規律

兩個眼球都朝向眼角，變成對眼。

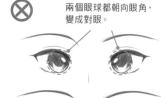

右眼朝向眼尾，左眼朝向眼角，且眼中的高光和眼球朝向保持一致。

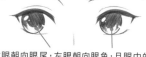

兩個眼球各自朝向眼尾，眼神渙散。

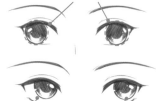

眼球移動到上眼瞼的位置，虹膜下方露出眼白。

眼中的高光朝下，但是眼球本身還是朝向前方。

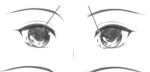

眼球移動到下眼瞼，虹膜中的漸變色調會和平常情況相反。

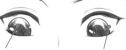

眼神修改

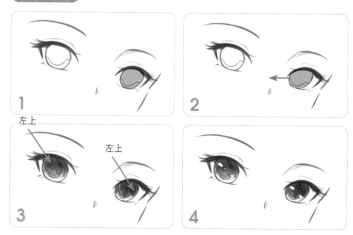

1

2

左上

左上

3

4

先找到位置不對的左眼球，將它修改至靠近眼角處。然後在兩個眼球斜上方的相同位置處點出高光。

完成

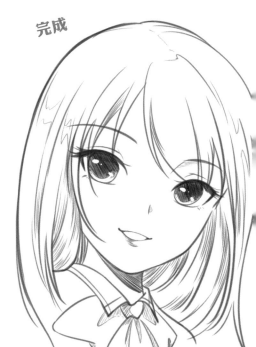

畫眉毛也有講究

眉毛的形狀不僅能呈現不同的人物風格,還能將人物的情緒表現得更加深刻,
不同形狀的眉毛也能傳遞迥異的人物特點。

男女眉毛的差異

女性的眉毛較細,男性的較粗。男性的眉毛粗細變化明顯;女性的眉毛則顯得
纖細輕柔,沒有太明顯的粗細變化。

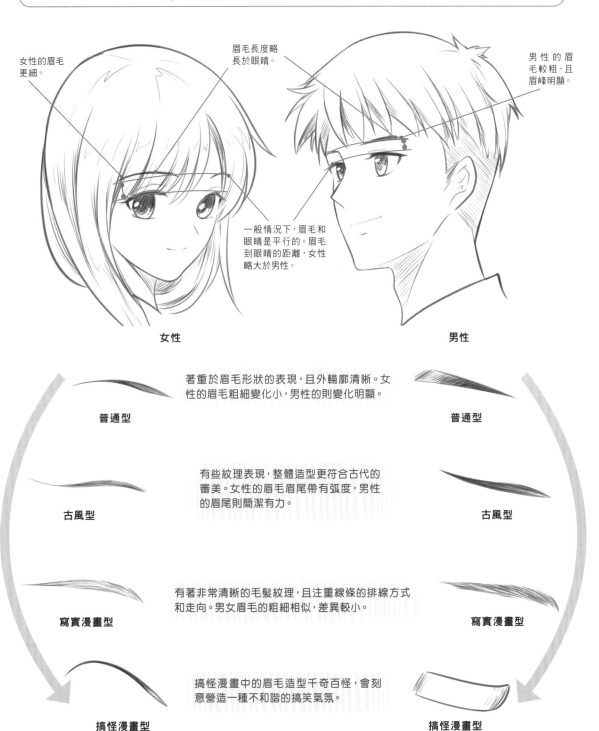

女性的眉毛
更細。

眉毛長度略
長於眼睛。

男性的眉
毛較粗,且
眉峰明顯。

一般情況下,眉毛和
眼睛是平行的。眉毛
到眼睛的距離,女性
略大於男性。

女性

男性

普通型

著重於眉毛形狀的表現,且外輪廓清晰。女
性的眉毛粗細變化小,男性的則變化明顯。

普通型

古風型

有些紋理表現,整體造型更符合古代的
審美。女性的眉毛眉尾帶有弧度,男性
的眉尾則簡潔有力。

古風型

寫實漫畫型

有著非常清晰的毛髮紋理,且注重線條的排線方式
和走向。男女眉毛的粗細相似,差異較小。

寫實漫畫型

搞怪漫畫型

搞怪漫畫中的眉毛造型千奇百怪,會刻
意營造一種不和諧的搞笑氣氛。

搞怪漫畫型

眉毛的結構

在很多時候眉毛都被看成一條線，這顯然是不對的。眉毛有眉頭、眉峰、眉尾等結構，瞭解這些結構有助於畫出富有變化的眉毛造型。

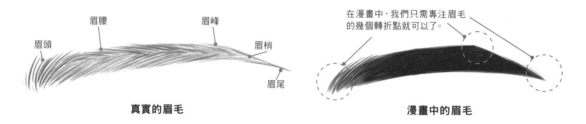

真實的眉毛

在漫畫中，我們只需專注眉毛的幾個轉折點就可以了。

漫畫中的眉毛

不同角度的眉毛表現

在不同的角度下，由於透視關係，眉毛的形狀會發生一些變化。比如：半側面時，靠外側的眉毛會變短；俯視角度下，眉毛則會向下彎曲。

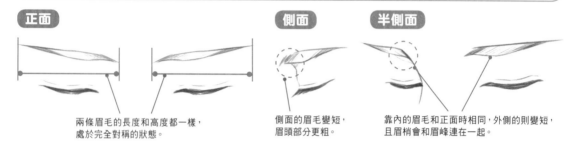

正面

兩條眉毛的長度和高度都一樣，處於完全對稱的狀態。

側面

側面的眉毛變短，眉頭部分更粗。

半側面

靠內的眉毛和正面時相同，外側的則變短，且眉梢和眉峰連在一起。

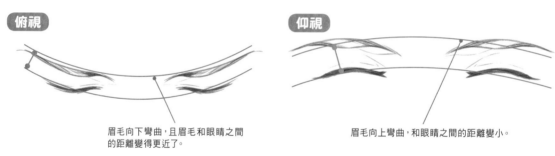

俯視

眉毛向下彎曲，且眉毛和眼睛之間的距離變得更近了。

仰視

眉毛向上彎曲，和眼睛之間的距離變小。

要點！POINT

改變眉毛與眼睛的距離，打造出不同風格的人物

眉毛與眼睛間的距離變化，就是眼窩深淺的變化。眉毛距離眼睛近，眼窩顯得深邃，人物特徵會偏向歐美風格。眉毛與眼睛的距離遠，眼窩顯得平緩，特徵會偏向亞洲風格。

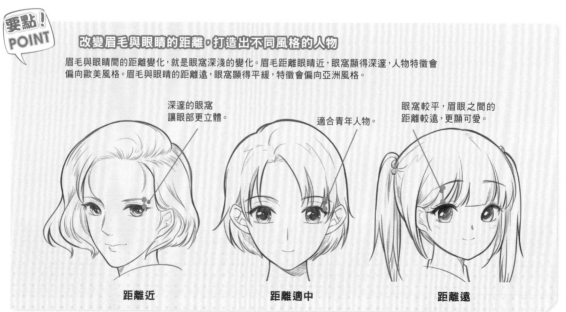

深邃的眼窩讓眼部更立體。

適合青年人物。

眼窩較平，眉眼之間的距離較遠，更顯可愛。

距離近　　　　　　距離適中　　　　　　距離遠

各種常見的眉型

和眼睛相似，眉毛的形狀也有著豐富的變化，不同眉形能給人物帶來不同的氣質，使人物的性格特徵更加突出。

女性的眉毛

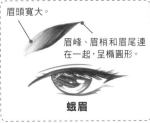

眉頭寬大。

眉峰、眉梢和眉尾連在一起，呈橢圓形。

蛾眉

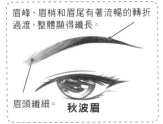

眉峰、眉梢和眉尾有著流暢的轉折過渡，整體顯得纖長。

眉頭纖細。 **秋波眉**

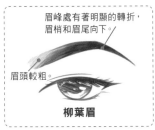

眉峰處有著明顯的轉折，眉梢和眉尾向下。

眉頭較粗。 **柳葉眉**

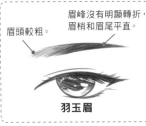

眉頭較粗。

眉峰沒有明顯轉折，眉梢和眉尾平直。

羽玉眉

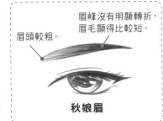

眉頭較粗。

眉峰沒有明顯轉折，眉毛顯得比較短。

秋娘眉

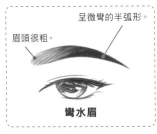

眉頭很粗。

呈微彎的半弧形。

彎水眉

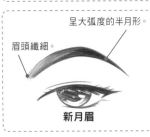

眉頭纖細。

呈大弧度的半月形。

新月眉

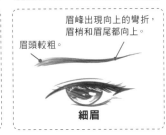

眉頭較粗。

眉峰出現向上的彎折，眉梢和眉尾都向上。

細眉

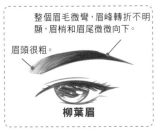

眉頭很粗。

整個眉毛微彎，眉峰轉折不明顯，眉梢和眉尾微微向下。

柳葉眉

男性的眉毛

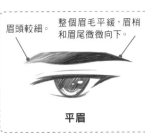

眉頭較細。

整個眉毛平緩，眉梢和眉尾微微向下。

平眉

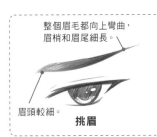

整個眉毛都向上彎曲，眉梢和眉尾細長。

眉頭較細。 **挑眉**

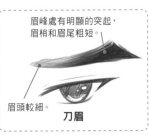

眉峰處有明顯的突起，眉梢和眉尾粗短。

眉頭較細。 **刀眉**

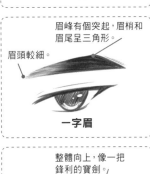

眉峰有個突起，眉梢和眉尾呈三角形。

眉頭較細。

一字眉

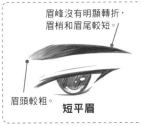

眉峰沒有明顯轉折，眉梢和眉尾較短。

眉頭較粗。 **短平眉**

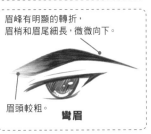

眉峰有明顯的轉折，眉梢和眉尾細長，微微向下。

眉頭較粗。 **彎眉**

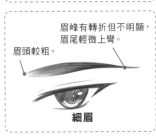

整體向上，像一把鋒利的寶劍。

眉頭較細。

劍眉

眉峰有轉折但不明顯，眉尾輕微上彎。

眉頭較粗。 **細眉**

呈梯形，沒有明顯的粗細變化。

粗眉

Lesson 05 別把鼻子畫歪了

鼻子是面部最為突出的器官。真實的鼻子結構複雜，但為了讓人物更顯清秀精緻，在漫畫中通常會對鼻子做些結構上的簡化。

男女的鼻子差異

漫畫中，男、女性的鼻子的最大差異在鼻梁。男性的鼻子筆挺，需要用線條來刻畫鼻梁；而女性的鼻梁較低，往往忽略不畫。

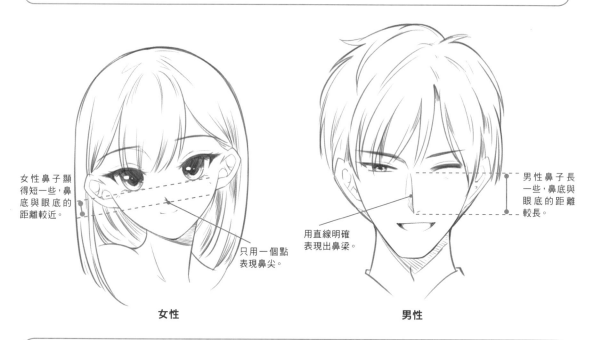

女性鼻子顯得短一些，鼻底與眼底的距離較近。

只用一個點表現鼻尖。

用直線明確表現出鼻梁。

男性鼻子長一些，鼻底與眼底的距離較長。

女性　　　　　　　**男性**

鼻子的結構

鼻子的形狀像個水滴，上窄下寬。在漫畫中只會表現鼻梁、鼻底和鼻孔，女性的鼻子則連鼻梁都可以忽略。

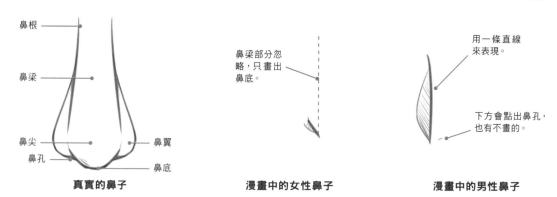

鼻根

鼻梁

鼻尖　　　　鼻翼

鼻孔　　　　鼻底

真實的鼻子

鼻梁部分忽略，只畫出鼻底。

漫畫中的女性鼻子

用一條直線來表現。

下方會點出鼻孔，也有不畫的。

漫畫中的男性鼻子

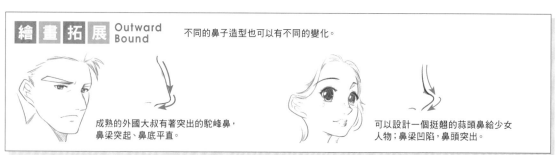

繪畫拓展 Outward Bound

不同的鼻子造型也可以有不同的變化。

成熟的外國大叔有著突出的駝峰鼻，鼻梁突起、鼻底平直。

可以設計一個挺翹的蒜頭鼻給少女人物；鼻梁凹陷，鼻頭突出。

不同角度的鼻子表現

漫畫中的鼻子有各種的表現方式，可以根據喜歡的風格來選擇。通常有只畫高光或只畫陰影等方式。

正面的鼻子

光源

鼻子在面部是最突出的部分。在受光面有明顯的高光，背光面則有突出的陰影。

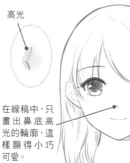

高光

在線稿中，只畫出鼻底高光的輪廓，這樣顯得小巧可愛。

只畫高光

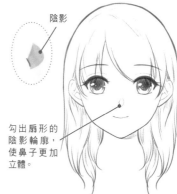

陰影

勾出扇形的陰影輪廓，使鼻子更加立體。

只畫陰影

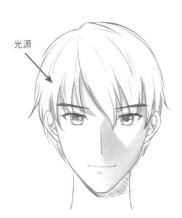

光源

由於男性的鼻子更加挺拔，陰影會一直連接到眉毛的位置。

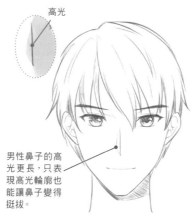

高光

男性鼻子的高光更長，只表現高光輪廓也能讓鼻子變得挺拔。

只畫高光

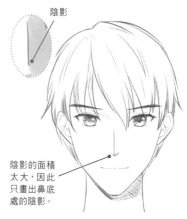

陰影

陰影的面積太大，因此只畫出鼻底處的陰影。

只畫陰影

側面的鼻子

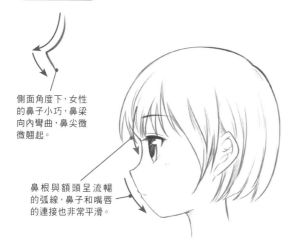

側面角度下，女性的鼻子小巧，鼻梁向內彎曲，鼻尖微微翹起。

鼻根與額頭呈流暢的弧線，鼻子和嘴唇的連接也非常平滑。

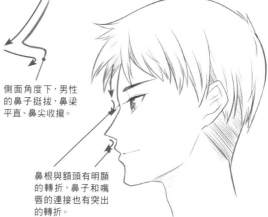

側面角度下，男性的鼻子挺拔，鼻梁平直、鼻尖收攏。

鼻根與額頭有明顯的轉折，鼻子和嘴唇的連接也有突出的轉折。

半側面的鼻子

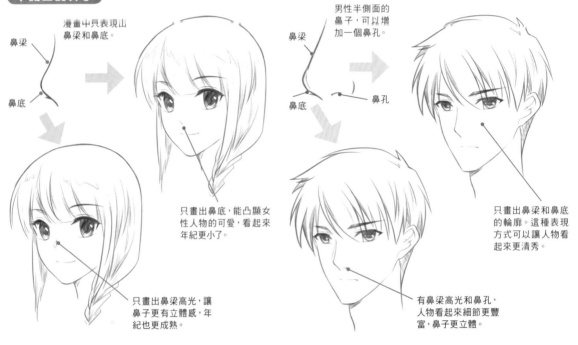

鼻梁

鼻底

漫畫中只表現出鼻梁和鼻底。

只畫出鼻底,能凸顯女性人物的可愛,看起來年紀更小了。

只畫出鼻梁高光,讓鼻子更有立體感,年紀也更成熟。

男性半側面的鼻子,可以增加一個鼻孔。

鼻梁

鼻底

鼻孔

只畫出鼻梁和鼻底的輪廓。這種表現方式可以讓人物看起來更清秀。

有鼻梁高光和鼻孔,人物看起來細節更豐富,鼻子更立體。

仰視角度下的鼻子

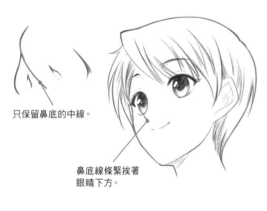

只保留鼻底的中線。

鼻底線條緊挨著眼睛下方。

保留了鼻梁和鼻底中線。

可以添加一側的鼻孔,看起來會更立體。

俯視角度下的鼻子

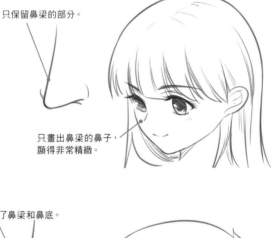

只保留鼻梁的部分。

只畫出鼻梁的鼻子,顯得非常精緻。

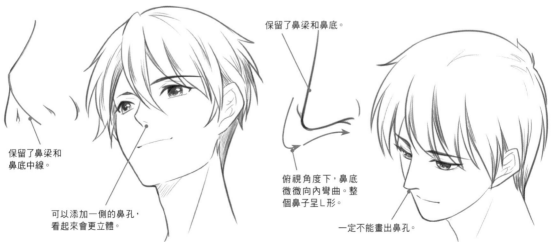

保留了鼻梁和鼻底。

俯視角度下,鼻底微微向內彎曲。整個鼻子呈L形。

一定不能畫出鼻孔。

張開的嘴巴其實不難畫

漫畫中的嘴巴同樣是簡化過的。閉著的嘴巴可以直接用一條線來表現；張開的嘴巴則要根據具體情況畫出不同的嘴型變化。

嘴巴的結構 | 嘴巴分為上下唇等結構。漫畫中的側面嘴巴會表現出這一結構，而正面的嘴巴只會畫出上下唇中的唇線。

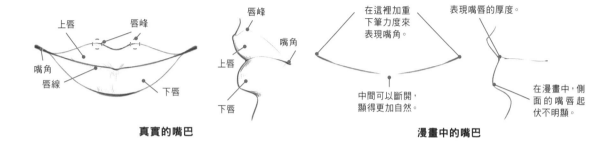

上唇　　唇峰

嘴角
唇線
下唇

真實的嘴巴

唇峰

嘴角

上唇

下唇

在這裡加重下筆力度來表現嘴角。

表現嘴唇的厚度。

中間可以斷開，顯得更加自然。

在漫畫中，側面的嘴唇起伏不明顯。

漫畫中的嘴巴

男女的嘴巴差異 | 人們常用櫻桃小口來形容女性的嘴巴，可見女性嘴巴的特點就是小巧。女性的嘴巴輪廓柔和，轉折處可用圓潤的弧線來表現。男性的嘴巴轉折比較硬朗，有明顯的轉角。

女性

嘴巴閉合時呈一條彎曲的弧線。

嘴巴微張像貝殼，上下唇都呈弧形。

張開時上唇向上彎，整體呈橢圓形。

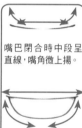

嘴巴閉合時中段呈直線，嘴角微上揚。

微張時上唇呈直線，下唇為半月形。

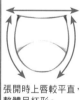

張開時上唇較平直，整體呈杯形。

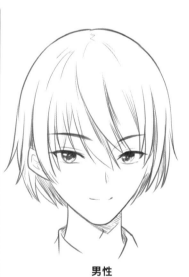

男性

要點！
POINT

張嘴時內部結構的表現

張開的嘴巴可以看見口腔內的結構，如：牙齒、舌頭。但在漫畫中並不需要將它們完整的呈現出來，只需選擇性地表現輪廓和形狀即可。

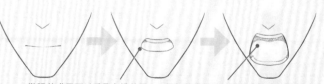

微張的嘴巴可以看見上排的牙齒，邊緣處用線條表現一些陰影，讓口腔呈現出縱深感。

張開的嘴巴可以看見上下排的牙齒，舌頭的形狀也比較完整。用線條將各部分區分開來，以增加口腔內的層次。

不同角度的嘴巴表現

嘴巴的變化主要是閉合與張開時的形態。雖然嘴巴是閉合的，但在不同的角度下，下唇線會有不同的彎曲弧度。同樣的，嘴唇張開時，其形狀也會隨著描繪角度而產生變化。下面就來看看這些變化的具體畫法吧。

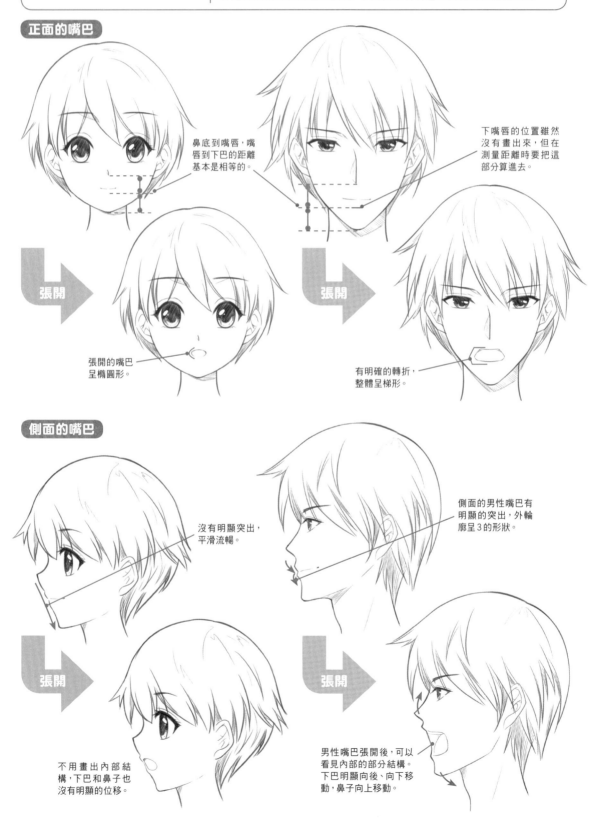

正面的嘴巴

鼻底到嘴唇，嘴唇到下巴的距離基本是相等的。

下嘴唇的位置雖然沒有畫出來，但在測量距離時要把這部分算進去。

張開

張開的嘴巴呈橢圓形。

有明確的轉折，整體呈梯形。

側面的嘴巴

沒有明顯突出，平滑流暢。

側面的男性嘴巴有明顯的突出，外輪廓呈3的形狀。

張開

不用畫出內部結構，下巴和鼻子也沒有明顯的位移。

男性嘴巴張開後，可以看見內部的部分結構。下巴明顯向後、向下移動，鼻子向上移動。

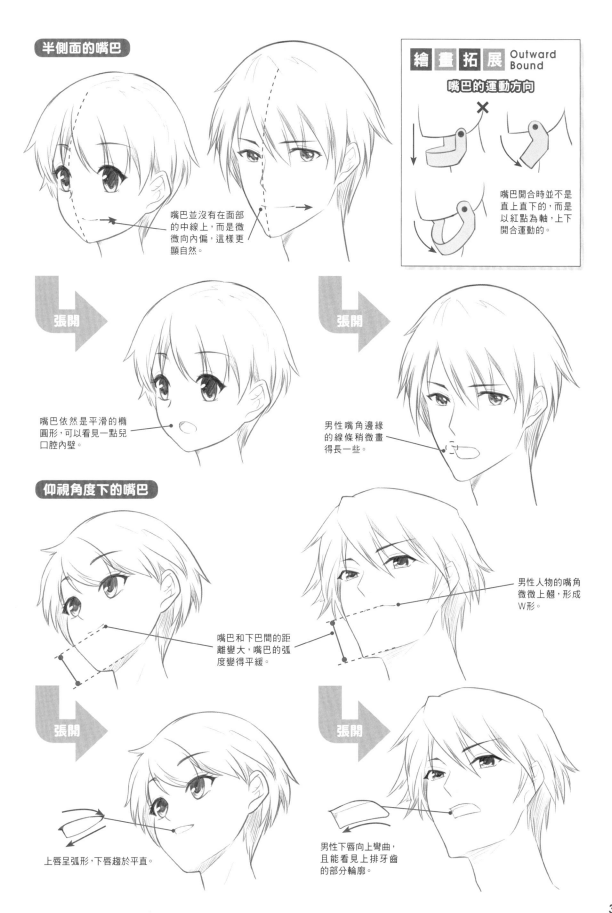

半側面的嘴巴

嘴巴並沒有在面部的中線上，而是微微向內偏，這樣更顯自然。

繪畫拓展 Outward Bound

嘴巴的運動方向

嘴巴開合時並不是直上直下的，而是以紅點為軸，上下開合運動的。

張開

嘴巴依然是平滑的橢圓形，可以看見一點兒口腔內壁。

張開

男性嘴角邊緣的線條稍微畫得長一些。

仰視角度下的嘴巴

嘴巴和下巴間的距離變大，嘴巴的弧度變得平緩。

男性人物的嘴角微微上翹，形成W形。

張開

上唇呈弧形，下唇趨於平直。

張開

男性下唇向上彎曲，且能看見上排牙齒的部分輪廓。

俯視角度下的嘴巴

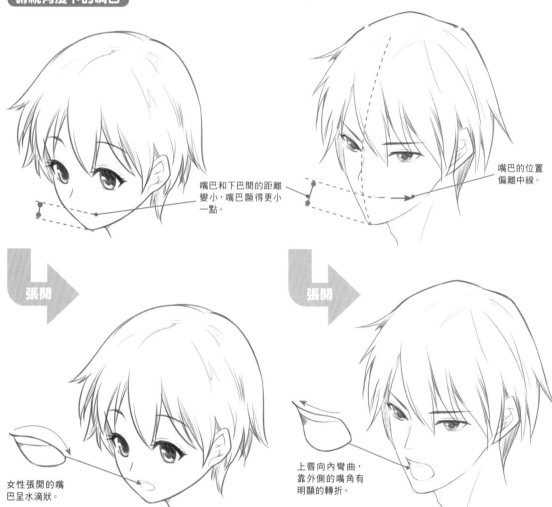

嘴巴和下巴間的距離變小，嘴巴顯得更小一點。

嘴巴的位置偏離中線。

張開

張開

女性張開的嘴巴呈水滴狀。

上唇向內彎曲，靠外側的嘴角有明顯的轉折。

要點！POINT

用不同風格的嘴巴來表現角色的個性特徵

漫畫中，為了營造出人物的超強魅力，可以加入一些小細節，讓嘴巴具有獨特的風格變化。
比如把露出的牙齒畫成尖尖的虎牙，把嘴唇的形狀變成貓嘴等。

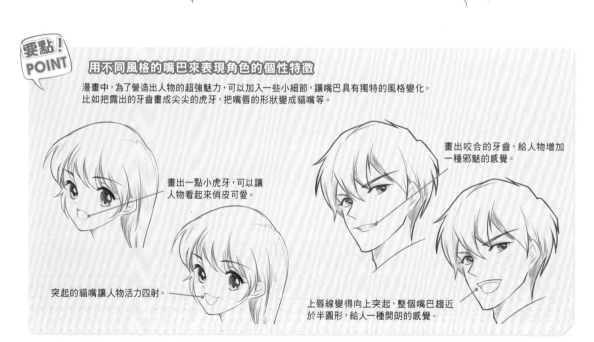

畫出一點小虎牙，可以讓人物看起來俏皮可愛。

突起的貓嘴讓人物活力四射。

畫出咬合的牙齒，給人物增加一種邪魅的感覺。

上唇線變得向上突起，整個嘴巴趨近於半圓形，給人一種開朗的感覺。

用簡單的方法記住耳朵形狀

雖然耳朵經常會被頭髮遮住，但要是能把耳朵放在合適的位置上，就能讓面部比例更加和諧，畫面也更具說服力。

耳朵的結構
耳朵的外部輪廓像蠶豆，上寬下窄；內部結構比較複雜，像是彎曲的Y形。在漫畫中可以先對耳朵進行簡化再來繪製。

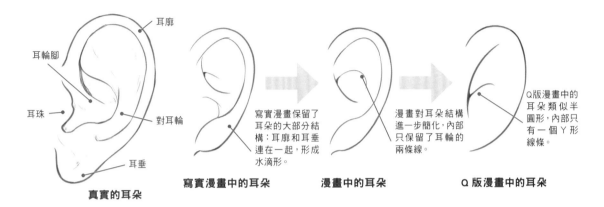

耳廓

耳輪腳

耳珠

對耳輪

耳垂

真實的耳朵

寫實漫畫保留了耳朵的大部分結構：耳廓和耳垂連在一起，形成水滴形。

寫實漫畫中的耳朵

漫畫對耳朵結構進一步簡化，內部只保留了耳輪的兩條線。

漫畫中的耳朵

Q版漫畫中的耳朵類似半圓形，內部只有一個Y形線條。

Q版漫畫中的耳朵

男女的耳朵差異
根據畫風不同，男女的耳朵有時可以不作出形狀上的區分。也可以將女性耳朵概括得比較圓潤，男性耳朵則畫出明顯的轉角來體現差異。

耳朵的高度大約和眉毛一致，無論男女都符合這一規律。

女性的耳朵採用兒童耳朵的圓潤形狀來表現。

男性的耳朵頂端尖一點，這樣就可以和女性的圓潤耳朵作出區分。

女性　　　　**男性**

繪畫拓展 Outward Bound　　**獨特的耳朵造型**

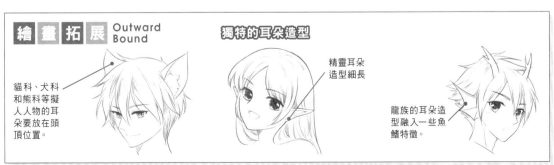

貓科、犬科和熊科等擬人人物的耳朵要放在頭頂位置。

精靈耳朵造型細長

龍族的耳朵造型融入一些魚鰭特徵。

不同角度的耳朵表現

由於面部的遮擋，在不同角度和透視下能看見的耳朵都不一樣，繪畫時需根據實際情況做出相應調整。

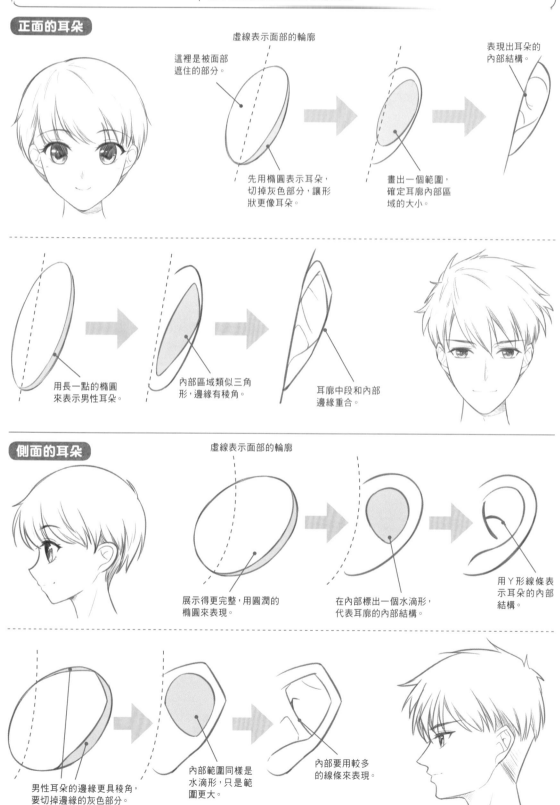

正面的耳朵

虛線表示面部的輪廓

這裡是被面部遮住的部分。

先用橢圓表示耳朵，切掉灰色部分，讓形狀更像耳朵。

畫出一個範圍，確定耳朵內部區域的大小。

表現出耳朵的內部結構。

用長一點的橢圓來表示男性耳朵。

內部區域類似三角形，邊緣有稜角。

耳廓中段和內部邊緣重合。

側面的耳朵

虛線表示面部的輪廓

展示得更完整，用圓潤的橢圓來表現。

在內部標出一個水滴形，代表耳廓的內部結構。

用Y形線條表示耳朵的內部結構。

男性耳朵的邊緣更具稜角，要切掉邊緣的灰色部分。

內部範圍同樣是水滴形，只是範圍更大。

內部要用較多的線條來表現。

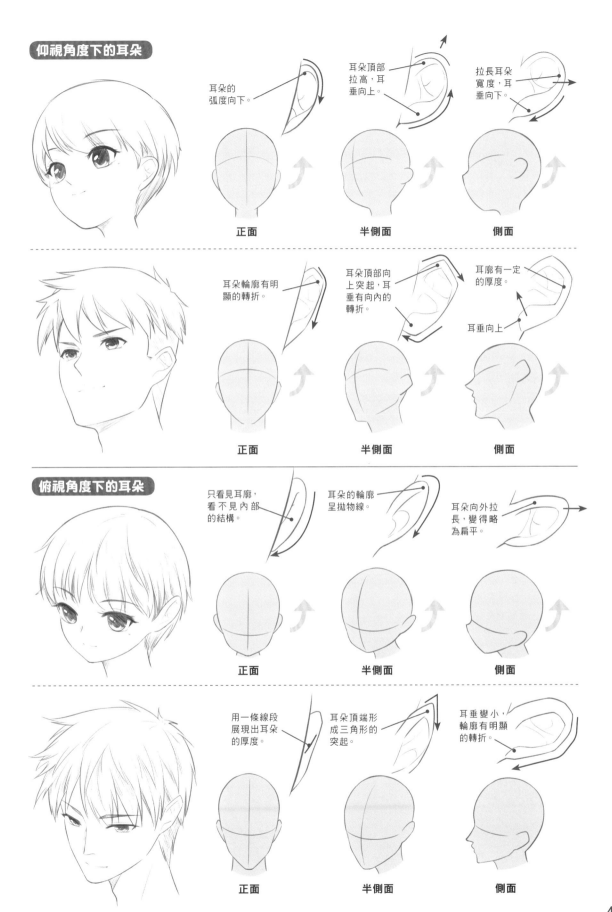

仰視角度下的耳朵

耳朵的弧度向下。

耳朵頂部拉高,耳垂向上。

拉長耳朵寬度,耳垂向下。

正面　　半側面　　側面

耳朵輪廓有明顯的轉折。

耳朵頂部向上突起,耳垂有向內的轉折。

耳廓有一定的厚度。

耳垂向上

正面　　半側面　　側面

俯視角度下的耳朵

只看見耳廓,看不見內部的結構。

耳朵的輪廓呈拋物線。

耳朵向外拉長,變得略為扁平。

正面　　半側面　　側面

用一條線段展現出耳朵的厚度。

耳朵頂端形成三角形的突起。

耳垂變小,輪廓有明顯的轉折。

正面　　半側面　　側面

不同性格的五官造型

以不同的五官造型簡單明瞭地展現出人物特點，讓人物特徵變得更加鮮明。

女性

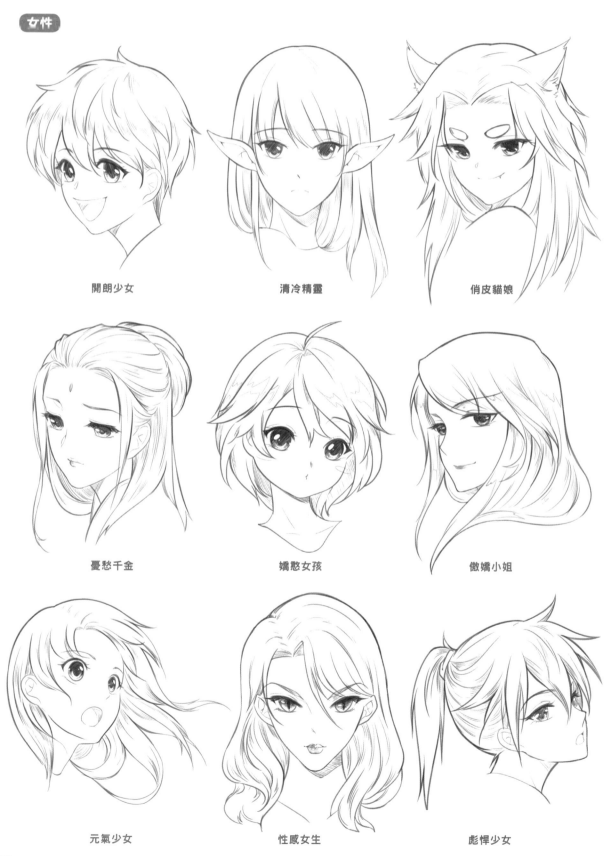

開朗少女

清冷精靈

俏皮貓娘

憂愁千金

嬌憨女孩

傲嬌小姐

元氣少女

性感女生

彪悍少女

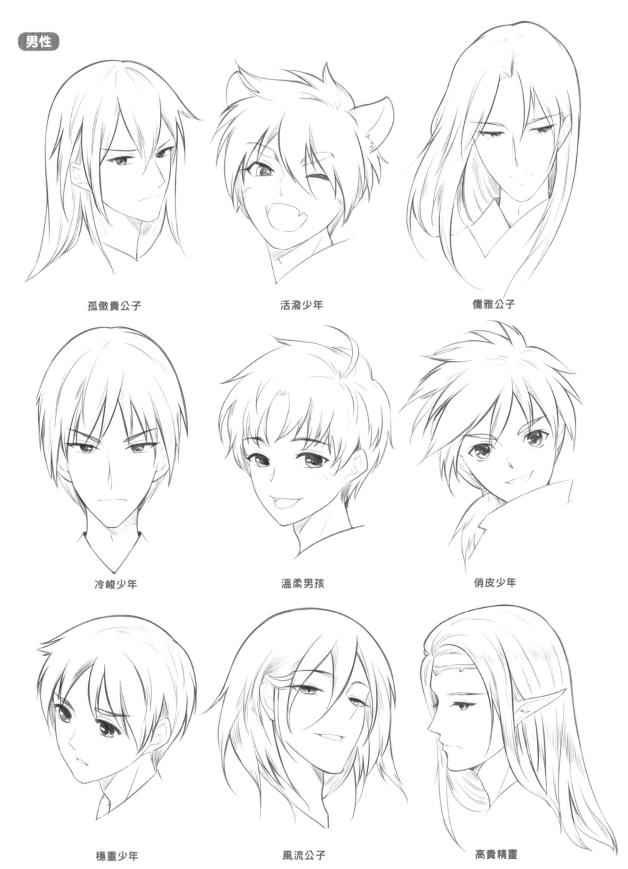

男性

孤傲貴公子 活潑少年 儒雅公子

冷峻少年 溫柔男孩 俏皮少年

穩重少年 風流公子 高貴精靈

不同性別與年齡的臉部特徵

為了能繪製出更多不同類型的角色，我們需要瞭解各種角色在不同年齡段的差異。從幼年、青年到中年，每個人物在不同的階段都有不同的面部特點。

人物在不同年齡段的面部變化

隨著年齡的增長，人物的臉型和五官都會發生變化。變化的趨勢是從圓潤到更具稜角。

幼年

圓臉。整個五官相對集中在臉的下半部。

少年

臉型稍微長了一點，屬於瓜子臉。

中年

鵝蛋臉，眼睛和嘴巴的距離也變大了。

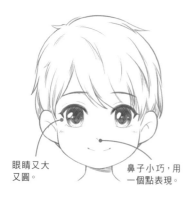

眼睛又大又圓。

鼻子小巧，用一個點表現。

幼年正面

眼角出現轉折，不再那麼圓了。

可以畫出鼻梁。

少年正面

眼睛變細長了。

下巴變得更平直。

鼻梁和眉頭相連。

中年正面

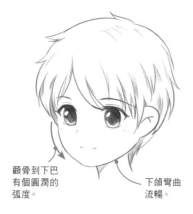

顴骨到下巴有個圓潤的弧度。

下頜彎曲流暢。

幼年半側面

顴骨到下巴有個微彎的弧度。

由於臉型變長，下頜的弧度也減小了。

少年半側面

顴骨和下巴間變成平直的斜面。

下頜處有了明顯的轉角。

中年半側面

繪畫拓展 Outward Bound　　**增加細節以突出年齡**

單單通過臉型和五官，很難表現出5～10歲的差距。

加上眼鏡、變換髮型後，人物從20歲變成30歲了。

將髮際線後移，也會讓人物看起來顯老。

男女在不同年齡段的面部特點

除了變化臉型、眼睛來展現人物的年齡外，還可以運用皺紋等面部細節來凸顯年齡感。

女性

眼角下垂，在眼睛周圍加些皺紋。

在嘴角外側畫出法令紋，可以有效地表現出年齡感。

在臉上畫些紅暈，表現出小孩子特有的可愛。

幼年

中年

眼睛變小、睫毛長一些，展現出女性的嫵媚。

在額頭上增加一些抬頭紋。

尖下巴的瓜子臉給人一種青春的精緻感。

消瘦的老年人，臉頰下垂並向內凹陷。

鼻頭變圓、變大。

青年

老年

男性

眼睛變小，眼周增加皺紋。

男性的法令紋可以畫得比女性深，因為男性面部的脂肪量通常比女性少。

可在眼角加點睫毛，以表現小孩子的可愛。

幼年

中年

鼻子變得更長了，拉大中庭的距離。

較胖的老年人其臉頰也是圓潤的，但和幼年不同，臉頰是向下突出的。

加上一條線，表現出嘴唇的厚度，也能增加年齡感。

青年

老年

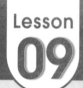
不同角度下的頭部繪畫技巧

要學好頭部的繪畫技巧,要先掌握頭部的輪廓變化。頭部是個上寬下窄的水滴形,在眼睛、面頰、下頜和下巴這些關鍵點上進行調整,就能得到不同的臉型。

頭部的繪畫要點

可用拆分、組合的方式繪製頭部。首先將頭部拆成圓形和五邊形2部分,再根據需要將它們進行變形重組,以便得到各種頭部形狀。

女性頭部的五邊形底邊要高於圓形的中線,讓上下比例保持在1.5:1左右。

男性頭部的五邊形要往下移,使上下的比例保持在2:1左右。

女性

男性

繪畫拓展 Outward Bound

簡單調整以便得到各種臉型

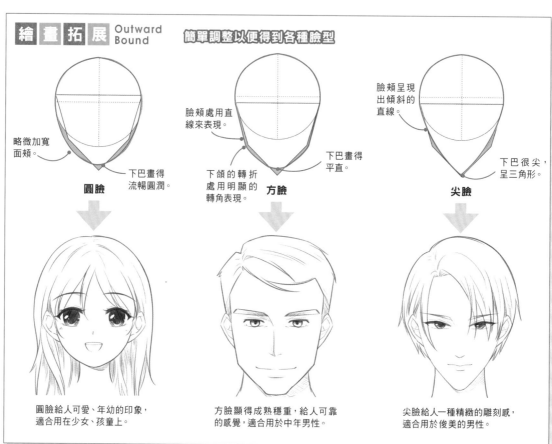

略微加寬面頰。

下巴畫得流暢圓潤。

圓臉

臉頰處用直線來表現。

下頜的轉折處用明顯的轉角表現。

下巴畫得平直。

方臉

臉頰呈現出傾斜的直線。

下巴很尖,呈三角形。

尖臉

圓臉給人可愛、年幼的印象,適合用在少女、孩童上。

方臉顯得成熟穩重,給人可靠的感覺,適合用於中年男性。

尖臉給人一種精緻的雕刻感,適合用於俊美的男性。

不同角度下的頭部繪製

隨著年齡的增長，人物的臉型和五官都會發生變化。整體的趨勢是從圓潤變得更具稜角。

半側面

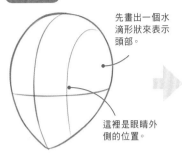

先畫出一個水滴形狀來表示頭部。

這裡是眼睛外側的位置。

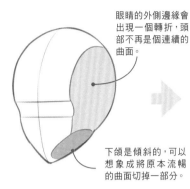

眼睛的外側邊緣會出現一個轉折，頭部不再是個連續的曲面。

下頜是傾斜的，可以想像成將原本流暢的曲面切掉一部分。

側面

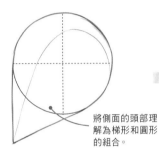

將側面的頭部理解為梯形和圓形的組合。

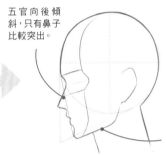

五官向後傾斜，只有鼻子比較突出。

可以根據需要來調整下頜的位置：向上調整臉型變尖、向下調整臉型變方。

俯視

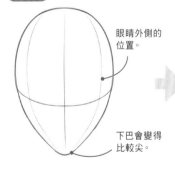

眼睛外側的位置。

下巴會變得比較尖。

面頰坡度變大，輪廓沒有明顯轉折，更加流暢。

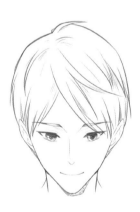

仰視

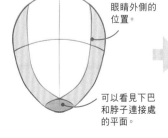

眼睛外側的位置。

可以看見下巴和脖子連接處的平面。

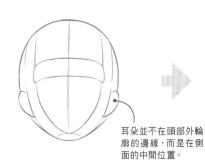

耳朵並不在頭部外輪廓的邊緣，而是在側面的中間位置。

47

為什麼半側面角度下的臉看起來這麼怪？

由於繪畫會受紙張平面感的限制，而忽略所表現的人物其實是立體的。在這個前提下，繪製出的人物就容易受到降維打擊，變得扁平化，進而出現各種違和感。要解決這個問題，需要鍛鍊出空間想象力，使大腦變成三維建模大師。

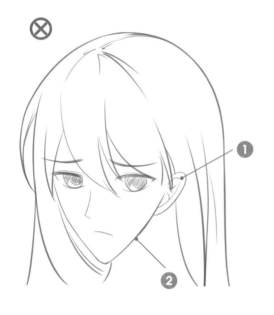

錯誤點

① 耳朵的位置距離眼睛太近，沒有表現出頭部應有的厚度，人物看起來又扁又平。

② 左、右臉的寬度和弧度一樣，那是正面的畫法，和半側面時的臉型完全不同。

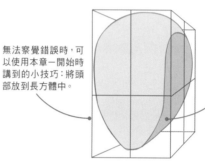

無法察覺錯誤時，可以使用本章一開始時講到的小技巧：將頭部放到長方體中。

用色塊和線條的輔助，來明確頭部的立體感，方便理解頭部的結構和五官的位置。

臉型修改

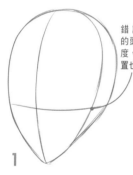

錯誤案例中的頭部沒有厚度，耳朵的位置也不對。

用箭頭標出頭部的厚度，幫助理解頭部的立體感。

1　　　　**2**

重新繪製輔助線，調整左右臉的寬度。

右臉明顯小於左臉。

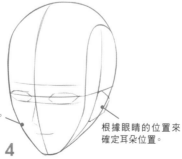

根據眼睛的位置來確定耳朵位置。

3　　　　**4**

概括頭部輪廓後，用輔助線找出頭部的正確結構和厚度，再畫出五官，完成修改。

完成

女性頭部的 360° 視角解析

瞭解各個角度下的臉部變化，能拓寬思路，呈現出更好的人物。不同角度下的五官和面部輪廓都有一定程度的變化，要注意把握其中的細節。

轉動時的女性頭部 轉動時的變化，是指觀察視角保持在同一水平高度，人物的頭部向左右轉動，人物的五官會出現一側的透視，面部輪廓也逐漸變得突出。

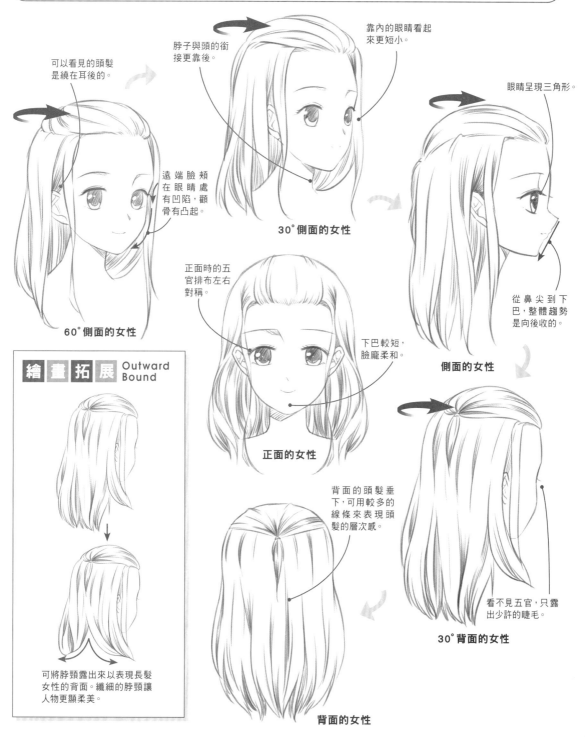

可以看見的頭髮是繞在耳後的。

脖子與頭的銜接更靠後。

靠內的眼睛看起來更短小。

眼睛呈現三角形。

遠端臉頰在眼睛處有凹陷，顴骨有凸起。

30°側面的女性

從鼻尖到下巴，整體趨勢是向後收的。

60°側面的女性

正面時的五官排布左右對稱。

下巴較短，臉龐柔和。

側面的女性

繪畫拓展 Outward Bound

正面的女性

背面的頭髮垂下，可用較多的線條來表現頭髮的層次感。

看不見五官，只露出少許的睫毛。

30°背面的女性

可將脖頸露出來以表現長髮女性的背面。纖細的脖頸讓人物更顯柔美。

背面的女性

仰視和俯視下的女性頭部表現

女性在仰視和俯視下的五官變化和平視時有很大的區別，描繪時可以通過五官的變化來表現視角特徵。

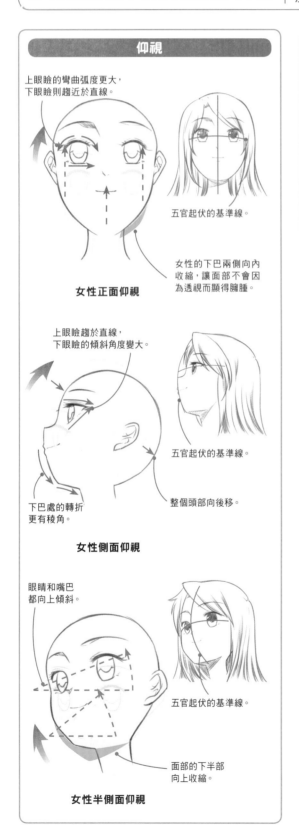

仰視

上眼瞼的彎曲弧度更大，下眼瞼則趨近於直線。

五官起伏的基準線。

女性的下巴兩側向內收縮，讓面部不會因為透視而顯得臃腫。

女性正面仰視

上眼瞼趨於直線，下眼瞼的傾斜角度變大。

五官起伏的基準線。

下巴處的轉折更有稜角。

整個頭部向後移。

女性側面仰視

眼睛和嘴巴都向上傾斜。

五官起伏的基準線。

面部的下半部向上收縮。

女性半側面仰視

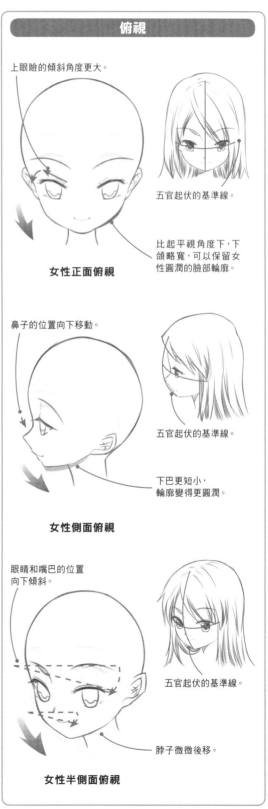

俯視

上眼瞼的傾斜角度更大。

五官起伏的基準線。

比起平視角度下，下頜略寬，可以保留女性圓潤的臉部輪廓。

女性正面俯視

鼻子的位置向下移動。

五官起伏的基準線。

下巴更短小，輪廓變得更圓潤。

女性側面俯視

眼睛和嘴巴的位置向下傾斜。

五官起伏的基準線。

脖子微微後移。

女性半側面俯視

男性頭部的 360° 視角解析

男性人物的面部更加剛毅,輪廓線條更硬朗。五官比例比女性大,同樣角度下所表現出來的形態會有較大的差異,繪製時要把握好這些要點。

轉動時的男性頭部 | 由於男性的鼻子更加挺拔,在轉動角度下鼻子會更突出,顴骨的位置也會更高。

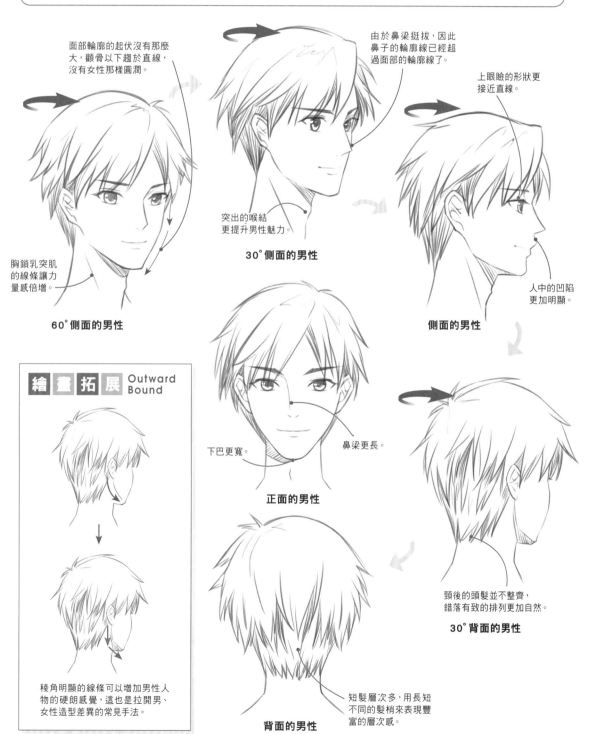

面部輪廓的起伏沒有那麼大,顴骨以下趨於直線,沒有女性那樣圓潤。

由於鼻梁挺拔,因此鼻子的輪廓線已經超過面部的輪廓線了。

上眼瞼的形狀更接近直線。

胸鎖乳突肌的線條讓力量感倍增。

突出的喉結更提升男性魅力。

60° 側面的男性

30° 側面的男性

人中的凹陷更加明顯。

側面的男性

繪畫拓展 Outward Bound

下巴更寬。

鼻梁更長。

正面的男性

頸後的頭髮並不整齊,錯落有致的排列更加自然。

30° 背面的男性

稜角明顯的線條可以增加男性人物的硬朗感覺,這也是拉開男、女性造型差異的常見手法。

短髮層次多,用長短不同的髮梢來表現豐富的層次感。

背面的男性

仰視和俯視下的男性頭部表現

仰視和俯視角度下的男性，五官的位置移動變化比女性小，沒有那麼明顯，五官的表現跟女性也略有不同。

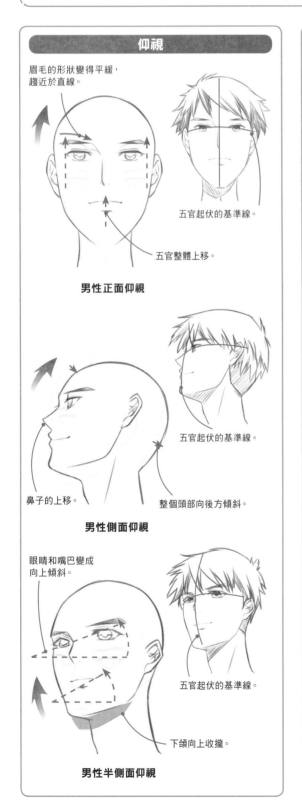

仰視

眉毛的形狀變得平緩，趨近於直線。

五官起伏的基準線。

五官整體上移。

男性正面仰視

鼻子的上移。

整個頭部向後方傾斜。

五官起伏的基準線。

男性側面仰視

眼睛和嘴巴變成向上傾斜。

五官起伏的基準線。

下頜向上收攏。

男性半側面仰視

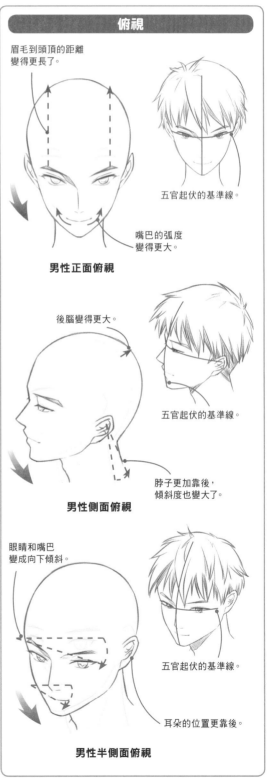

俯視

眉毛到頭頂的距離變得更長了。

五官起伏的基準線。

嘴巴的弧度變得更大。

男性正面俯視

後腦變得更大。

五官起伏的基準線。

脖子更加靠後，傾斜度也變大了。

男性側面俯視

眼睛和嘴巴變成向下傾斜。

五官起伏的基準線。

耳朵的位置更靠後。

男性半側面俯視

正面　　　60°半側面　　　30°半側面　　　側面

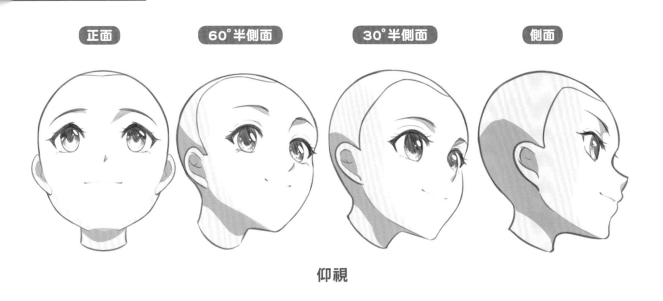

仰視

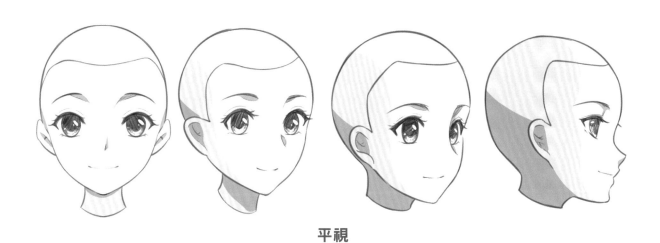

平視

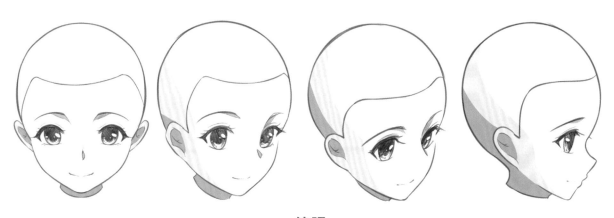

俯視

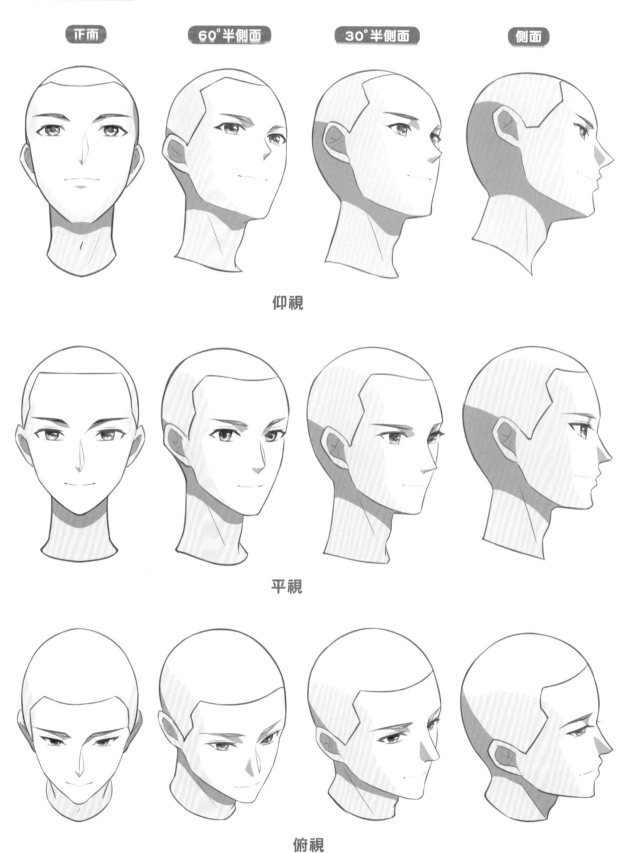

正面　　60°半側面　　30°半側面　　側面

仰視

平視

俯視

掌握頭髮的基本結構

頭髮是表現角色的重要部分。為了能簡單明瞭地展現髮型和髮質,在漫畫中常以一縷為單位來刻畫頭髮,明確這個概念對於繪製頭髮來說非常重要。

頭髮的大致結構

從生長部位區分可以把頭髮分為前額的瀏海,耳邊的鬢髮和後腦處的頭髮三部分。瞭解這三部分是繪製頭髮、設計髮型的基礎。

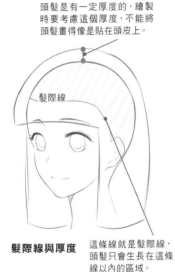

頭髮是有一定厚度的,繪製時要考慮這個厚度,不能將頭髮畫得像是貼在頭皮上。

髮際線

髮際線與厚度

這條線就是髮際線,頭髮只會生長在這條線以內的區域。

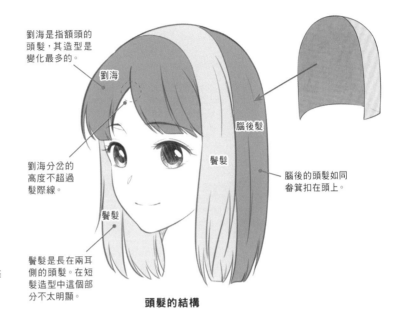

瀏海是指額頭的頭髮,其造型是變化最多的。

瀏海

瀏海分岔的高度不超過髮際線。

鬢髮

鬢髮是長在兩耳側的頭髮。在短髮造型中這個部分不太明顯。

腦後髮

鬢髮

腦後的頭髮如同畚箕扣在頭上。

頭髮的結構

頭髮的結構變化

不同的髮型因為梳理方法不同,會呈現出結構上的變化。這種變化主要體現在髮束的走向上,繪製時要注意。

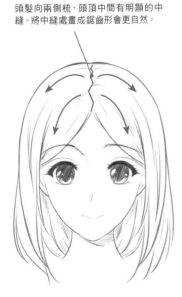

頭髮向兩側梳,頭頂中間有明顯的中縫。將中縫處畫成鋸齒形會更自然。

中分頭

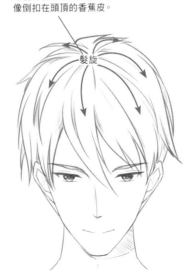

碎髮的髮束以髮旋為中心,像倒扣在頭頂的香蕉皮。

髮旋

碎髮

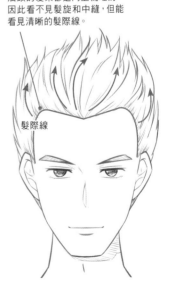

油頭的髮束都是向上梳理的,因此看不見髮旋和中縫,但能看見清晰的髮際線。

髮際線

大背頭

頭髮的繪製順序

畫頭髮需要有一定的順序，這樣可以更好地瞭解它的結構和其間的遮擋關係，畫出來的頭髮才會自然好看。

三分式

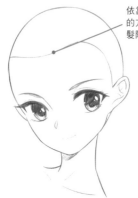

依靠三庭五眼的方法來確定髮際線。

在頭頂標出髮際線，確定頭髮的範圍。

劉海最靠前，因此會擋住部分的眉毛和眼睛。為了美觀，大多還是會畫出遮擋的部分。

在額頭前畫出劉海的範圍。因為劉海是最前端的頭髮，所以最先畫。

鬢髮的位置在頭部中段，會被劉海擋住。

在劉海的後方畫出鬢髮的範圍。

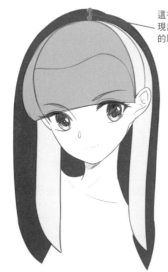

這裡要表現出頭髮的厚度。

在鬢髮後方畫出腦後的頭髮，明確其前後關係。

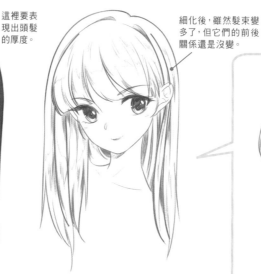

細化後，雖然髮束變多了，但它們的前後關係還是沒變。

細化頭髮細節。

將腦後的頭髮束起來，就可以得到一個清爽、活潑的馬尾造型。

髮旋式

髮旋

在頭頂標出髮旋，用線條表示髮束的走向。

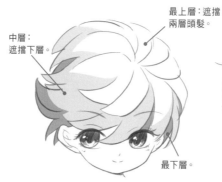

最上層：遮擋兩層頭髮。

中層：遮擋下層。

最下層。

由上至下畫出三層頭髮，要注意其遮擋關係。

細化頭髮細節。

幾種常見的髮型

常見的髮型是指那些只通過簡單修剪、沒有太多修飾的基礎髮型。但因頭髮的軟硬程度及髮質的不同,就算是常見的基本髮型也有很多變化。

女性的常見髮型 | 髮型本身不分男女,只是有些偏向。女性人物的髮型更趨於柔美、活潑,在髮梢等細節處會描繪得更加細緻。

中短髮

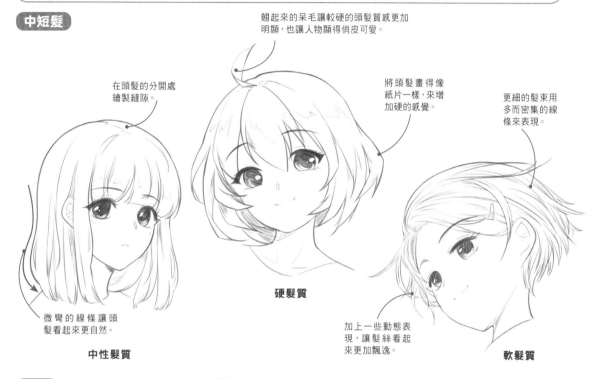

翹起來的呆毛讓較硬的頭髮質感更加明顯,也讓人物顯得俏皮可愛。

在頭髮的分開處繪製縫隙。

將頭髮畫得像紙片一樣,來增加硬的感覺。

更細的髮束用多而密集的線條來表現。

微彎的線條讓頭髮看起來更自然。

硬髮質

加上一些動態表現,讓髮絲看起來更加飄逸。

中性髮質

軟髮質

長髮

硬髮質的長髮不要畫得太誇張,可用較寬的髮束來表現。

柔軟髮質的長髮會和頭皮會貼得比較近,因此髮際線可以稍微畫得高一點。

修剪整齊的劉海可以直接用直線來表現。

勾出高光的輪廓,讓頭髮顯得閃耀奪目。

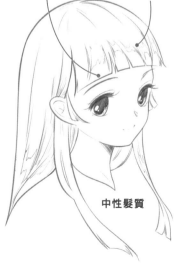

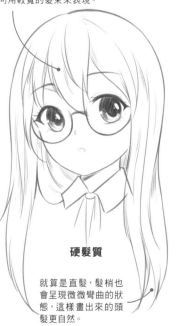

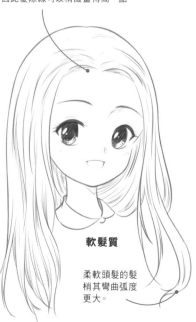

中性髮質

硬髮質

就算是直髮,髮梢也會呈現微微彎曲的狀態,這樣畫出來的頭髮更自然。

軟髮質

柔軟頭髮的髮梢其彎曲弧度更大。

頭髮動態的表現

頭髮會隨著人物動作、風的吹拂等因素而產生動感。增加了動感的髮型,會顯得飄逸唯美,讓原本靜止的畫面更富有動態。

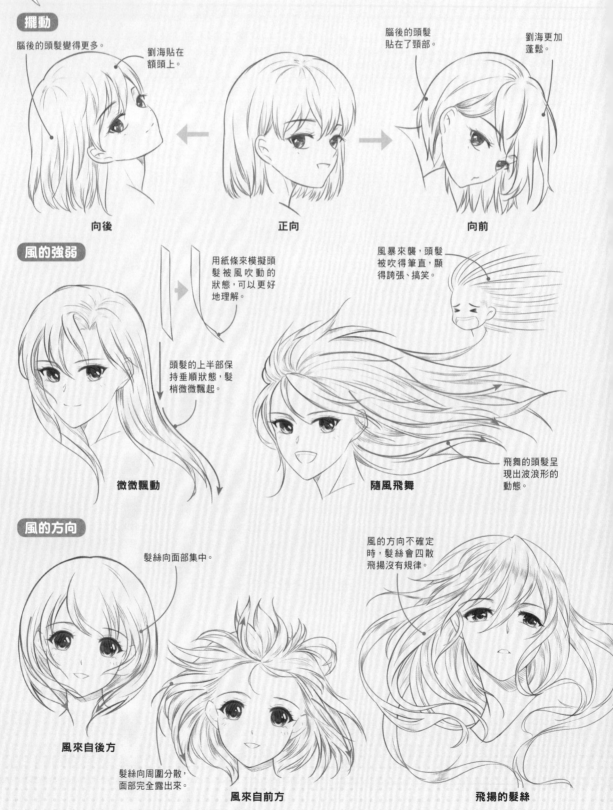

擺動

腦後的頭髮變得更多。

劉海貼在額頭上。

腦後的頭髮貼在了頸部。

劉海更加蓬鬆。

向後　　　　　　　正向　　　　　　　向前

風的強弱

用紙條來模擬頭髮被風吹動的狀態,可以更好地理解。

頭髮的上半部保持垂順狀態,髮梢微微飄起。

風暴來襲,頭髮被吹得筆直,顯得誇張、搞笑。

飛舞的頭髮呈現出波浪形的動態。

微微飄動　　　　　　　隨風飛舞

風的方向

髮絲向面部集中。

風的方向不確定時,髮絲會四散飛揚沒有規律。

風來自後方

髮絲向周圍分散,面部完全露出來。

風來自前方　　　　　　　飛揚的髮絲

男性的常見髮型

男性的髮質比女性的硬，畫的時候線條要粗一點。男性的短髮比女性的更短，細碎的髮束更明顯。

短髮

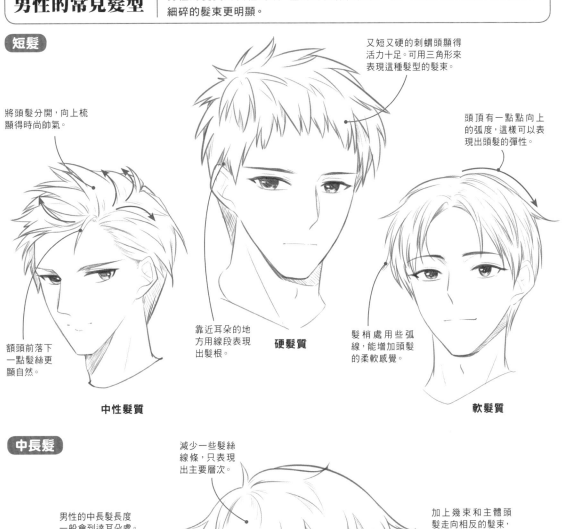

又短又硬的刺蝟頭顯得活力十足。可用三角形來表現這種髮型的髮束。

將頭髮分開，向上梳顯得時尚帥氣。

頭頂有一點點向上的弧度，這樣可以表現出頭髮的彈性。

額頭前落下一點髮絲更顯自然。

靠近耳朵的地方用線段表現出髮根。

硬髮質

髮梢處用些弧線，能增加頭髮的柔軟感覺。

中性髮質

軟髮質

中長髮

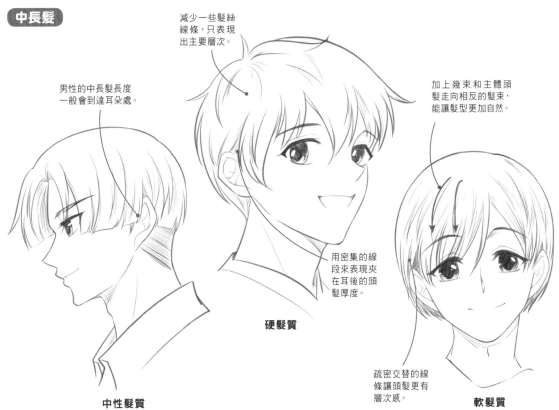

減少一些髮絲線條，只表現出主要層次。

男性的中長髮長度一般會到達耳朵處。

加上幾束和主體頭髮走向相反的髮束，能讓髮型更加自然。

用密集的線段來表現夾在耳後的頭髮厚度。

硬髮質

疏密交替的線條讓頭髮更有層次感。

中性髮質

軟髮質

59

長髮

加一點翹起來的頭髮，讓髮型更活潑。

使用類似聖誕樹的結構，由上往下一層層地延伸。

較硬的頭髮有著明顯的轉折。

柔軟的長髮十分飄逸，畫時可以略帶點動態。

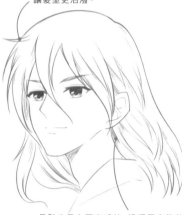

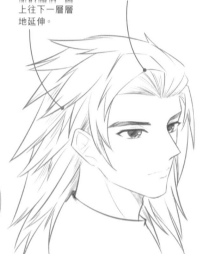

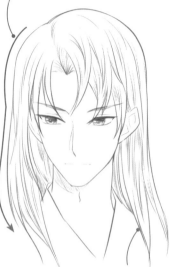

長髮也是有層次感的，這裡用密集的線條將不同層次的頭髮區分開。

髮梢很細，體現出髮質的柔軟。

中性髮質　　　　　　　　**硬髮質**　　　　　　　　**軟髮質**

要點！POINT

不同髮色的表現

漫畫中，常見的髮色有黑色、褐色、金色、銀色等，不同顏色的頭髮可用不同的方式來呈現。淺色的頭髮，如黃色、白色等統一留白；深色的則用灰色、黑色來表現。

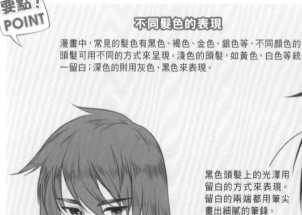

黑色頭髮上的光澤用留白的方式來表現。留白的兩端都用筆尖畫出細膩的筆鋒。

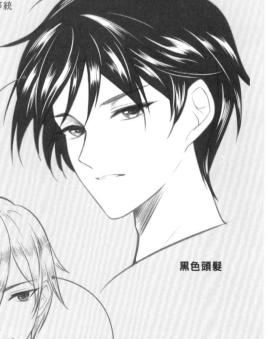

紅色、褐色頭髮

紅色和褐色的頭髮可用灰色來表現，以細小的排線來體現頭髮的光澤。

黑色頭髮

銀色和金色的頭髮特別閃耀，可以在排線上再加條白線，以展現華麗的閃耀感。

銀色、金色頭髮

設計個性髮型

不同的梳髮方式能創造出多變的華麗髮型，像是：束髮、盤髮、捲髮等，讓人物更加飽滿，
營造出豐富的視覺感受。

女性的個性髮型

髮型是根據人物的性格決定的，因此不能用髮型來區分男女。一般來說，都會為女性人物選擇更加華麗、複雜的髮型。

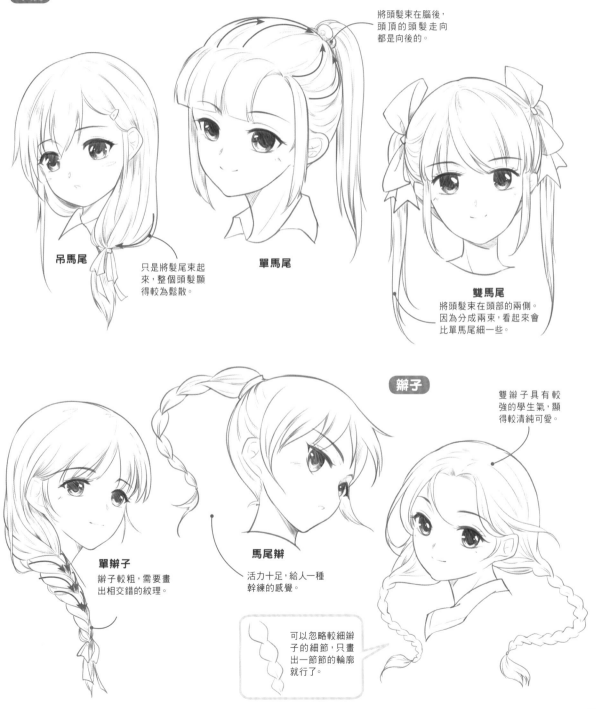

束髮

將頭髮束在腦後，頭頂的頭髮走向都是向後的。

吊馬尾

只是將髮尾束起來，整個頭髮顯得較為鬆散。

單馬尾

雙馬尾
將頭髮束在頭部的兩側。因為分成兩束，看起來會比單馬尾細一些。

辮子

雙辮子具有較強的學生氣，顯得較清純可愛。

單辮子
辮子較粗，需要畫出相交錯的紋理。

馬尾辮
活力十足，給人一種幹練的感覺。

可以忽略較細辮子的細節，只畫出一節節的輪廓就行了。

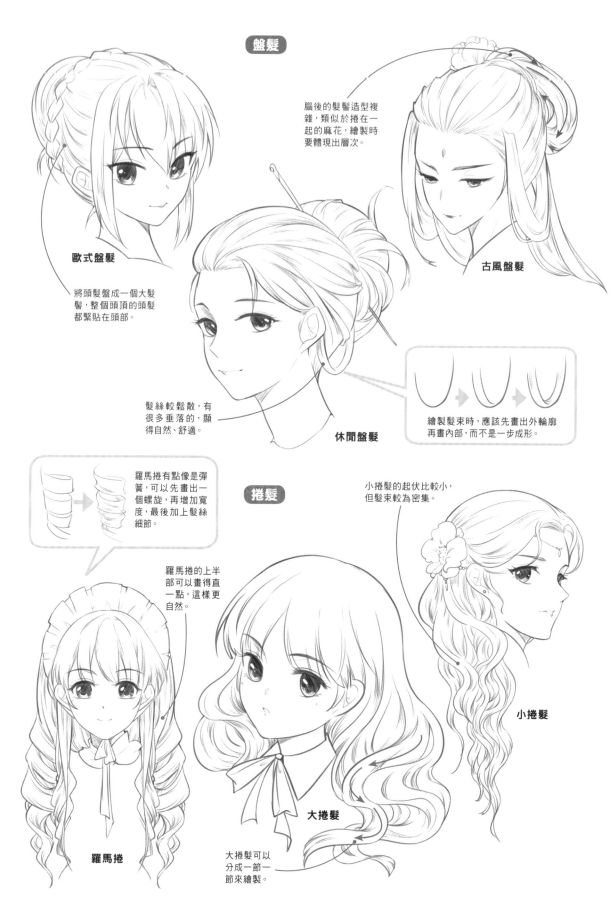

盤髮

腦後的髮髻造型複雜，類似於捲在一起的麻花，繪製時要體現出層次。

歐式盤髮

將頭髮盤成一個大髮髻，整個頭頂的頭髮都緊貼在頭部。

古風盤髮

髮絲較鬆散，有很多垂落的，顯得自然、舒適。

休閒盤髮

繪製髮束時，應該先畫出外輪廓再畫內部，而不是一步成形。

捲髮

羅馬捲有點像是彈簧，可以先畫出一個螺旋，再增加寬度，最後加上髮絲細節。

羅馬捲的上半部可以畫得直一點，這樣更自然。

小捲髮的起伏比較小，但髮束較為密集。

小捲髮

羅馬捲

大捲髮

大捲髮可以分成一節一節來繪製。

男性的個性髮型 | 總體上，男性的髮型以短髮為主，沒有女性那麼多的變化。不過男性的髮型也可以設計得很有個性和獨特。

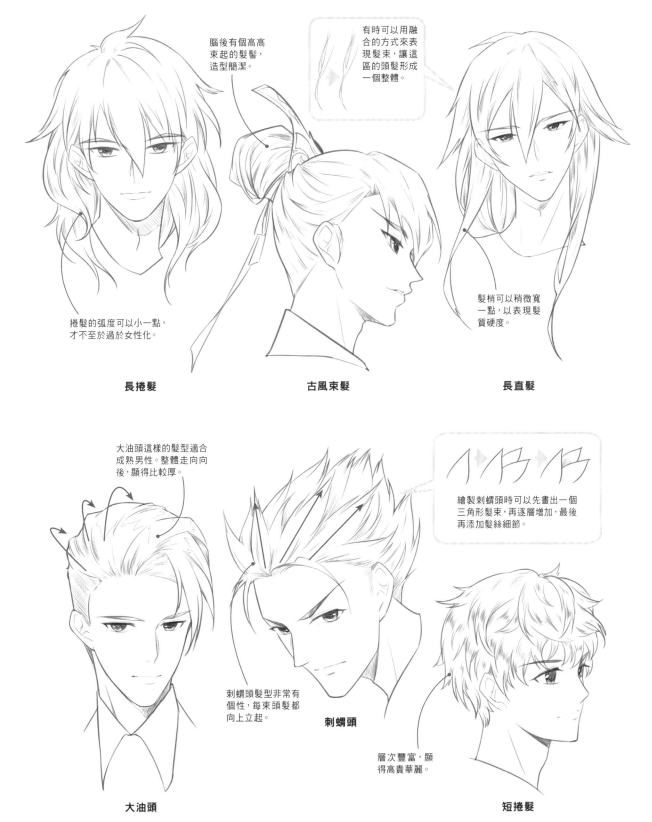

腦後有個高高束起的髮髻，造型簡潔。

有時可以用融合的方式來表現髮束，讓這區的頭髮形成一個整體。

捲髮的弧度可以小一點，才不至於過於女性化。

髮梢可以稍微寬一點，以表現髮質硬度。

長捲髮

古風束髮

長直髮

大油頭這樣的髮型適合成熟男性。整體走向向後，顯得比較厚。

繪製刺蝟頭時可以先畫出一個三角形髮束，再逐層增加，最後再添加髮絲細節。

刺蝟頭髮型非常有個性，每束頭髮都向上立起。

大油頭

刺蝟頭

層次豐富，顯得高貴華麗。

短捲髮

為什麼總覺得畫出來的人物像是假髮戴歪了？

在繪製頭像時，一般會先畫面部再繪製頭髮。這樣很容易讓面部和頭髮脫節，造成面部和頭髮的角度不一致。看上去就像是戴了假髮似的，而且還戴歪了。所以正確的繪畫步驟是頭髮和面部一起畫。

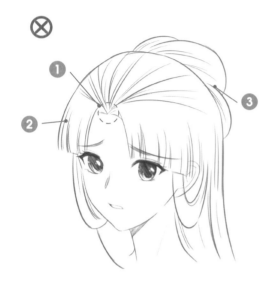

錯誤點

1. 髮際線的中間位置和面部中線不在一條線上。

2. 劉海沒有厚度、立體感，看上去又扁又平。

3. 腦後髮髻的中線也沒有和面部中線保持一致，看上去像是戴了假髮。

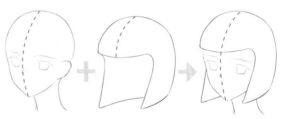

繪製頭髮時，可以將頭髮想成頭盔，它的角度要和頭部角度保持一致。

髮型修改

1 在修改之前先畫出頭部輪廓和面部中線。

2 修改劉海的輪廓，以表現劉海的厚度和立體感。
將髮際線的中間移到面部中間處。

3 在腦後畫出髮髻，讓髮髻中線和面部中線保持一致。

4 最後畫出垂下來的頭髮。

畫出頭部輪廓和面部中線。有了這些輔助後，就可以根據「頭髮和頭部角度保持一致」的原則來修改了。

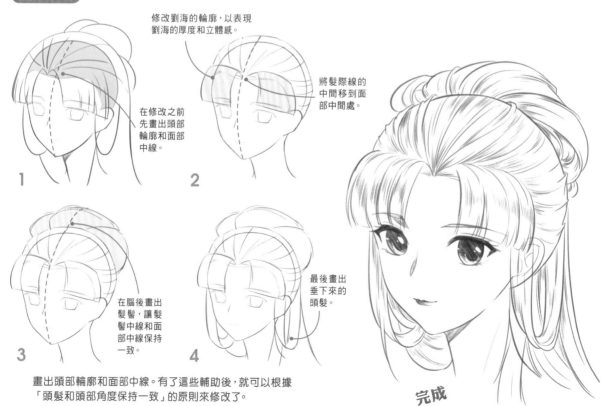

完成

基本表情的畫法

表情是情緒的外在表現，也是揭示內心活動最直觀的一種方式。表情主要倚靠控制眼睛、眉毛和嘴巴的肌肉變化來體現。

人們的情緒主要分為喜、怒、哀、驚四種。在這四種基礎情緒上又可以分出悲喜交加、詫異不已等比較複雜的情緒。繪製時要注意這些情緒的細微差別。

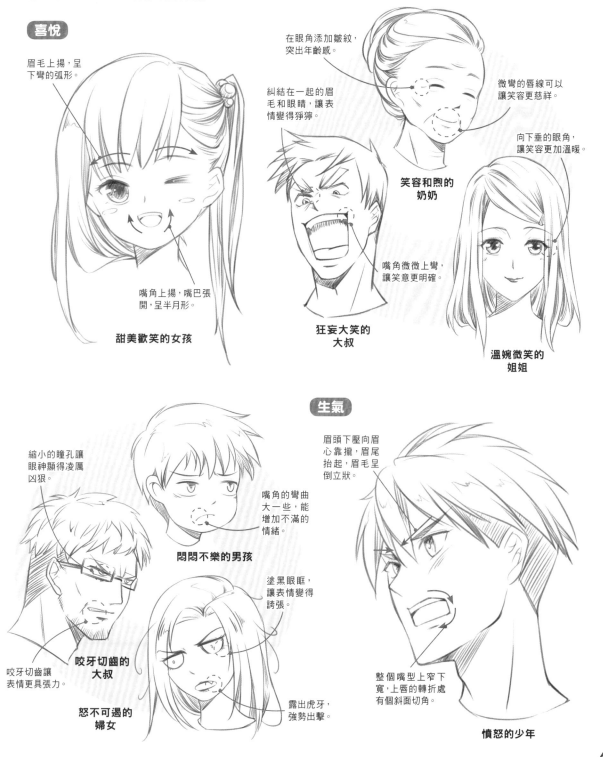

喜悅

眉毛上揚，呈下彎的弧形。

在眼角添加皺紋，突出年齡感。

糾結在一起的眉毛和眼睛，讓表情變得猙獰。

微彎的唇線可以讓笑容更慈祥。

笑容和煦的奶奶

向下垂的眼角，讓笑容更加溫暖。

嘴角上揚，嘴巴張開，呈半月形。

甜美歡笑的女孩

嘴角微微上彎，讓笑意更明確。

狂妄大笑的大叔

溫婉微笑的姐姐

生氣

縮小的瞳孔讓眼神顯得凌厲凶狠。

嘴角的彎曲大一些，能增加不滿的情緒。

悶悶不樂的男孩

眉頭下壓向眉心靠攏，眉尾抬起，眉毛呈倒立狀。

塗黑眼眶，讓表情變得誇張。

咬牙切齒讓表情更具張力。

咬牙切齒的大叔

怒不可遏的婦女

露出虎牙，強勢出擊。

整個嘴型上窄下寬，上唇的轉折處有個斜面切角。

憤怒的少年

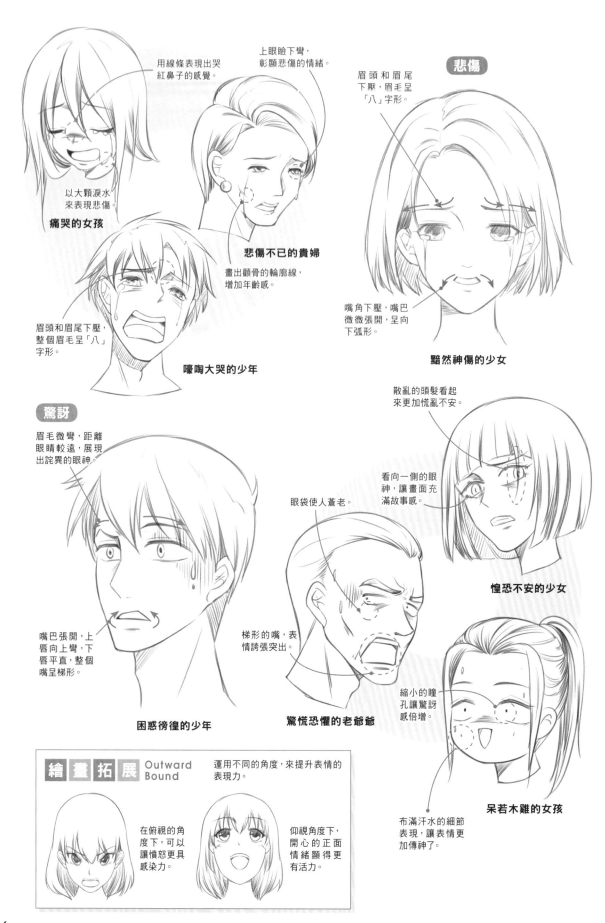

用線條表現出哭紅鼻子的感覺。

上眼瞼下彎，彰顯悲傷的情緒。

悲傷

眉頭和眉尾下壓，眉毛呈「八」字形。

以大顆淚水來表現悲傷。

痛哭的女孩

悲傷不已的貴婦

畫出顴骨的輪廓線，增加年齡感。

嘴角下壓，嘴巴微微張開，呈向下弧形。

眉頭和眉尾下壓，整個眉毛呈「八」字形。

嚎啕大哭的少年

黯然神傷的少女

散亂的頭髮看起來更加慌亂不安。

驚訝

眉毛微彎，距離眼睛較遠，展現出詭異的眼神。

看向一側的眼神，讓畫面充滿故事感。

眼袋使人蒼老。

惶恐不安的少女

嘴巴張開，上唇向上彎，下唇平直，整個嘴呈梯形。

梯形的嘴，表情誇張突出。

縮小的瞳孔讓驚訝感倍增。

困惑徬徨的少年

驚慌恐懼的老爺爺

呆若木雞的女孩

布滿汗水的細節表現，讓表情更加傳神了。

繪畫拓展 Outward Bound

運用不同的角度，來提升表情的表現力。

在俯視的角度下，可以讓憤怒更具感染力。

仰視角度下，開心的正面情緒顯得更有活力。

五官的細微變化也能影響表情

表情的變化並不全是大幅度的五官變化，有時只要進行細微的調整就能得到不同的表情。
好好地運用這種微調整來呈現複雜的心理活動。

微調五官改變表情

眉眼是五官中最能體現情緒的部分，有時只需調整一下這部分，就能得到想要的效果；如果再搭配上紅暈等效果，表情就更豐富、更傳神了。

羞怒

下壓的眉頭和縮小的瞳孔能表現憤怒的心情。

帶著紅暈的面部增加了羞的情緒。

除了將眉頭下壓外，眼尾也豎起來，以提升怒的程度。

在面部加上紅暈，增加羞的感覺。

羞澀

將眉毛調整為眉頭向上、眉尾向下；瞳孔畫得大一點，表情立刻就從羞怒變成了羞澀。

除了眉眼外其他部分都沒有調整，表情卻截然不同。

同樣做出眉頭向上，眉尾向下的調整。

將眼睛調整為正常角度，瞳孔也畫得大一些，減少凶狠的感覺。

尷尬

將眉毛調整為眉頭向上，眉尾向下，就成了尷尬表情。

為了增強尷尬的程度，嘴巴也做了些調整。

將眉毛調整為眉頭向上、眉尾向下，眼睛改為閉合狀態。

嘴巴調為一邊大一邊小，在尷尬中還帶有一絲滑稽。

微調五官帶來的不同表情

人的情緒是非常複雜的，往往不能通過單一表情來完全呈現。同樣是笑容，就蘊含著開懷大笑、苦笑等不同的內心波動。這就需要通過微調表情來表現複雜的情緒脈動。

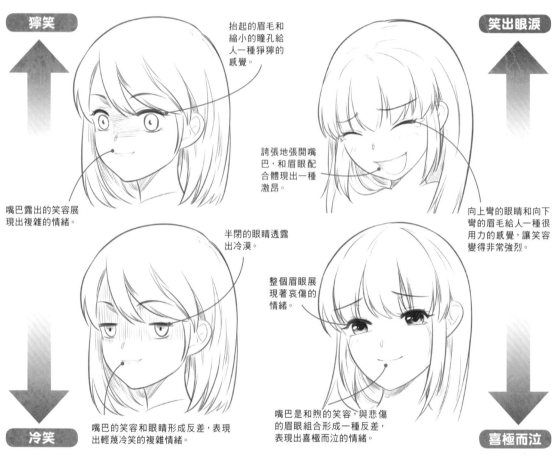

獰笑

抬起的眉毛和縮小的瞳孔給人一種獰獰的感覺。

嘴巴露出的笑容展現出複雜的情緒。

笑出眼淚

誇張地張開嘴巴，和眉眼配合體現出一種激昂。

向上彎的眼睛和向下彎的眉毛給人一種很用力的感覺，讓笑容變得非常強烈。

半閉的眼睛透露出冷漠。

冷笑

嘴巴的笑容和眼睛形成反差，表現出輕蔑冷笑的複雜情緒。

整個眉眼展現著哀傷的情緒。

嘴巴是和煦的笑容，與悲傷的眉眼組合形成一種反差，表現出喜極而泣的情緒。

喜極而泣

要點！POINT

使用不同的陰影也能微調表情

在漫畫中常使用排線在人物的面部加上陰影，除了能讓面部更立體、更有層次感外，還可以調整人物的表情，讓表情有些微妙的變化。

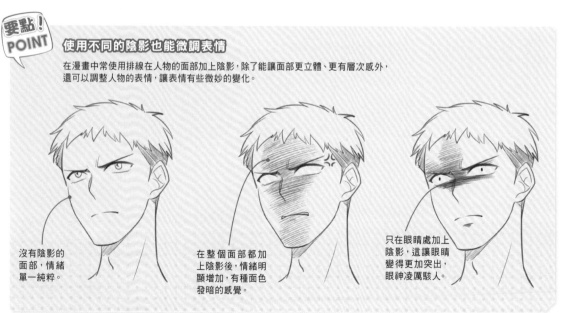

沒有陰影的面部，情緒單一純粹。

在整個面部都加上陰影後，情緒明顯增加，有種面色發暗的感覺。

只在眼睛處加上陰影，這讓眼睛變得更加突出，眼神凌厲駭人。

女性的各種表情

情緒的強弱或正負面，都能影響表情。比如同樣都是笑容就有：開心的大笑和陰險邪魅的笑。

正面漸強

 喜悅

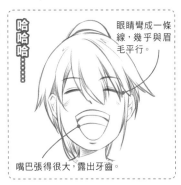

哈哈哈……
眼睛彎成一條線，幾乎與眉毛平行。
嘴巴張得很大，露出牙齒。

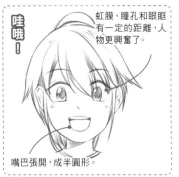

哇哦！
虹膜、瞳孔和眼眶有一定的距離，人物更興奮了。
嘴巴張開，成半圓形。

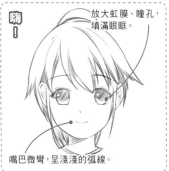

嗨！
放大虹膜、瞳孔，填滿眼眶。
嘴巴微彎，呈淺淺的弧線。

 生氣

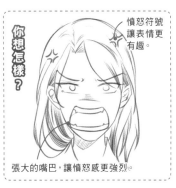

你想怎樣？
憤怒符號讓表情更有趣。
張大的嘴巴，讓憤怒感更強烈。

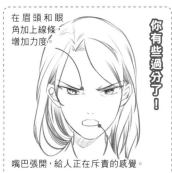

你有些過分了！
在眉頭和眼角加上線條，增加力度。
嘴巴張開，給人正在斥責的感覺。

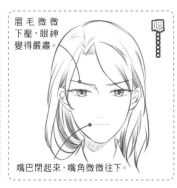

嗯……
眉毛微微下壓，眼神變得嚴肅。
嘴巴閉起來，嘴角微微往下。

 悲傷

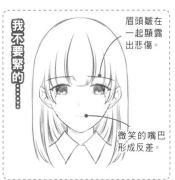

我不要緊的……
眉頭皺在一起顯露出悲傷。
微笑的嘴巴形成反差。

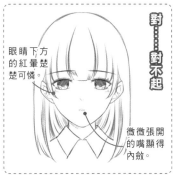

對……對不起
眼睛下方的紅暈楚楚可憐。
微微張開的嘴顯得內斂。

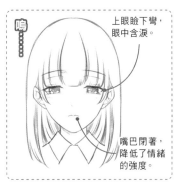

嗚……
上眼瞼下彎，眼中含淚。
嘴巴閉著，降低了情緒的強度。

 驚訝

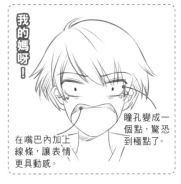

我的媽呀！
瞳孔變成一個點，驚恐到極點了。
在嘴巴內加上線條，讓表情更具動感。

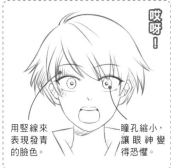

哎呀！
用堅線來表現發青的臉色。
瞳孔縮小，讓眼神變得恐懼。

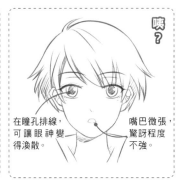

噯？
在瞳孔排線，可讓眼神變得渙散。
嘴巴微張，驚訝程度不強。

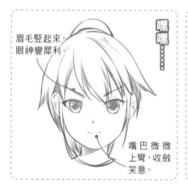

嘿嘿……

眉毛豎起來，眼神變犀利。

嘴巴微微上彎，收斂笑意。

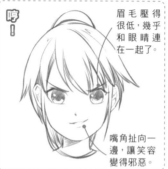

哼！

嘴角扯向一邊，讓笑容變得邪惡。

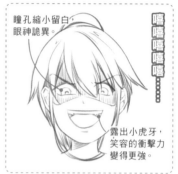

嘻嘻嘻嘻嘻……

瞳孔縮小留白，眼神詭異。

露出小虎牙，笑容的衝擊力變得更強。

喜悅

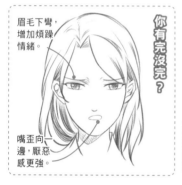

你有完沒完？

眉毛下彎，增加煩躁情緒。

嘴歪向一邊，厭惡感更強。

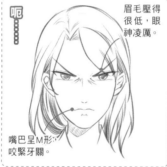

呃！

眉毛壓得很低，眼神凌厲。

嘴巴呈M形，咬緊牙關。

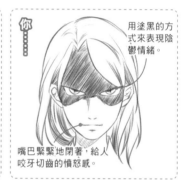

你……

用塗黑的方式來表現陰鬱情緒。

嘴巴緊緊地閉著，給人咬牙切齒的憤怒感。

生氣

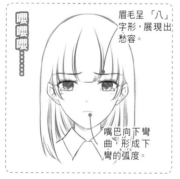

嗚嗚嗚……

眉毛呈「八」字形，展現出愁容。

嘴巴向下彎曲，形成下彎的弧度。

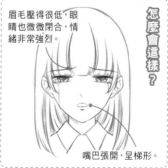

怎麼會這樣？

眉毛壓得很低，眼睛也微微閉合，情緒非常強烈。

嘴巴張開，呈梯形。

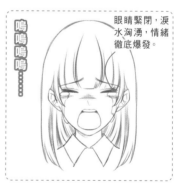

嗚嗚嗚嗚嗚……

眼睛緊閉，淚水洶湧，情緒徹底爆發。

悲傷

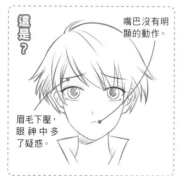

這是？

嘴巴沒有明顯的動作。

眉毛下壓，眼神中多了疑惑。

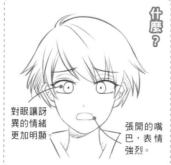

什麼？

對眼讓訝異的情緒更加明顯。

張開的嘴巴，表情強烈。

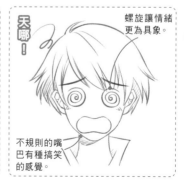

天哪！

螺旋讓情緒更為具象。

不規則的嘴巴有種搞笑的感覺。

驚訝

Part 2
一起探索身體
運動的奧秘

連接頭頸肩這可是個大難題

頭頸肩的連接誤區主要在：頭頸的銜接經常錯位、頸部不在肩膀的正中間，以及頸部和肩膀的線條僵硬等。首先要先瞭解頸部的三個重要結構，才能解決根本問題。

頸部的基本結構

決定頭頸肩銜接方式及運動變化的結構主要有：胸鎖乳突肌、鎖骨及斜方肌。這三塊結構互相牽連、制約形成一個整體。繪製時要結合這三部分綜合考慮。

三個不同角度下的頸部

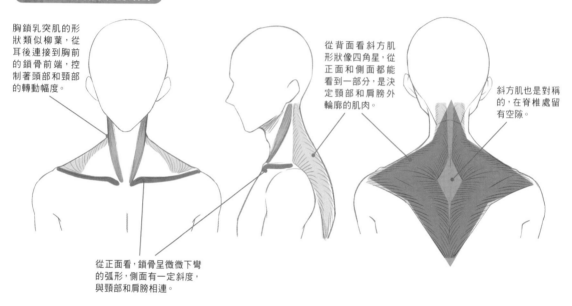

胸鎖乳突肌的形狀類似柳葉，從耳後連接到胸前的鎖骨前端，控制著頭部和頸部的轉動幅度。

從背面看斜方肌形狀像四角星，從正面和側面都能看到一部分，是決定頸部和肩膀外輪廓的肌肉。

斜方肌也是對稱的，在脊椎處留有空隙。

從正面看，鎖骨呈微微下彎的弧形，側面有一定斜度，與頸部和肩膀相連。

男女頸部的差異表現

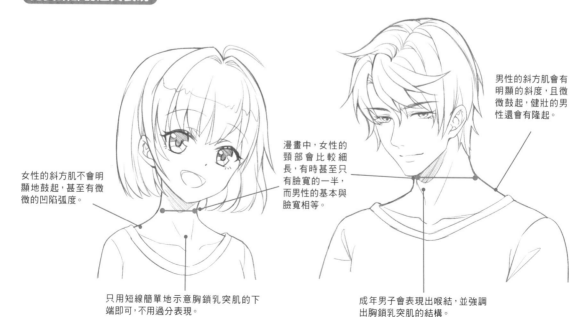

男性的斜方肌會有明顯的斜度，且微微鼓起，健壯的男性還會有隆起。

漫畫中，女性的頸部會比較細長，有時甚至只有臉寬的一半，而男性的基本與臉寬相等。

女性的斜方肌不會明顯地鼓起，甚至有微微的凹陷弧度。

只用短線簡單地示意胸鎖乳突肌的下端即可，不用過分表現。

成年男子會表現出喉結，並強調出胸鎖乳突肌的結構。

不同角度下的頭頸肩銜接

接下來就通過真實的例子來解決頭頸部銜接不自然、頭頸部沒有空間感,以及肩膀弧度不自然的問題吧!

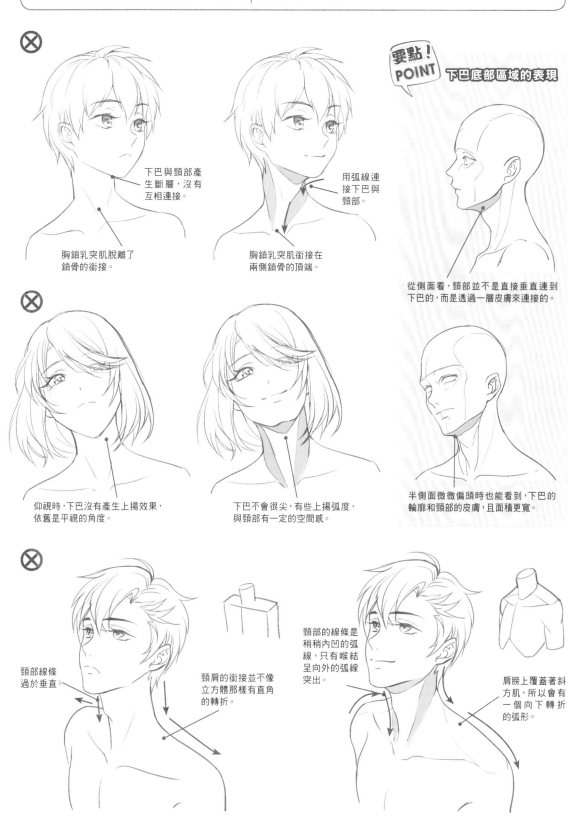

下巴與頸部產生斷層,沒有互相連接。

胸鎖乳突肌脫離了鎖骨的銜接。

用弧線連接下巴與頸部。

胸鎖乳突肌銜接在兩側鎖骨的頂端。

要點! POINT 下巴底部區域的表現

從側面看,頸部並不是直接垂直連到下巴的,而是透過一層皮膚來連接的。

仰視時,下巴沒有產生上揚效果,依舊是平視的角度。

下巴不會很尖,有些上揚弧度,與頸部有一定的空間感。

半側面微微偏頭時也能看到,下巴的輪廓和頸部的皮膚,且面積更寬。

頸部線條過於垂直。

頸肩的銜接並不像立方體那樣有直角的轉折。

頸部的線條是稍稍內凹的弧線,只有喉結呈向外的弧線突出。

肩膀上覆蓋著斜方肌,所以會有一個向下轉折的弧形。

從斜後方看能看到轉過來的臉部正面嗎？

在繪製人物時，常會有要畫出角色回眸一笑的需求。作為一個不瞭解頸部繪製方法及頭頸肩運動極限的初學者，很容易就會將頭部的轉向畫得過大，導致出現詭異的人體結構。接下來就一起來學習如何糾正此一錯誤吧！

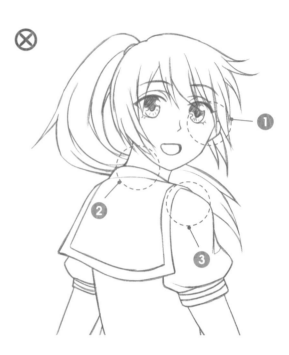

錯誤點

1. 面部轉向角度過大。在這個角度下，頭部最多只能看到半側面，且看不到左耳。

2. 頸部與頭部的連接位置錯誤，線條也比較僵硬。不應將頸部畫成兩條直線。

3. 肩膀的位置過低。在自然情況下人物向背側面轉頭，肩膀也應有所變化。

頭部與頸部的銜接表現

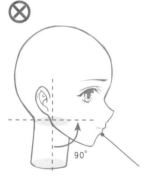

脖子並不是圓柱體，也不能直接垂直連接在頭部下方。

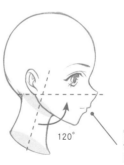

實際上，脖子大致是一個斜切的圓柱體，以大約120°的角度與頭部相連。

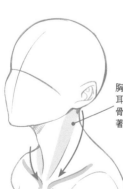

胸鎖乳突肌從耳後連接到鎖骨的前端，影響著頸部的外形。

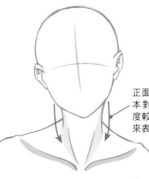

正面的頸部基本對稱，用弧度較小的弧線來表現。

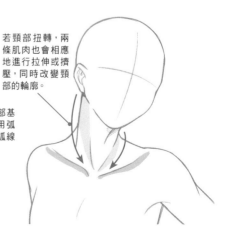

若頸部扭轉，兩條肌肉也會相應地進行拉伸或擠壓，同時改變頸部的輪廓。

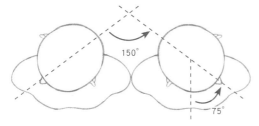

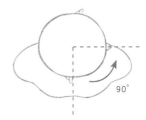

從俯視圖可以看出，頭部向兩側最多可以轉動約75°，向兩側轉動共150°。

頭部無法向一側轉動至90°，甚至大於90°。

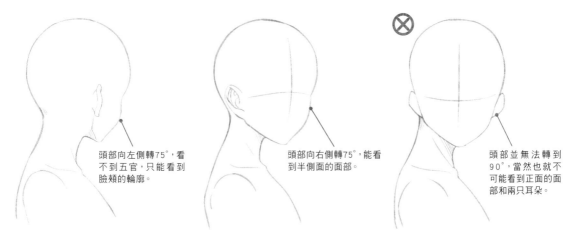

頭部向左側轉75°，看不到五官，只能看到臉頰的輪廓。

頭部向右側轉75°，能看到半側面的面部。

頭部並無法轉到90°，當然也就不可能看到正面的面部和兩只耳朵。

結構修改

背側面最多只能看到半側面的臉，且微微向下低頭會使人物更加自然。

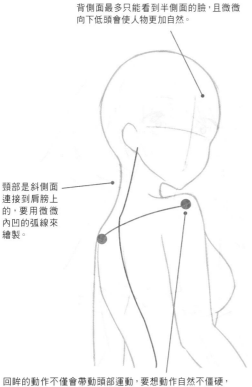

頭部是斜側面連接到肩膀上的，要用微微內凹的弧線來繪製。

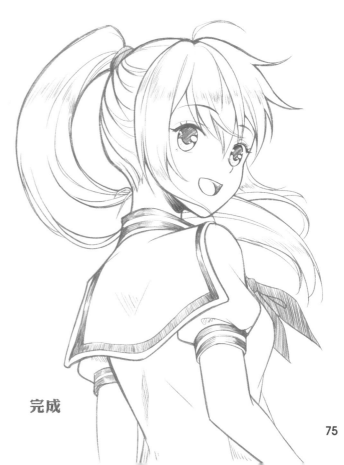

回眸的動作不僅會帶動頭部運動，要想動作自然不僵硬，靠近面部那側的肩膀也要微微抬高，另一側則降低。

完成

一招解決胳膊僵硬的問題

雖然柱狀的手臂細長且上下臂的比例相似,但並不能把手臂當成圓柱體來繪製,這樣畫出來的胳膊缺乏肌肉結構也沒有透視,看起來很僵硬。

手臂的結構與輪廓弧度

手臂上的肌肉是左右成組、交替相連的,這樣可以使手臂的轉動更靈活。要注意的是,繪製時要記住肌肉的連接、起伏點,以及角度變化的規律。

手臂的結構

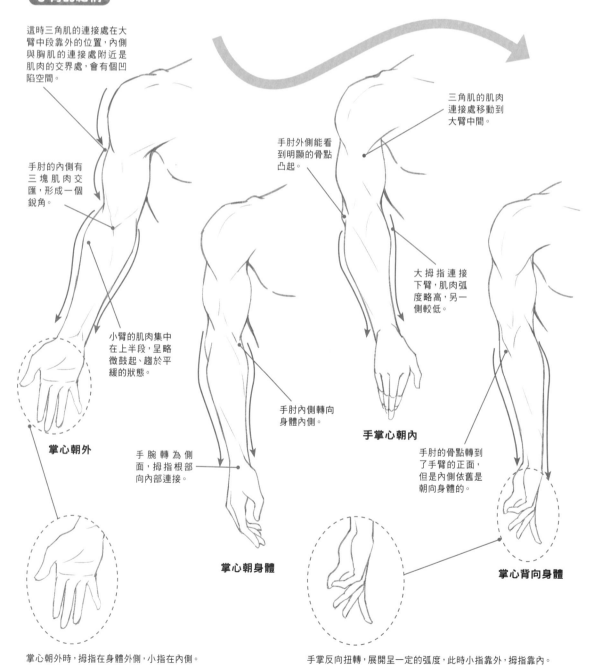

這時三角肌的連接處在大臂中段靠外的位置,內側與胸肌的連接處附近是肌肉的交界處,會有個凹陷空間。

手肘的內側有三塊肌肉交匯,形成一個銳角。

小臂的肌肉集中在上半段,呈略微鼓起、趨於平緩的狀態。

掌心朝外

手腕轉為側面,拇指根部向內部連接。

掌心朝身體

三角肌的肌肉連接處移動到大臂中間。

手肘外側能看到明顯的骨點凸起。

大拇指連接下臂,肌肉弧度略高,另一側較低。

手肘內側轉向身體內側。

手掌心朝內

手肘的骨點轉到了手臂的正面,但是內側依舊是朝向身體的。

掌心背向身體

掌心朝外時,拇指在身體外側,小指在內側。

手掌反向扭轉,展開呈一定的弧度,此時小指靠外,拇指靠內。

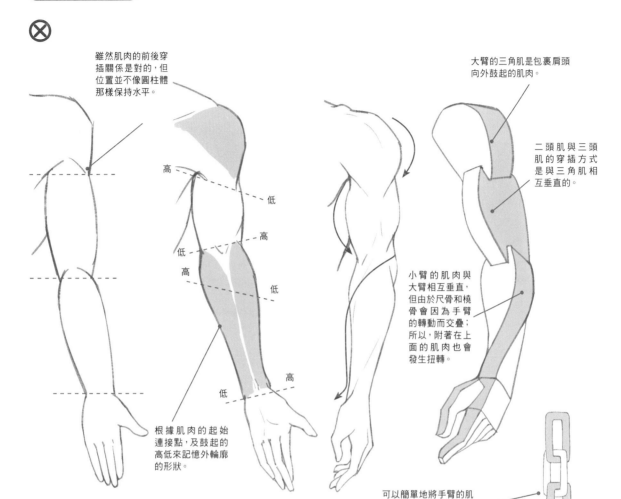

雖然肌肉的前後穿插關係是對的，但位置並不像圓柱體那樣保持水平。

高
低
高
低
高
低
低
高

根據肌肉的起始連接點，及鼓起的高低來記憶外輪廓的形狀。

大臂的三角肌是包裹肩頭向外鼓起的肌肉。

二頭肌與三頭肌的穿插方式是與三角肌相互垂直的。

小臂的肌肉與大臂相互垂直，但由於尺骨和橈骨會因為手臂的轉動而交疊；所以，附著在上面的肌肉也會發生扭轉。

可以簡單地將手臂的肌肉穿插結構，想成像是鎖鏈一樣垂直交疊。

要點！
POINT

手臂的肌肉弧度趨勢

手臂自然伸長的狀態下，從肩膀到大臂再到小臂和手，手臂的凸起高度呈階梯狀的下降趨勢。

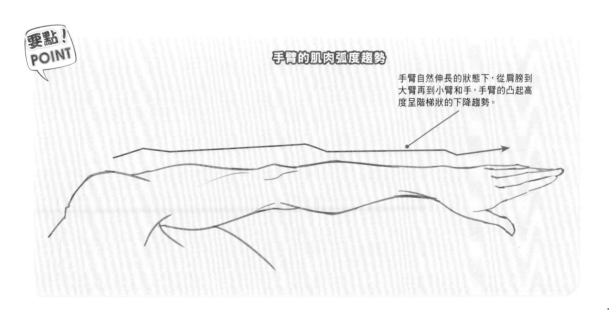

手臂彎曲運動的誤區

在畫運動的手臂時，很容易將平視角度下的上下臂長度畫得不一樣長，且手肘的形狀和位置也模糊不清。一起來看看如何糾正這些問題吧！

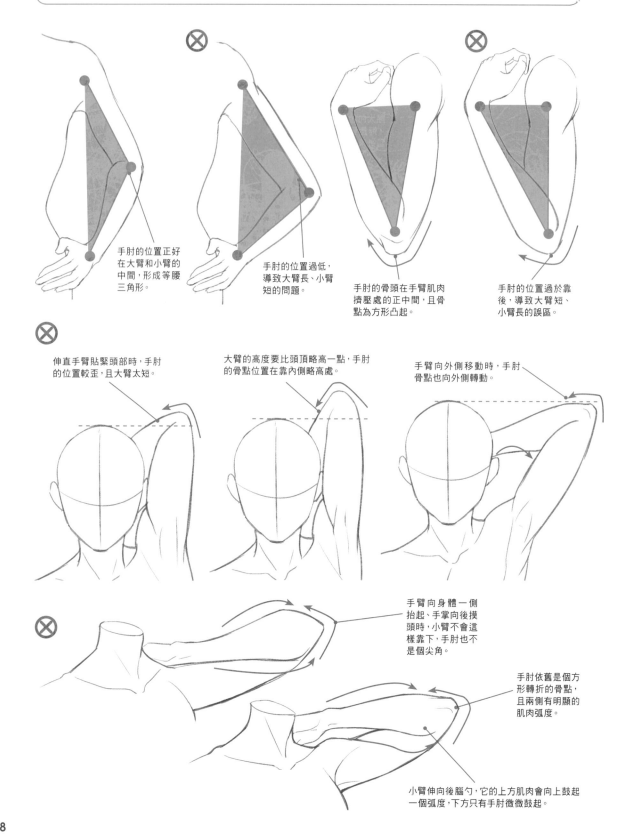

手肘的位置正好在大臂和小臂的中間，形成等腰三角形。

手肘的位置過低，導致大臂長、小臂短的問題。

手肘的骨頭在手臂肌肉擠壓處的正中間，且骨點為方形凸起。

手肘的位置過於靠後，導致大臂短、小臂長的誤區。

伸直手臂貼緊頭部時，手肘的位置較歪，且大臂太短。

大臂的高度要比頭頂略高一點，手肘的骨點位置在靠內側略高處。

手臂向外側移動時，手肘骨點也向外側轉動。

手臂向身體一側抬起、手掌向後摸頭時，小臂不會這樣靠下，手肘也不是個尖角。

手肘依舊是個方形轉折的骨點，且兩側有明顯的肌肉弧度。

小臂伸向後腦勺，它的上方肌肉會向上鼓起一個弧度，下方只有手肘微微鼓起。

78

手臂運動的變化規律

肌肉在用力及運動時會產生形變，一般的擠壓形變會在關節內側，外側則會產生拉伸形變。

小臂抬升變化

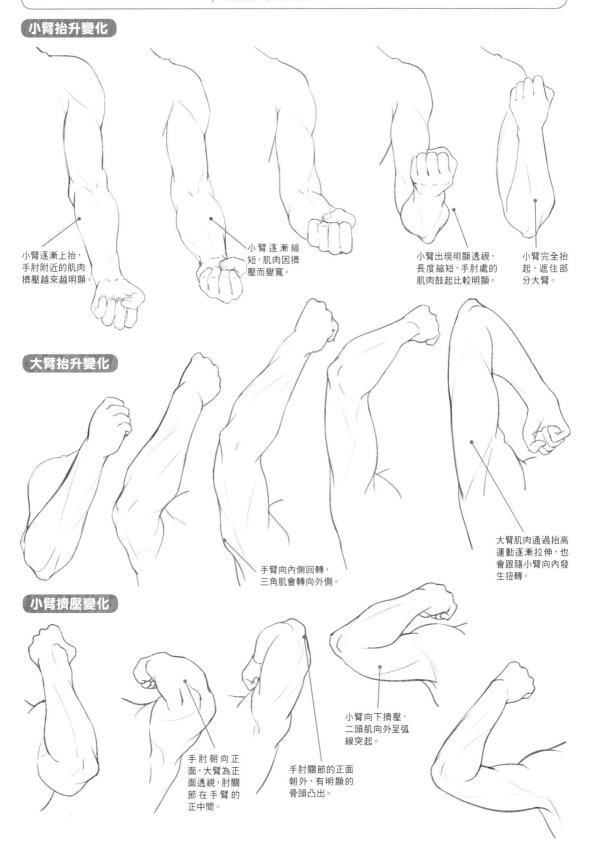

小臂逐漸上抬，手肘附近的肌肉擠壓越來越明顯。

小臂逐漸縮短，肌肉因擠壓而變寬。

小臂出現明顯透視，長度縮短，手肘處的肌肉鼓起比較明顯。

小臂完全抬起，遮住部分大臂。

大臂抬升變化

手臂向內側回轉，三角肌會轉向外側。

大臂肌肉通過抬高運動逐漸拉伸，也會跟隨小臂向內發生扭轉。

小臂擠壓變化

手肘朝向正面，大臂為正面透視，肘關節在手臂的正中間。

手肘關節的正面朝外，有明顯的骨頭凸出。

小臂向下擠壓，二頭肌向外呈弧線突起。

手部繪製技巧大揭秘

手部的繪製通常是初學者的一大難題。解決這個難題要從基本的結構入手，再從各種複雜的手勢中找到規律，瞭解各種角度下的繪製要點後，就能舉一反三了。

手的基本比例和結構

手掌形似五邊形。手指部分有五根呈放射狀散開的掌骨，拇指有兩根指骨，其他四指有三根由長至短的指骨。手指的彎曲與其結構密切相關。

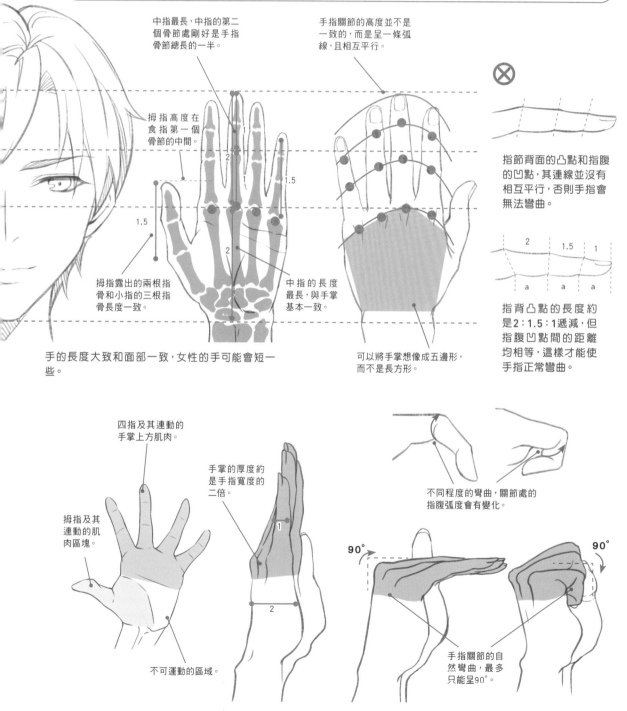

中指最長，中指的第二個骨節處剛好是手指骨節總長的一半。

手指關節的高度並不是一致的，而是呈一條弧線，且相互平行。

拇指高度在食指第一個骨節的中間。

指節背面的凸點和指腹的凹點，其連線並沒有相互平行，否則手指會無法彎曲。

拇指露出的兩根指骨和小指的三根指骨長度一致。

中指的長度最長，與手掌基本一致。

指背凸點的長度約是2：1.5：1遞減，但指腹凹點間的距離均相等，這樣才能使手指正常彎曲。

手的長度大致和面部一致，女性的手可能會短一些。

可以將手掌想像成五邊形，而不是長方形。

四指及其連動的手掌上方肌肉。

手掌的厚度約是手指寬度的二倍。

拇指及其連動的肌肉區塊。

不同程度的彎曲，關節處的指腹弧度會有變化。

不可運動的區域。

手指關節的自然彎曲，最多只能呈90°。

90° 　90°

不同性別和年齡的手部差異

不同性別和年齡的手,其表現方式各有特點。只要改變輪廓線條、關節表現及指尖特點,就能刻畫出不同性別和年齡的手部外觀。

男女差異

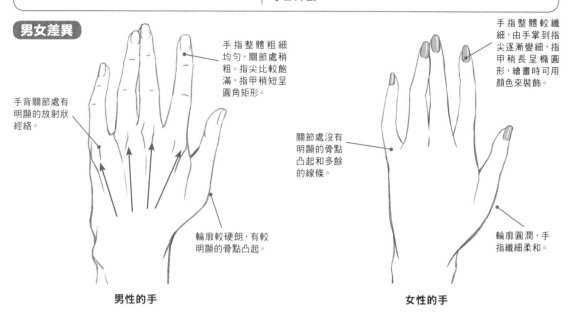

手背關節處有明顯的放射狀經絡。

手指整體粗細均勻,關節處稍粗。指尖比較飽滿,指甲稍短呈圓角矩形。

輪廓較硬朗,有較明顯的骨點凸起。

男性的手

手指整體較纖細,由手掌到指尖逐漸變細,指甲稍長呈橢圓形,繪畫時可用顏色來裝飾。

關節處沒有明顯的骨點凸起和多餘的線條。

輪廓圓潤,手指纖細柔和。

女性的手

年齡差異

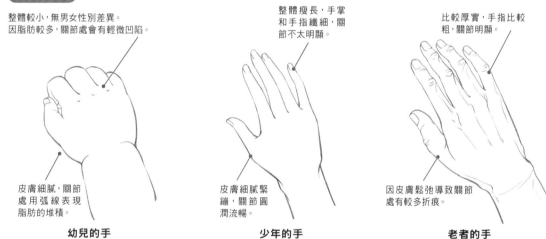

整體較小,無男女性別差異。因脂肪較多,關節處會有輕微凹陷。

皮膚細膩,關節處用弧線表現脂肪的堆積。

幼兒的手

整體瘦長,手掌和手指纖細,關節不太明顯。

皮膚細膩緊繃,關節圓潤流暢。

少年的手

比較厚實,手指比較粗,關節明顯。

因皮膚鬆弛導致關節處有較多折痕。

老者的手

繪畫拓展 Outward Bound　**幼兒的手與Q版手的差異**

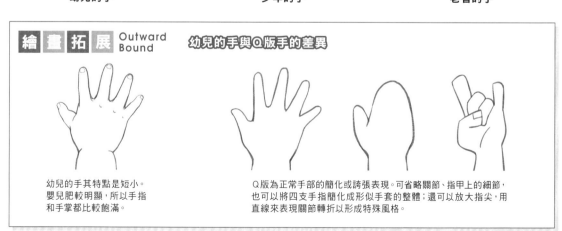

幼兒的手其特點是短小。嬰兒肥較明顯,所以手指和手掌都比較飽滿。

Q版為正常手部的簡化或誇張表現。可省略關節、指甲上的細節,也可以將四支手指簡化成形似手套的整體;還可以放大指尖,用直線來表現關節轉折以形成特殊風格。

手部運動的規律和角度變化

手的每根指節雖然長短不一，但在做動作時各關節會形成一個規律的弧度，在各種角度下又有細節上的變化。

自然張開的手勢

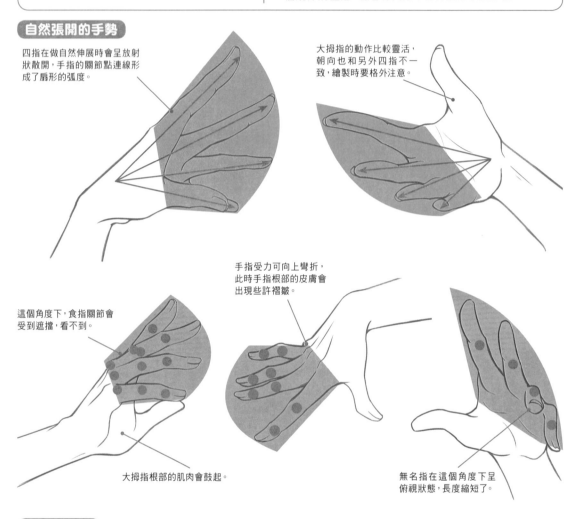

四指在做自然伸展時會呈放射狀散開，手指的關節點連線形成了扇形的弧度。

大拇指的動作比較靈活，朝向也和另外四指不一致，繪製時要格外注意。

手指受力可向上彎折，此時手指根部的皮膚會出現些許褶皺。

這個角度下，食指關節會受到遮擋，看不到。

大拇指根部的肌肉會鼓起。

無名指在這個角度下呈俯視狀態，長度縮短了。

握拳的手勢

握拳時，關節的骨點並不是平行的，而是稍有錯位，呈弧線排布。

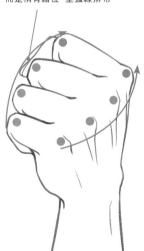

關節呈階梯狀向下排列，最高處是食指的關節骨點。

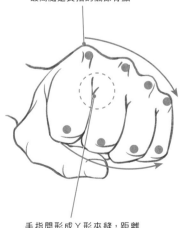

手指間形成Y形夾縫，距離關節還有一小段距離。

食指指腹在彎曲時會產生放射狀的擠壓折痕。

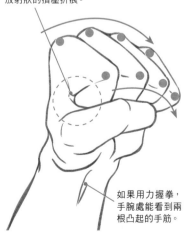

如果用力握拳，手腕處能看到兩根凸起的手筋。

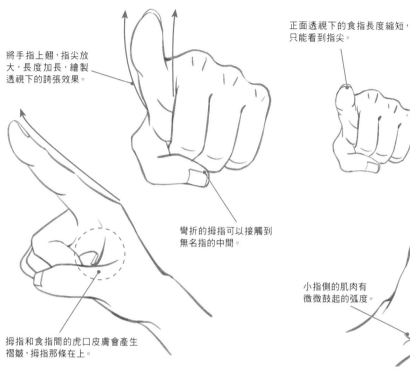

將手指上翹，指尖放大，長度加長，繪製透視下的誇張效果。

彎折的拇指可以接觸到無名指的中間。

拇指和食指間的虎口皮膚會產生褶皺，拇指那條在上。

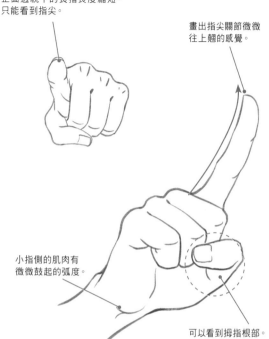

正面透視下的食指長度縮短，只能看到指尖。

畫出指尖關節微微往上翹的感覺。

小指側的肌肉有微微鼓起的弧度。

可以看到拇指根部。

握筆的手勢

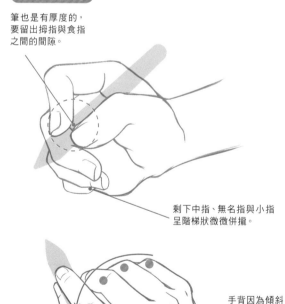

筆也是有厚度的，要留出拇指與食指之間的間隙。

剩下中指、無名指與小指呈階梯狀微微併攏。

拇指呈現的是側面，並且還被筆桿擋住。

手背因為傾斜的緣故，看到的長度要比實際的短。

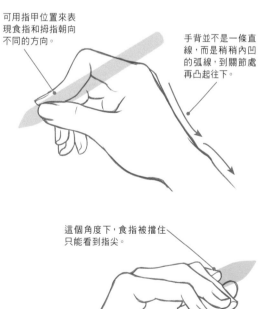

可用指甲位置來表現食指和拇指朝向不同的方向。

手背並不是一條直線，而是稍稍內凹的弧線，到關節處再凸起往下。

這個角度下，食指被擋住只能看到指尖。

手掌的兩塊肌肉因為擠壓而向外鼓起。

手控福利大放送

通過觀察可以看出女性手勢整體比較優雅，有魅力。男性的手勢則給人乾淨利落、張弛有度的感覺。那麼就讓我們一起來畫畫看吧！

女性手勢

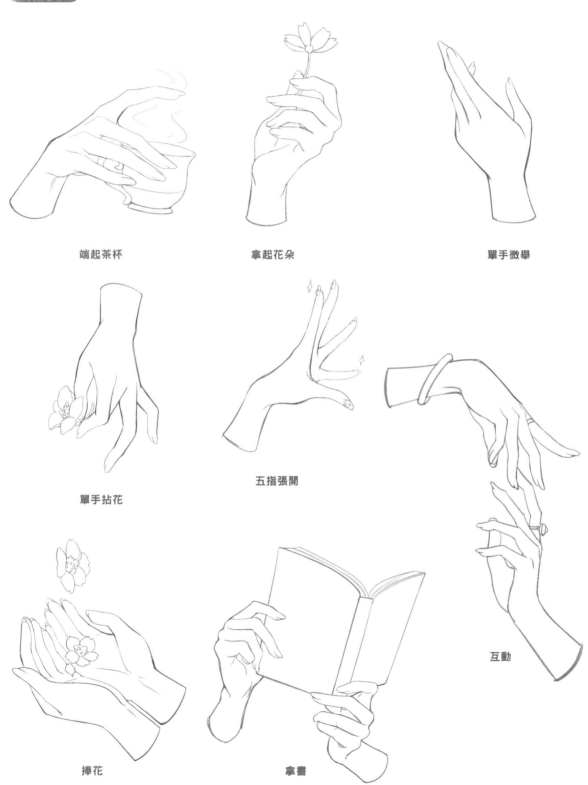

端起茶杯

拿起花朵

單手微舉

單手拈花

五指張開

捧花

拿書

互動

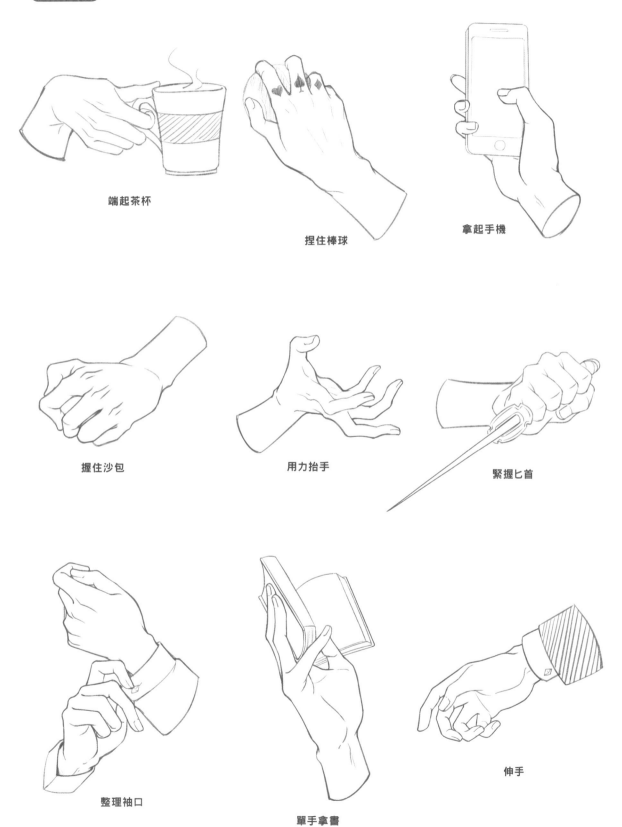

端起茶杯

捏住棒球

拿起手機

握住沙包

用力抬手

緊握匕首

整理袖口

單手拿書

伸手

繪製上半身的要點

前面已經學習過頭肩頸的構成與連接、手臂的結構與運動,本節將重點講解上半身各部位的銜接關係和常見的動態。

繪製上半身的動作

雖然已經瞭解各部分的結構,但對於如何組合成一個整體卻仍一無所知。可以利用關節人偶來繪製身體、瞭解軀幹與肢體的銜接方式。

運用關節人偶繪製身體

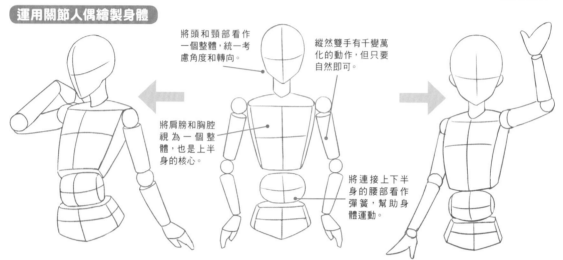

將頭和頸部看作一個整體,統一考慮角度和轉向。

縱然雙手有千變萬化的動作,但只要自然即可。

將肩膀和胸腔視為一個整體,也是上半身的核心。

將連接上下半身的腰部看作彈簧,幫助身體運動。

通過調整關節人偶的頸部、肩膀、手肘及腰部等可動關節,擺出各種動作,從而確定基本的身體組成方式!

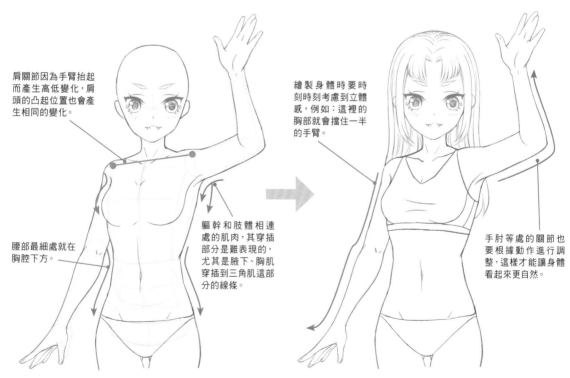

肩關節因為手臂抬起而產生高低變化,肩頭的凸起位置也會產生相同的變化。

繪製身體時要時刻時刻考慮到立體感,例如:這裡的胸部就會擋住一半的手臂。

腰部最細處就在胸腔下方。

軀幹和肢體相連處的肌肉,其穿插部分是難表現的,尤其是腋下、胸肌穿插到三角肌這部分的線條。

手肘等處的關節也要根據動作進行調整,這樣才能讓身體看起來更自然。

以關節人偶為核心,依照各部分的肌肉、骨骼結構,及運動時的肌肉收縮變化,描繪出身體的外輪廓,再添加細節,就能畫出帶有動作的身體了。

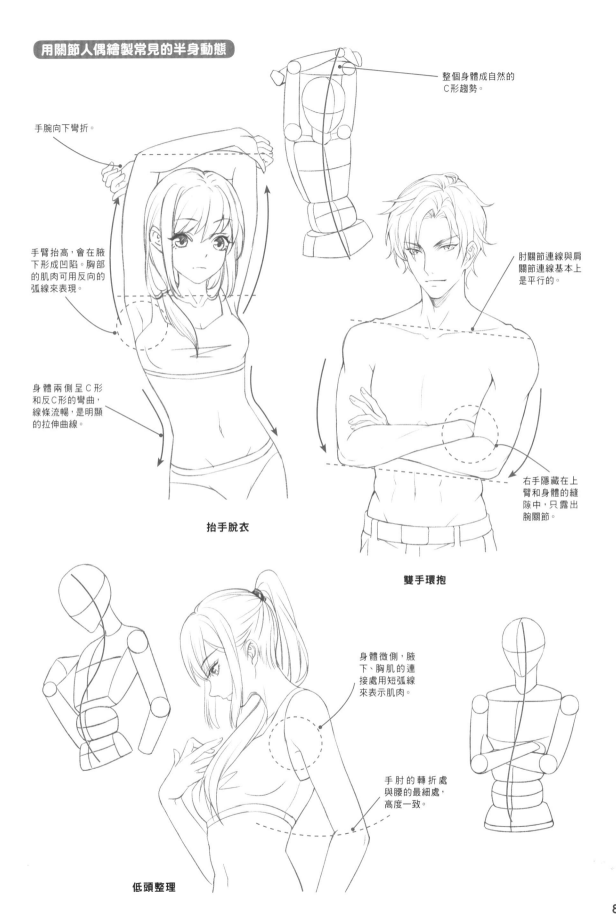

用關節人偶繪製常見的半身動態

整個身體成自然的C形趨勢。

手腕向下彎折。

手臂抬高,會在腋下形成凹陷。胸部的肌肉可用反向的弧線來表現。

身體兩側呈C形和反C形的彎曲,線條流暢,是明顯的拉伸曲線。

抬手脫衣

肘關節連線與肩關節連線基本上是平行的。

右手隱藏在上臂和身體的縫隙中,只露出腕關節。

雙手環抱

身體微側,腋下、胸肌的連接處用短弧線來表示肌肉。

手肘的轉折處與腰的最細處,高度一致。

低頭整理

生活中的上半身動態

結合前面所學，為筆下人物加入造型設計及恰當表情，繪出富含生活氣息的半身動態。

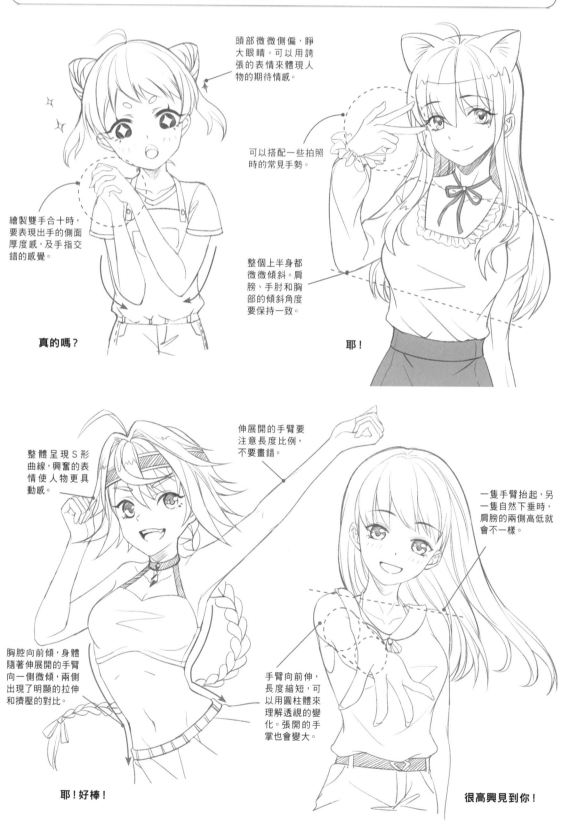

頭部微微側偏，睜大眼睛。可以用誇張的表情來體現人物的期待情感。

繪製雙手合十時，要表現出手的側面厚度感，及手指交錯的感覺。

可以搭配一些拍照時的常見手勢。

整個上半身都微微傾斜。肩膀、手肘和胸部的傾斜角度要保持一致。

真的嗎？

耶！

整體呈現S形曲線，興奮的表情使人物更具動感。

伸展開的手臂要注意長度比例，不要畫錯。

一隻手臂抬起，另一隻自然下垂時，肩膀的兩側高低就會不一樣。

胸腔向前傾，身體隨著伸展開的手臂向一側微傾，兩側出現了明顯的拉伸和擠壓的對比。

手臂向前伸，長度縮短，可以用圓柱體來理解透視的變化。張開的手掌也會變大。

耶！好棒！

很高興見到你！

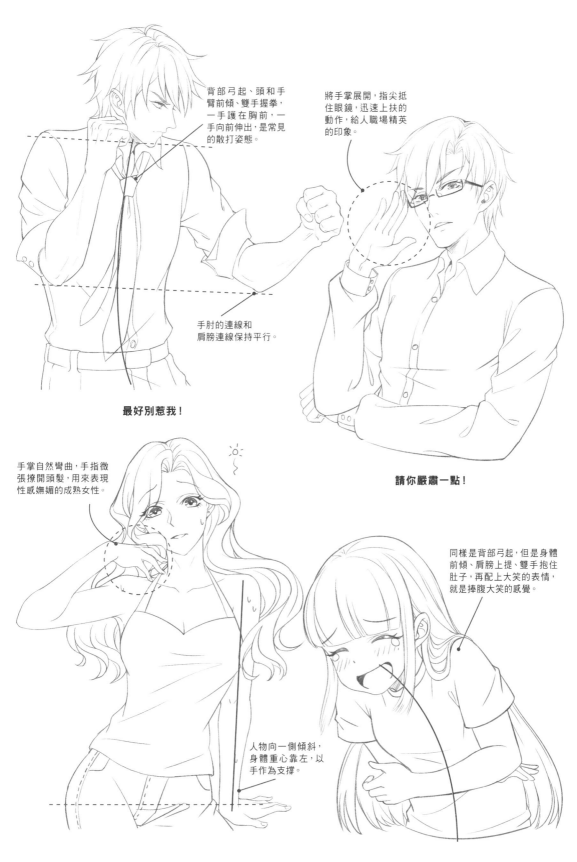

背部弓起、頭和手臂前傾、雙手握拳，一手護在胸前，一手向前伸出，是常見的散打姿態。

將手掌展開，指尖抵住眼鏡，迅速上扶的動作，給人職場精英的印象。

手肘的連線和肩膀連線保持平行。

最好別惹我！

請你嚴肅一點！

手掌自然彎曲，手指微張撩開頭髮，用來表現性感嫵媚的成熟女性。

同樣是背部弓起，但是身體前傾、肩膀上提、雙手抱住肚子，再配上大笑的表情，就是捧腹大笑的感覺。

人物向一側傾斜，身體重心靠左，以手作為支撐。

天氣好熱哦！

哈哈哈！好搞笑！

為什麼畫出來的手臂像是斷了一樣？

有時候總覺得沒有什麼特別明顯的錯誤，但筆下的人物看起來就是很彆扭。比如：畫手臂時總覺得手臂的銜接很奇怪。只是修改手臂是無法解決的，不妨換個想法，從整個身體結構進行修改！

錯誤點

1. 右肩太靠上，肩膀與身體的連接位置和身體的角度脫節。

2. 叉腰的左手手臂較短，姿勢也不太自然。

3. 胸部過於緊湊、身體較窄，導致身體產生偏向一側的錯覺。

4. 腰部轉折僵硬，太細且不自然。

修改上半身的結構

微調胸腔、拉長左手手臂，手肘向後移一點。

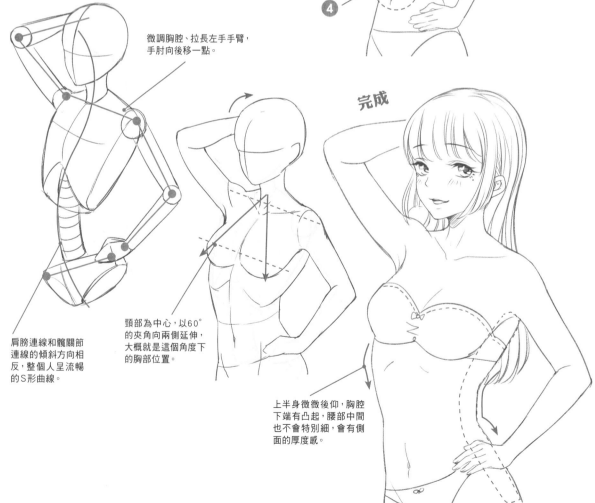

肩膀連線和髖關節連線的傾斜方向相反，整個人呈流暢的S形曲線。

頸部為中心，以60°的夾角向兩側延伸，大概就是這個角度下的胸部位置。

上半身微微後仰，胸腔下端有凸起，腰部中間也不會特別細，會有側面的厚度感。

完成

用簡單規律畫出腿部輪廓

和手臂一樣,腿部輪廓在各個角度下會有不同的變化。先瞭解常見的角度特徵,掌握基本的肌肉結構後,就知道該如何繪製腿部了。

腿的結構輪廓

腿部有著大量的肌肉,因此起伏的弧度很強烈。腿部肌肉的分布並不均勻,可從輪廓上記住其基本結構。

女性的腿部輪廓表現

腿部的正面和背面輪廓線弧度基本一致,均是內側線條相對平緩,外側的上半部弧度較大。

膝蓋的正面,用倒「八」字形來表現鼓起的髕骨。

背面的膝蓋彎,受到肌肉的起始點影響,形成類似「八」字形的區域。

腿部正面

腿部背面

和正面相比,半側面的內側部分不再是直線,而是大腿處微微凸起、小腿凹陷的曲線。外側則和正面的幾乎一樣。

正面的大腿鼓起,小腿明顯往內陷。背面的大腿微微鼓起但整體往內凹陷,小腿處則有明顯的弧度。

腿部半側面

腿部側面

腿部肌肉的穿插規律

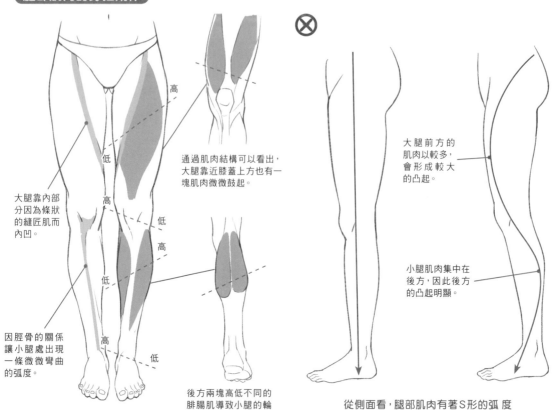

大腿靠內部分因為條狀的縫匠肌而內凹。

通過肌肉結構可以看出，大腿靠近膝蓋上方也有一塊肌肉微微鼓起。

因脛骨的關係讓小腿處出現一條微微彎曲的弧度。

後方兩塊高低不同的腓腸肌導致小腿的輪廓弧度不一致。

大腿前方的肌肉以較多，會形成較大的凸起。

小腿肌肉集中在後方，因此後方的凸起明顯。

從側面看，腿部肌肉有著S形的弧度

膝蓋朝向的規律

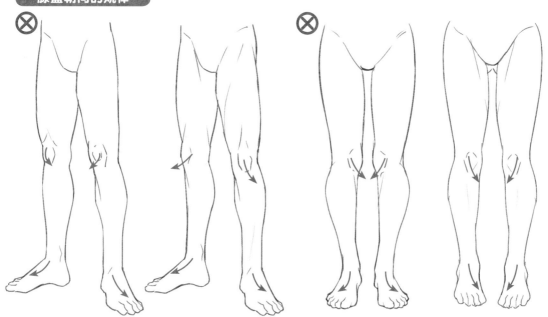

任何自然站姿下，膝蓋和腳背朝向始終是一致的，男性的腿型大多是外八字型，膝蓋也和腳背一樣統一朝外。

女性站立時，膝蓋和腳背朝向也是一致的，腿型大多是內八字型，膝蓋和腳背一致朝內。

腿部的運動變化

腿部的主要運動有站、坐、蹲、跑、跳等,藉由雙腿交替用力來進行,但運動時膝關節不能反向彎曲,也不能左右擺動。

站坐走時的運動變化

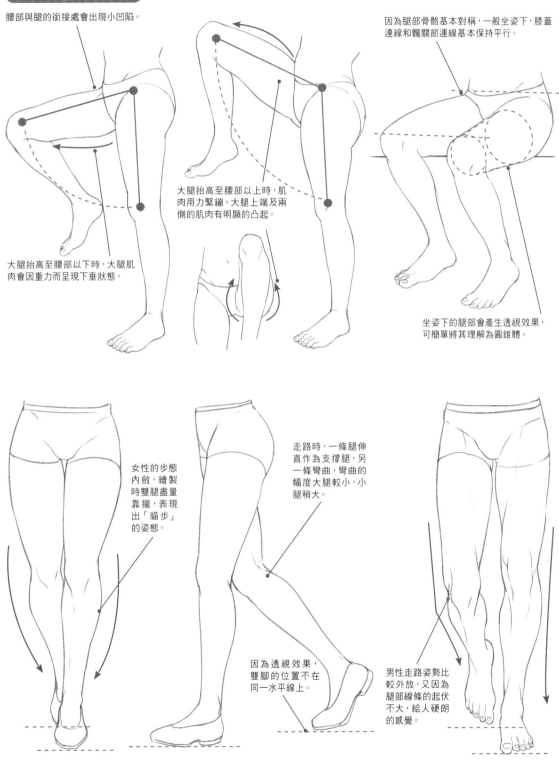

腰部與腿的銜接處會出現小凹陷。

因為腿部骨骼基本對稱,一般坐姿下,膝蓋連線和髖關節連線基本保持平行。

大腿抬高至腰部以上時,肌肉用力緊繃,大腿上端及兩側的肌肉有明顯的凸起。

大腿抬高至腰部以下時,大腿肌肉會因重力而呈現下垂狀態。

坐姿下的腿部會產生透視效果,可簡單將其理解為圓錐體。

女性的步態內斂,繪製時雙腿盡量靠攏,表現出「貓步」的姿態。

走路時,一條腿伸直作為支撐腿,另一條彎曲,彎曲的幅度大腿較小,小腿稍大。

因為透視效果,雙腳的位置不在同一水平線上。

男性走路姿勢比較外放,又因為腿部線條的起伏不大,給人硬朗的感覺。

女性步態正面　　　　　　　女性步態側面　　　　　　　男性步態正面

93

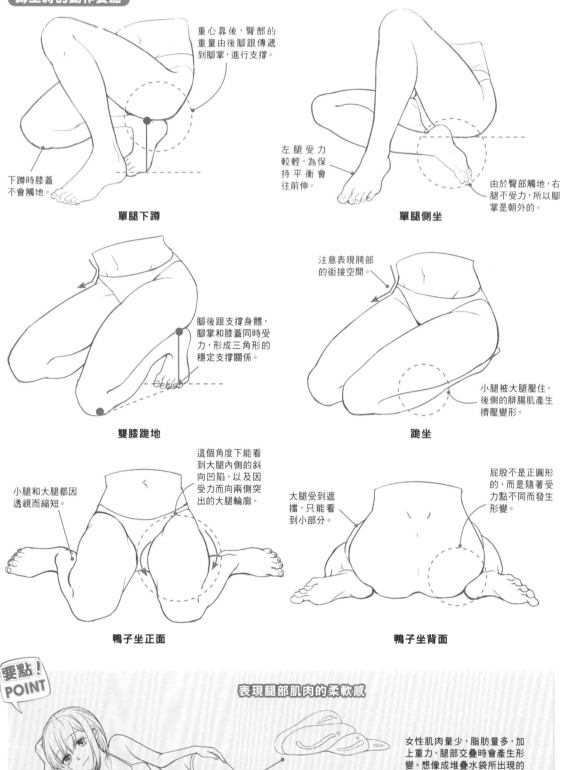

重心靠後，臀部的重量由後腳跟傳遞到腳掌，進行支撐。

下蹲時膝蓋不會觸地。

單腿下蹲

左腿受力較輕，為保持平衡會往前伸。

由於臀部觸地，右腿不受力，所以腳掌是朝外的。

單腿側坐

腳後跟支撐身體，腳掌和膝蓋同時受力，形成三角形的穩定支撐關係。

雙膝跪地

注意表現胯部的銜接空間。

小腿被大腿壓住，後側的腓腸肌產生擠壓變形。

跪坐

這個角度下能看到大腿內側的斜向凹陷，以及因受力而向兩側突出的大腿輪廓。

小腿和大腿都因透視而縮短。

鴨子坐正面

屁股不是正圓形的，而是隨著受力點不同而發生形變。

大腿受到遮擋，只能看到小部分。

鴨子坐背面

要點！POINT

表現腿部肌肉的柔軟感

女性肌肉量少，脂肪量多，加上重力，腿部交疊時會產生形變。想像成堆疊水袋所出現的效果會較好理解。

腳的表現也不能忽略

很多人常常會覺得不用在意腳畫的好不好。但如果連基本結構都不瞭解的話，一幅精彩畫作可能就因為腳的緣故而毀了。因此不能輕忽腳的表現。

腳的比例與結構

腳的比例和結構和手差不多，只不過因為骨頭的長短不同，讓整體的形狀有了較大的差別。在學習時也可以順帶回憶一下手的結構特點。

腳的基本比例

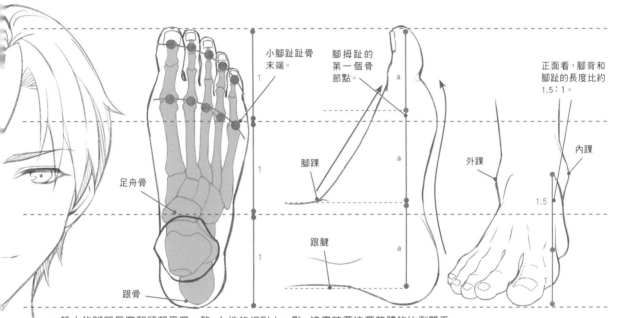

小腳趾趾骨末端。

腳拇趾的第一個骨節點。

正面看，腳背和腳趾的長度比約1.5：1。

足舟骨

腳踝

外踝

內踝

跟腱

跟骨

一般人的腳部長度和頭部長度一致，女性的相對小一點，繪畫時要注意整體的比例關係。

腳的細部結構

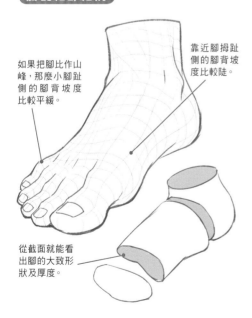

如果把腳比作山峰，那麼小腳趾側的腳背坡度比較平緩。

靠近腳拇趾側的腳背坡度比較陡。

從截面就能看出腳的大致形狀及厚度。

和手指一樣，腳趾的各關節也是彎曲的，呈內收併攏的狀態。

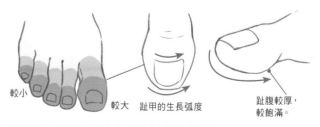

較小

較大 趾甲的生長弧度

趾腹較厚，較飽滿。

腳趾的趾節很短，但大小差異大，拇趾尤其大，趾甲需要根據趾頭的輪廓以弧線來繪製。

腳的常見動作與角度

腳的可動部位不多，主要集中在腳踝和腳趾。腳踝可以使腳部往前後左右方向擺動，腳趾能整體向前後彎曲，各腳趾也能單獨運動。

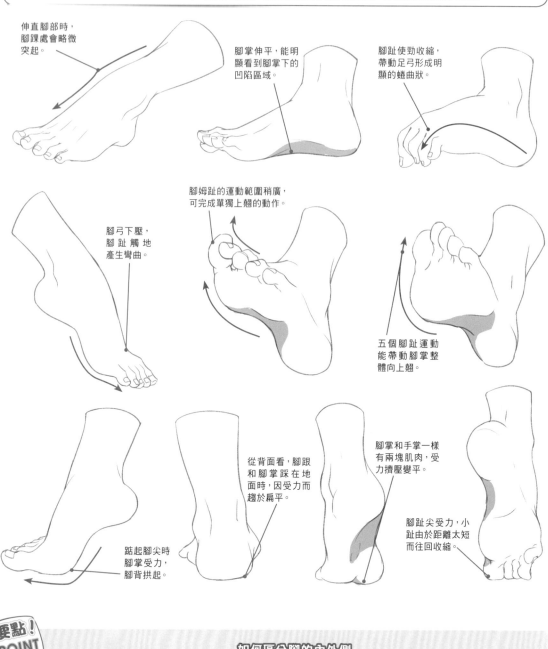

伸直腳部時，腳踝處會略微突起。

腳掌伸平，能明顯看到腳掌下的凹陷區域。

腳趾使勁收縮，帶動足弓形成明顯的蜷曲狀。

腳弓下壓，腳趾觸地產生彎曲。

腳姆趾的運動範圍稍廣，可完成單獨上翹的動作。

五個腳趾運動能帶動腳掌整體向上翹。

從背面看，腳跟和腳掌踩在地面時，因受力而趨於扁平。

腳掌和手掌一樣有兩塊肌肉，受力擠壓變平。

踮起腳尖時腳掌受力，腳背拱起。

腳趾尖受力，小趾由於距離太短而往回收縮。

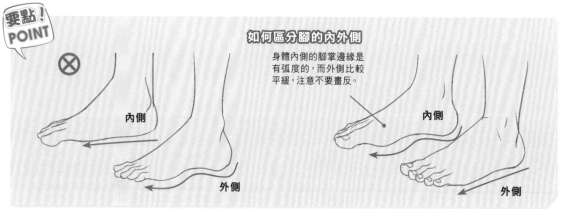

要點！POINT

如何區分腳的內外側

身體內側的腳掌邊緣是有弧度的，而外側比較平緩，注意不要畫反。

內側

外側

內側

外側

繪製下半身的注意要點

經過前面的學習，大家應該已經熟知腿部和腳部的結構及運動方式了，那麼該如何自然地將腿與身體相連？以及運動時，關節有哪些規律？接下來就將帶大家一一揭曉。

軀幹與下肢的銜接關係 | 下肢是通過胯部來連接和運動的，上方連接腰部，下方連接大腿根部，後方的臀部則覆蓋著大量的肌肉和脂肪。

胯部的銜接表現

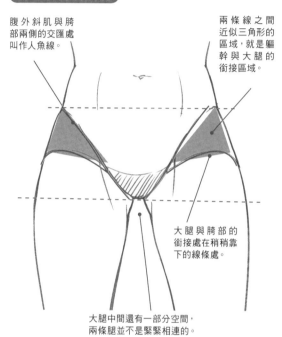

腹外斜肌與胯部兩側的交匯處叫作人魚線。

兩條線之間近似三角形的區域，就是軀幹與大腿的銜接區域。

大腿與胯部的銜接處在稍稍靠下的線條處。

大腿中間還有一部分空間，兩條腿並不是緊緊相連的。

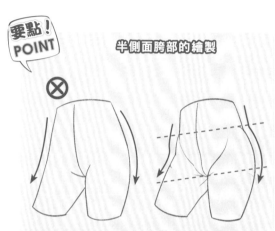

要點！
POINT

半側面胯部的繪製

不能直接就用圓滑的弧線將腰部和胯部連接起來，這樣會顯得沒有結構。胯部兩側的銜接線條要微微的鼓起，以表現骨盆的凸起；鼓起的位置左右基本一致。

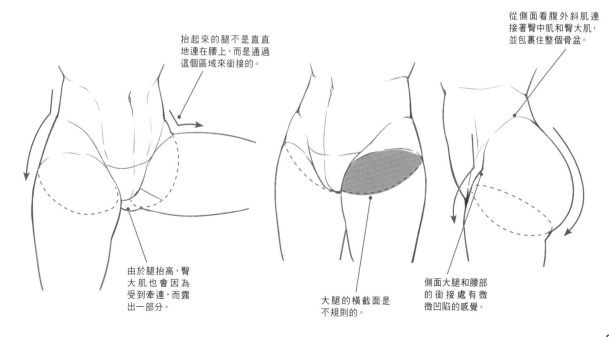

抬起來的腿不是直直地連在腰上，而是通過這個區域來銜接的。

由於腿抬高，臀大肌也會因為受到牽連，而露出一部分。

大腿的橫截面是不規則的。

側面大腿和腰部的銜接處有微微凹陷的感覺。

從側面看腹外斜肌連接著臀中肌和臀大肌，並包裹住整個骨盆。

臀部的銜接表現

臀部和腰部的連接處有個類似三角形的凹陷。

臀部上有臀大肌和臀中肌，因為女性的脂肪較多，所以會呈現類似水滴形。

要點！POINT

臀部的形狀變化

臀部的肌肉和脂肪並不像是兩個橢圓罩在骨盆上的，而是會隨著重力及腿部運動而產生拉伸和堆積形變的。

身體的整體銜接關係

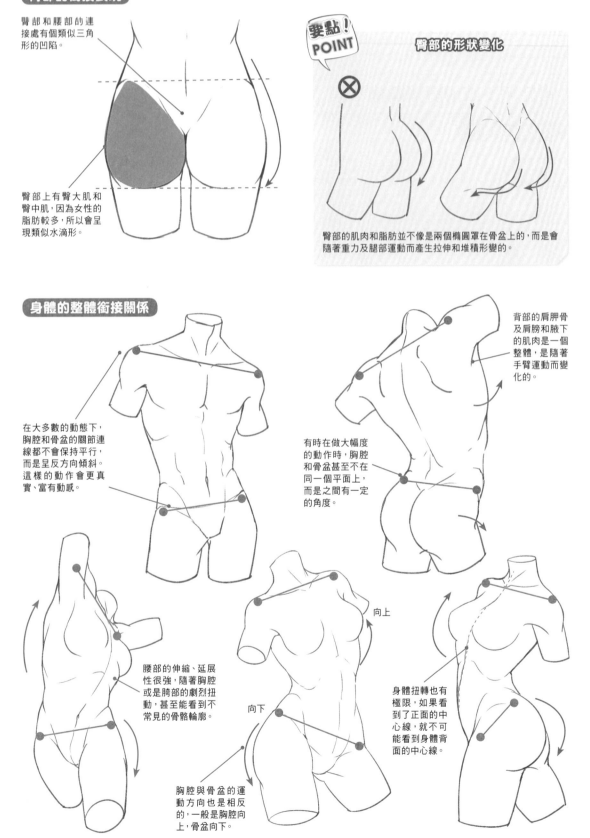

背部的肩胛骨及肩膀和腋下的肌肉是一個整體，是隨著手臂運動而變化的。

在大多數的動態下，胸腔和骨盆的關節連線都不會保持平行，而是呈反方向傾斜。這樣的動作會更真實、富有動感。

有時在做大幅度的動作時，胸腔和骨盆甚至不在同一個平面上，而是之間有一定的角度。

腰部的伸縮、延展性很強，隨著胸腔或是胯部的劇烈扭動，甚至能看到不常見的骨骼輪廓。

向上

向下

身體扭轉也有極限，如果看到了正面的中心線，就不可能看到身體背面的中心線。

胸腔與骨盆的運動方向也是相反的，一般是胸腔向上，骨盆向下。

常見的下半身動作
常見的腿部動作有：站、坐、蹲等，繪製時不但要保證上、下肢的結構比例正確，還要注意動作是否自然、平衡。

男性的常見動作

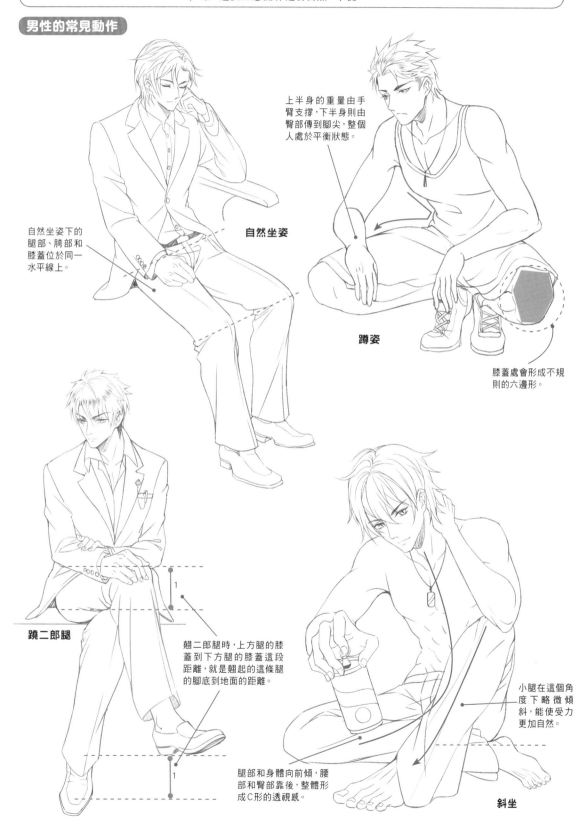

自然坐姿下的腿部、胯部和膝蓋位於同一水平線上。

自然坐姿

上半身的重量由手臂支撐，下半身則由臀部傳到腳尖，整個人處於平衡狀態。

蹲姿

膝蓋處會形成不規則的六邊形。

蹺二郎腿

蹺二郎腿時，上方腿的膝蓋到下方腿的膝蓋這段距離，就是蹺起的這條腿的腳底到地面的距離。

1

1

腿部和身體向前傾，腰部和臀部靠後，整體形成C形的透視感。

小腿在這個角度下略微傾斜，能使受力更加自然。

斜坐

女性的常見動作

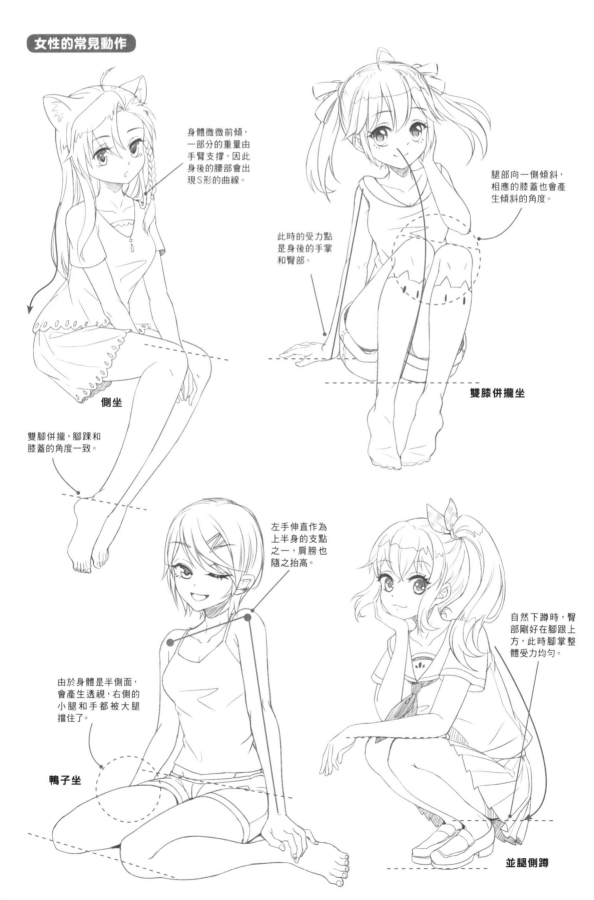

身體微微前傾，一部分的重量由手臂支撐，因此身後的腰部會出現S形的曲線。

此時的受力點是身後的手掌和臀部。

腿部向一側傾斜，相應的膝蓋也會產生傾斜的角度。

側坐

雙膝併攏坐

雙腳併攏，腳踝和膝蓋的角度一致。

左手伸直作為上半身的支點之一，肩膀也隨之抬高。

自然下蹲時，臀部剛好在腳跟上方，此時腳掌整體受力均勻。

由於身體是半側面，會產生透視，右側的小腿和手都被大腿擋住了。

鴨子坐

並腿側蹲

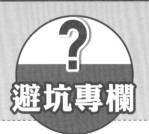

為什麼小腿、身體看起來總是不和諧？

在初學畫畫時，偶爾想畫個坐姿美少女，但不知為何遠處的小腿總是感覺很彆扭，不是長短不合適，就是位置和角度怪怪的。這是對腿部和腳的銜接規律還不熟悉的緣故，接下來就一起來解決這個問題吧！

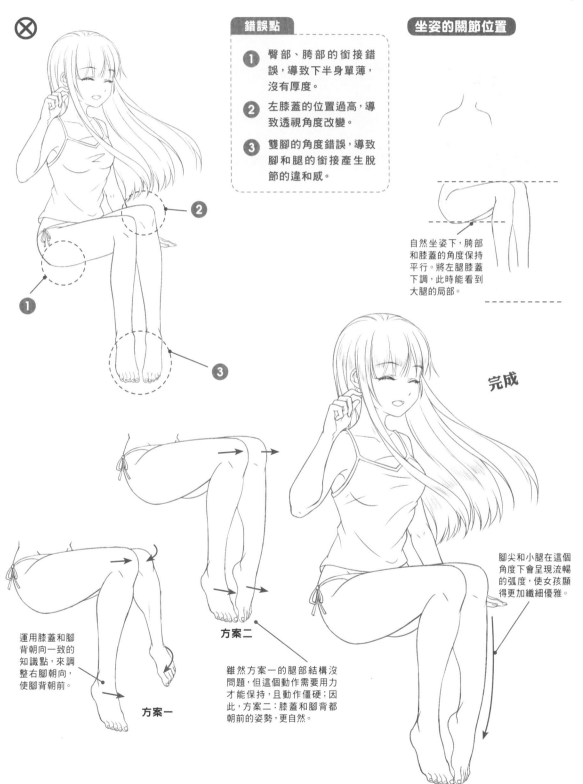

錯誤點

1. 臀部、胯部的銜接錯誤，導致下半身單薄，沒有厚度。

2. 左膝蓋的位置過高，導致透視角度改變。

3. 雙腳的角度錯誤，導致腳和腿的銜接產生脫節的違和感。

坐姿的關節位置

自然坐姿下，胯部和膝蓋的角度保持平行。將左腿膝蓋下調，此時能看到大腿的局部。

完成

腳尖和小腿在這個角度下會呈現流暢的弧度，使女孩顯得更加纖細優雅。

運用膝蓋和腳背朝向一致的知識點，來調整右腳朝向，使腳背朝前。

方案一

方案二

雖然方案一的腿部結構沒問題，但這個動作需要用力才能保持，且動作僵硬；因此，方案二：膝蓋和腳背都朝前的姿勢，更自然。

男女體型的差異

目前對男女的性別特徵區分還沒有詳細講解，接下來就通過直觀的對比學習，來瞭解男女的體型差異及結構特點吧！

整體體型的差異

通常會形容男性是倒梯形的身材，魁梧健碩；而女性則是S形的曲線美，凹凸有致。那麼就從整體輪廓上來分析，看看是否真如描述的一樣！

正面

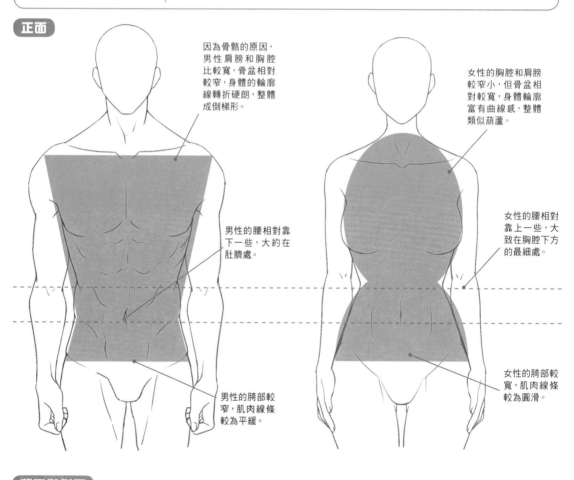

因為骨骼的原因，男性肩膀和胸腔比較寬，骨盆相對較窄，身體的輪廓線轉折硬朗，整體成倒梯形。

女性的胸腔和肩膀較窄小，但骨盆相對較寬，身體輪廓富有曲線感，整體類似葫蘆。

男性的腰相對靠下一些，大約在肚臍處。

女性的腰相對靠上一些，大致在胸腔下方的最細處。

男性的胯部較窄，肌肉線條較為平緩。

女性的胯部較寬，肌肉線條較為圓滑。

背面與側面

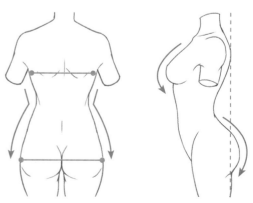

男性的背較寬且肌肉發達。側面看，胸腔也較厚，背部厚度超過了臀部，但肌肉線條比較直。

女性的背部較窄，肌肉少，較為骨感；側面看，胸部和臀部的脂肪較多，有明顯的凹凸曲線。

細節上的差異

除了輪廓會影響整個體型外，內部的區塊構造也有很大的影響；繪畫上需注意這些結構上的不同，從而運用不同的線條來表現。

胸部的構造差異及表現

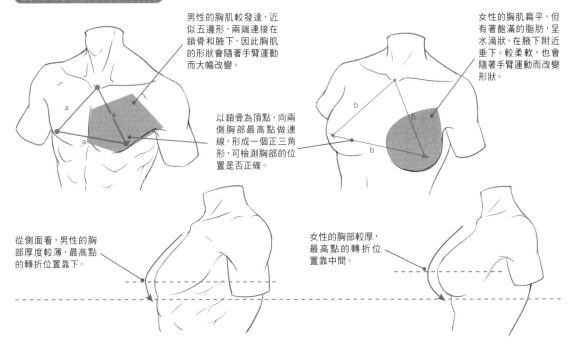

男性的胸肌較發達，近似五邊形，兩端連接在鎖骨和腋下，因此胸肌的形狀會隨著手臂運動而大幅改變。

以鎖骨為頂點，向兩側胸部最高點做連線，形成一個正三角形，可檢測胸部的位置是否正確。

女性的胸肌扁平，但有著飽滿的脂肪，呈水滴狀，在腋下附近垂下。較柔軟，也會隨著手臂運動而改變形狀。

從側面看，男性的胸部厚度較薄，最高點的轉折位置靠下。

女性的胸部較厚，最高點的轉折位置靠中間。

腰腹部的構造差異及表現

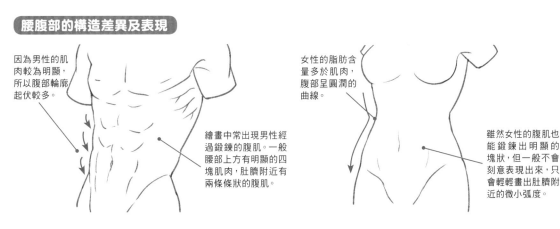

因為男性的肌肉較為明顯，所以腹部輪廓起伏較多。

繪畫中常出現男性經過鍛鍊的腹肌。一般腰部上方有明顯的四塊肌肉，肚臍附近有兩條條狀的腹肌。

女性的脂肪含量多於肌肉，腹部呈圓潤的曲線。

雖然女性的腹肌也能鍛鍊出明顯的塊狀，但一般不會刻意表現出來，只會輕輕畫出肚臍附近的微小弧度。

臀部的構造差異及表現

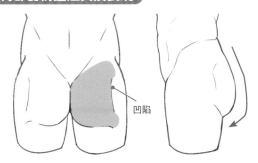

凹陷

男性的臀大肌較為緊實，能看到兩側有明顯的凹陷，側面的輪廓也比較平緩。

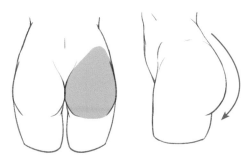

女性的臀大肌和脂肪都比較飽滿，看不到凹陷的區域，側面的輪廓也比較圓潤。

正面身體的繪製技巧

接下來將帶大家一起來思考如何運用比例，確定骨骼與關節的位置；如何繪製頭、軀幹與四肢及自然銜接，將男女的特徵表現出來！

正面女性的繪製實例

繪製女性時需要表現出優雅含蓄的氣質，以一個走貓步的動態為例，重點表現女性的苗條身姿。

①確定頭身比及胯部位置　　　②確定軀幹與腿部的關節點　　　③用火柴人確定大致動態

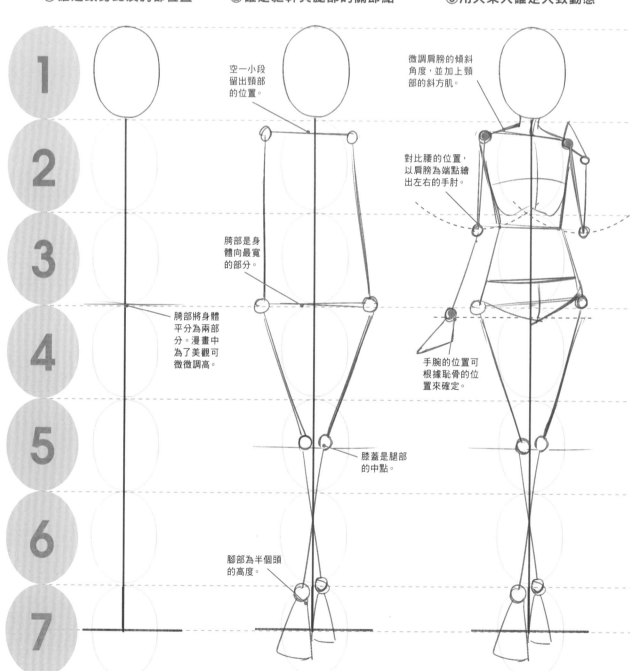

空一小段留出頸部的位置。

胯部是身體向最寬的部分。

胯部將身體平分為兩部分。漫畫中為了美觀可微微調高。

膝蓋是腿部的中點。

腳部為半個頭的高度。

微調肩膀的傾斜角度，並加上頸部的斜方肌。

對比腰的位置，以肩膀為端點繪出左右的手肘。

手腕的位置可根據恥骨的位置來確定。

1 2 3 4 5 6 7

1 繪製一個6.5頭身的女性。把胯部定在3頭身處,使人物看起來顯得高挑。

2 在第一個頭的下方定出肩膀。女性肩膀比胯部窄,在5.5頭身處確定膝蓋的位置,定出前後交叉的腿部動態。

3 在軀幹的中間定出腰的位置,確定手臂姿勢,傾斜肩膀和胯部的關節角度,使動作更加自然。

4 依照身體的動態繪出微微低垂的頭部,並用幾何體表現出立體感。

5 設計人物的中長髮及五官造型。繪製身體時要用流暢的弧線來表現女性細緻、光滑的肌膚。

④用關節人繪出身體的粗細　　　　⑤加上肌肉結構

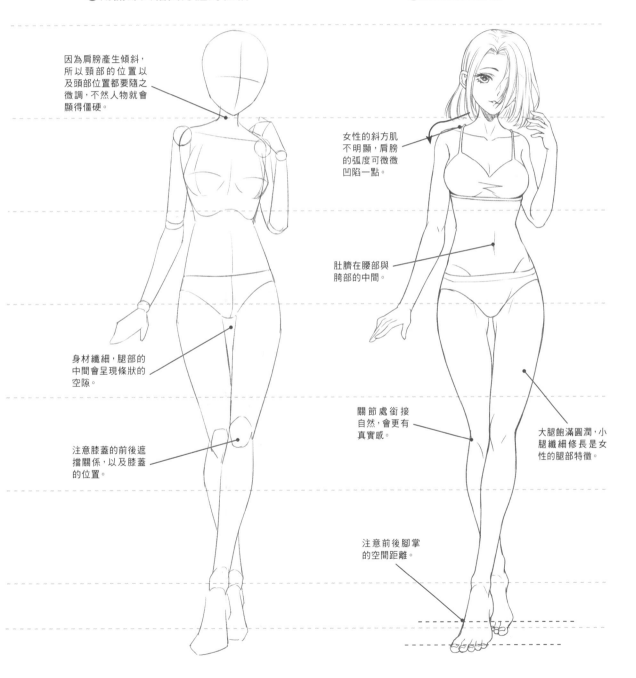

因為肩膀產生傾斜,所以頸部的位置以及頭部位置都要隨之微調,不然人物就會顯得僵硬。

女性的斜方肌不明顯,肩膀的弧度可微微凹陷一點。

肚臍在腰部與胯部的中間。

身材纖細,腿部的中間會呈現條狀的空隙。

關節處銜接自然,會更有真實感。

大腿飽滿圓潤,小腿纖細修長是女性的腿部特徵。

注意膝蓋的前後遮擋關係,以及膝蓋的位置。

注意前後腳掌的空間距離。

正面男性的繪製實例

繪製男性時就需要表現出自然、大方的氣質。以一個叉腰的站姿為例，重點表現結實、緊致的肌肉。

1 繪製7頭身的男性，找到3.5頭身處定出胯部位置。

2 將胯部位置稍稍調高一點，確定肩膀的位置，注意肩膀要比胯部寬。在5頭身處找到膝蓋的位置，並畫出自然的站姿。

3 在2.5頭身處找到腰的位置，並以此確定肘關節的位置。手腕緊靠胯部，繪出單手叉腰的動態。

①確定頭身比及胯部位置　②確定軀幹與腿部的關節點　③用火柴人確定大致動態

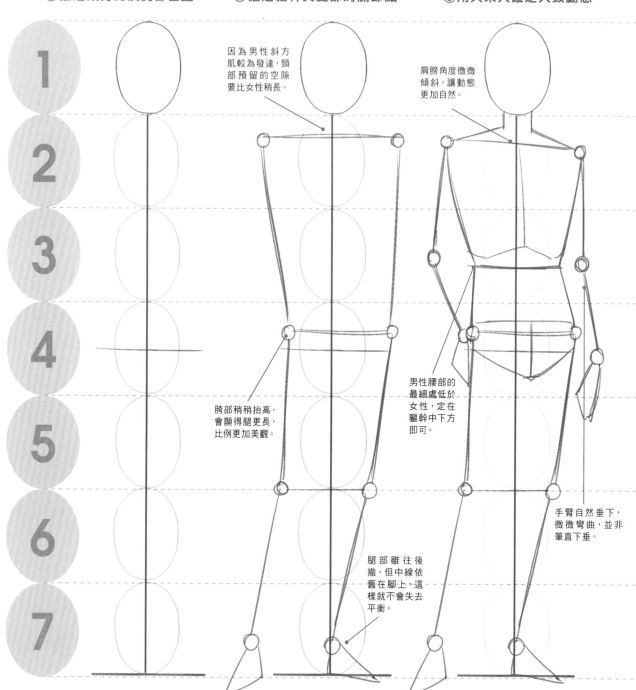

因為男性斜方肌較為發達，頸部預留的空隙要比女性稍長。

肩膀角度微微傾斜，讓動態更加自然。

胯部稍稍抬高，會顯得腿更長，比例更加美觀。

男性腰部的最細處低於女性，定在軀幹中下方即可。

手臂自然垂下，微微彎曲，並非筆直下垂。

腿部雖往後撤，但中線依舊在腳上，這樣就不會失去平衡。

④ 將頭部、軀幹和四肢用幾何形組成起來。胸腔寬約2個頭，胯部寬約1.5個頭。

⑤ 男性的肌肉較明顯，用短弧線來表現胸肌、腹肌以及肩膀和大腿的肌肉穿插結構。

④用關節人繪出身體的粗細

⑤加上肌肉結構

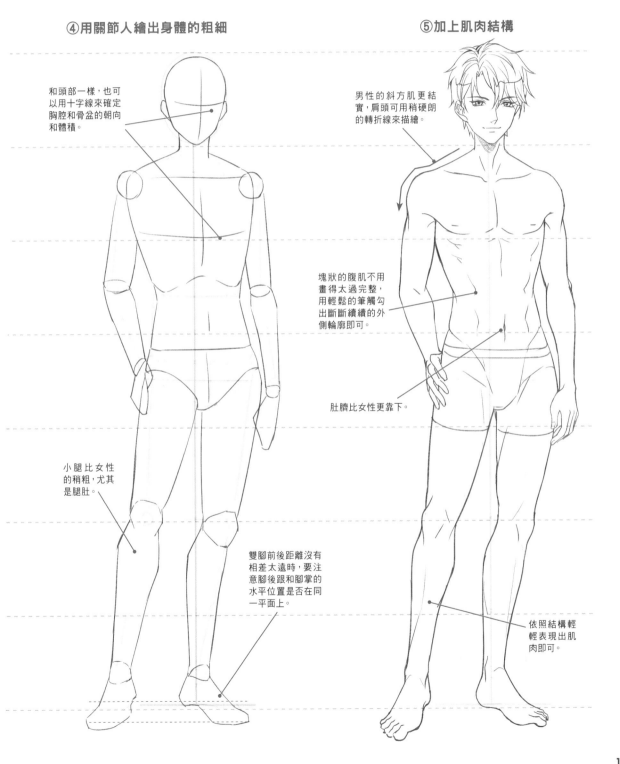

和頭部一樣，也可以用十字線來確定胸腔和骨盆的朝向和體積。

男性的斜方肌更結實，肩頭可用稍硬朗的轉折線來描繪。

塊狀的腹肌不用畫得太過完整，用輕鬆的筆觸勾出斷斷續續的外側輪廓即可。

肚臍比女性更靠下。

小腿比女性的稍粗，尤其是腿肚。

雙腳前後距離沒有相差太遠時，要注意腳後跟和腳掌的水平位置是否在同一平面上。

依照結構輕輕表現出肌肉即可。

半側面身體的繪製技巧

繪製半側面時，雖然身體的比例不會改變，但關節會有透視效果，尤其是肩膀和胯部。要把握好關節的透視位置，以及整體的遮擋關係。

男女半側面的身體特徵 | 繪製半側面時，肩膀、胯部的角度與膝蓋、腳踝的關節角度會有些細微的變化。

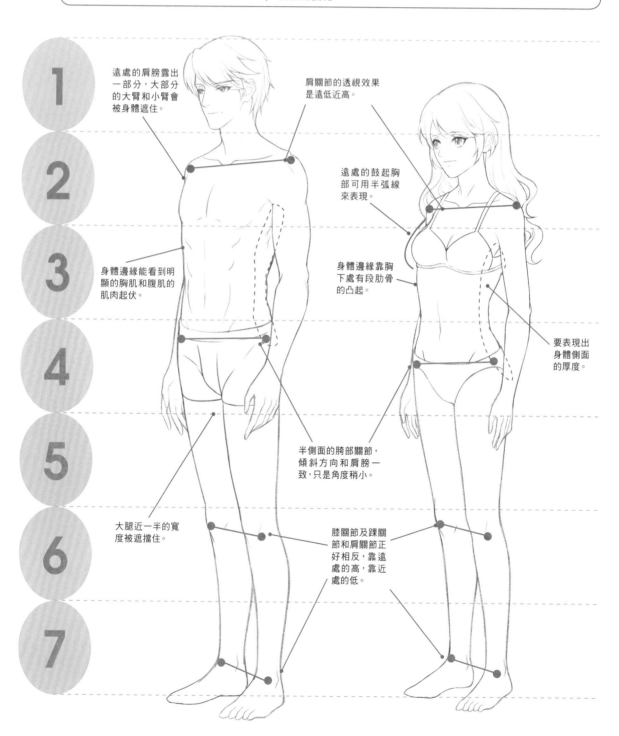

1

遠處的肩膀露出一部分，大部分的大臂和小臂會被身體遮住。

肩關節的透視效果是遠低近高。

2

遠處的鼓起胸部可用半弧線來表現。

3

身體邊緣能看到明顯的胸肌和腹肌的肌肉起伏。

身體邊緣靠胸下處有段肋骨的凸起。

4

要表現出身體側面的厚度。

5

半側面的胯部關節，傾斜方向和肩膀一致，只是角度稍小。

6

大腿近一半的寬度被遮擋住。

膝關節及踝關節和肩關節正好相反，靠遠處的高，靠近處的低。

7

半側面男性的繪製實例

繪製半側面時很容易將身體畫得缺乏立體感，還會畫錯遮擋關係。因此，需要時刻注意立體感和透視遮擋關係。

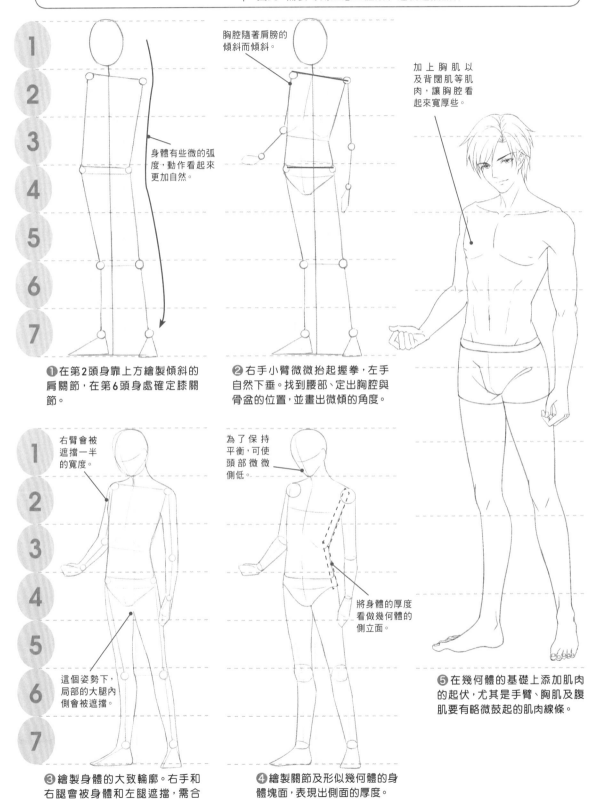

身體有些微的弧度，動作看起來更加自然。

❶在第2頭身靠上方繪製傾斜的肩關節，在第6頭身處確定膝關節。

胸腔隨著肩膀的傾斜而傾斜。

❷右手小臂微微抬起握拳，左手自然下垂。找到腰部、定出胸腔與骨盆的位置，並畫出微傾的角度。

加上胸肌以及背闊肌等肌肉，讓胸腔看起來寬厚些。

右臂會被遮擋一半的寬度。

這個姿勢下，局部的大腿內側會被遮擋。

❸繪製身體的大致輪廓。右手和右腿會被身體和左腿遮擋，需合理銜接露出的部分。

為了保持平衡，可使頭部微微側低。

將身體的厚度看做幾何體的側立面。

❹繪製關節及形似幾何體的身體塊面，表現出側面的厚度。

❺在幾何體的基礎上添加肌肉的起伏，尤其是手臂、胸肌及腹肌要有略微鼓起的肌肉線條。

側面身體的繪製技巧

從側面看，能明顯看到身體的厚度及脊椎的曲線感。繪製時，除了要注意身體各部位的厚度變化外，還要把握身體的曲線感與節奏感。

男女側面的身體特徵

在側面角度下，男女性有著明顯的體型差異，從頸部、胸腔及腰部的粗細，到胸部、腹部及臀部的輪廓變化都有極大的不同。

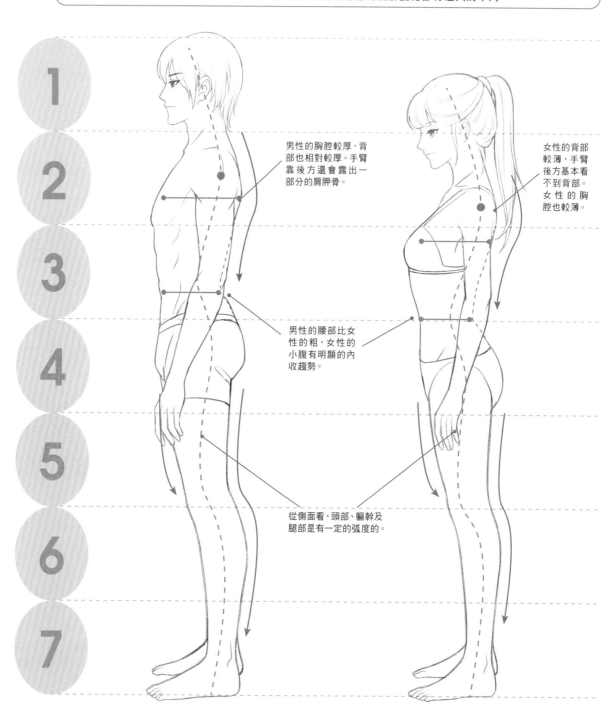

男性的胸腔較厚，背部也相對較厚。手臂靠後方還會露出一部分的肩胛骨。

女性的背部較薄，手臂後方基本看不到背部。女性的胸腔也較薄。

男性的腰部比女性的粗，女性的小腹有明顯的內收趨勢。

從側面看，頭部、軀幹及腿部是有一定的弧度的。

側面女性的繪製實例

繪製女性的側面時，需要將女性身材的凹凸曲線感表現出來，因此最主要的是將胸部以及臀部的凸起弧度以及腰部內收的粗細表現到位。

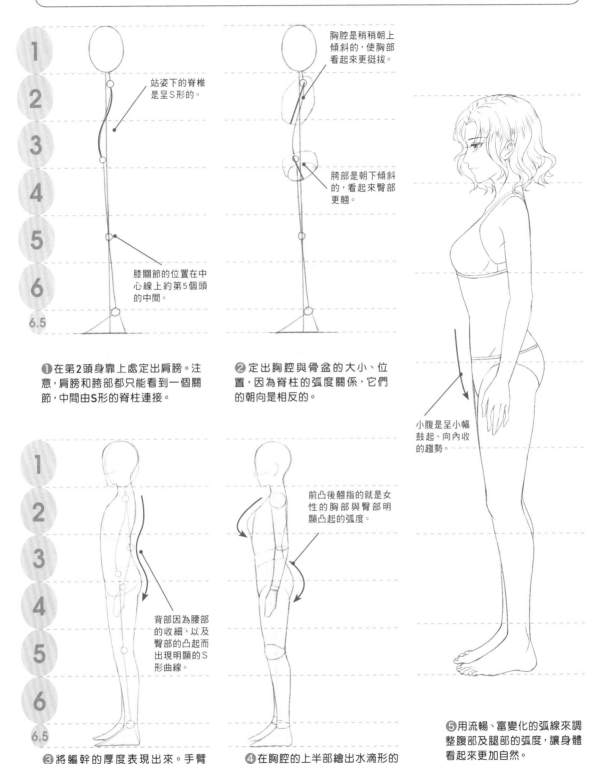

站姿下的脊椎是呈S形的。

膝關節的位置在中心線上約第5個頭的中間。

❶在第2頭身靠上處定出肩膀。注意，肩膀和胯部都只能看到一個關節，中間由S形的脊柱連接。

胸腔是稍稍朝上傾斜的，使胸部看起來更挺拔。

胯部是朝下傾斜的，看起來臀部更翹。

❷定出胸腔與骨盆的大小、位置，因為脊柱的弧度關係，它們的朝向是相反的。

背部因為腰部的收細，以及臀部的凸起而出現明顯的S形曲線。

❸將軀幹的厚度表現出來。手臂關節自然下垂，注意背部的弧線趨勢。

前凸後翹指的就是女性的胸部與臀部明顯凸起的弧度。

❹在胸腔的上半部繪出水滴形的胸部，並添加手臂和腿部關節。

小腹是呈小幅鼓起、向內收的趨勢。

❺用流暢、富變化的弧線來調整腹部及腿部的弧度，讓身體看起來更加自然。

側面男性的繪製實例

從側面看，男性的身體起伏並不大，寬窄的變化也不會太明顯。需要表現出寬厚的胸腔以及臀部的朝向。

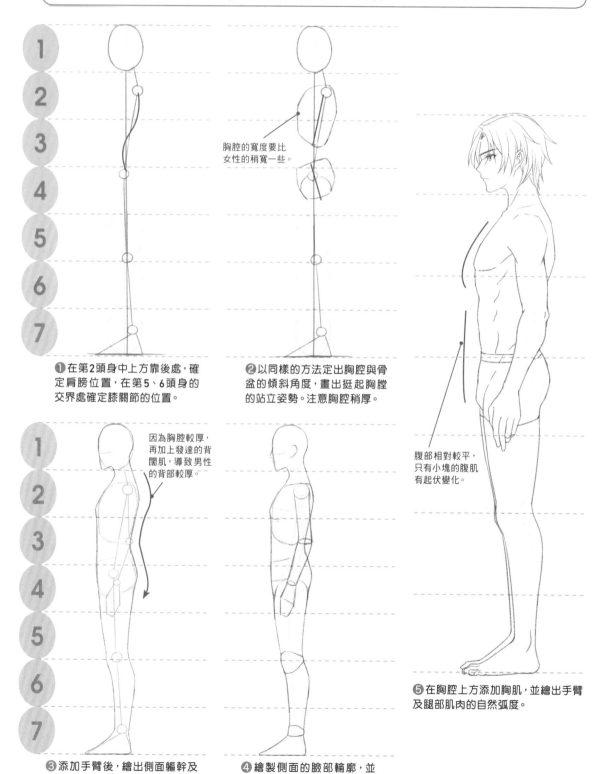

胸腔的寬度要比女性的稍寬一些。

❶在第2頭身中上方靠後處，確定肩膀位置，在第5、6頭身的交界處確定膝關節的位置。

❷以同樣的方法定出胸腔與骨盆的傾斜角度，畫出挺起胸腔的站立姿勢。注意胸腔稍厚。

因為胸腔較厚，再加上發達的背闊肌，導致男性的背部較厚。

❸添加手臂後，繪出側面軀幹及腿部的輪廓。男性的背部曲線弧度不會很大，腰部內收的程度較小。

❹繪製側面的臉部輪廓，並添加手臂及腿部關節。

腹部相對較平，只有小塊的腹肌有起伏變化。

❺在胸腔上方添加胸肌，並繪出手臂及腿部肌肉的自然弧度。

背面身體的繪製技巧

瞭解背部結構就能刻畫出魅力十足的人物，接下來就來看看男女性的背部有哪些特徵吧！

男女背面的身體特徵

從之前的正面分析得出：男性肩寬臀窄，女性則是肩窄臀寬；背面也是這樣的，只是背部的背闊肌、臀大肌以及四肢都有所變化。

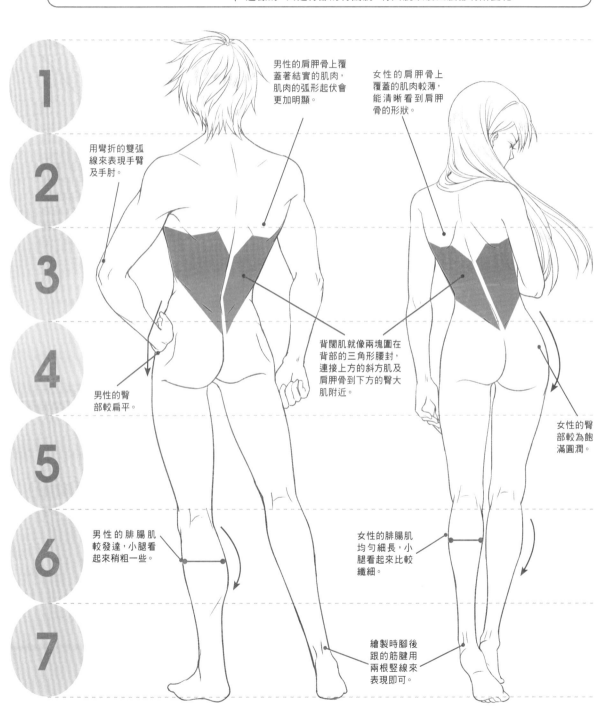

1
2
3
4
5
6
7

男性的肩胛骨上覆蓋著結實的肌肉，肌肉的弧形起伏會更加明顯。

女性的肩胛骨上覆蓋的肌肉較薄，能清晰看到肩胛骨的形狀。

用彎折的雙弧線來表現手臂及手肘。

背闊肌就像兩塊圍在背部的三角形腰封，連接上方的斜方肌及肩胛骨到下方的臀大肌附近。

男性的臀部較扁平。

女性的臀部較為飽滿圓潤。

男性的腓腸肌較發達，小腿看起來稍粗一些。

女性的腓腸肌均勻細長，小腿看起來比較纖細。

繪製時腳後跟的筋腱用兩根豎線來表現即可。

男性背面的繪製實例

男性的背部寬厚結實，將上半身想成倒梯形就能繪製出來，但要用斜線來表現背部到腰間的傾斜角度。

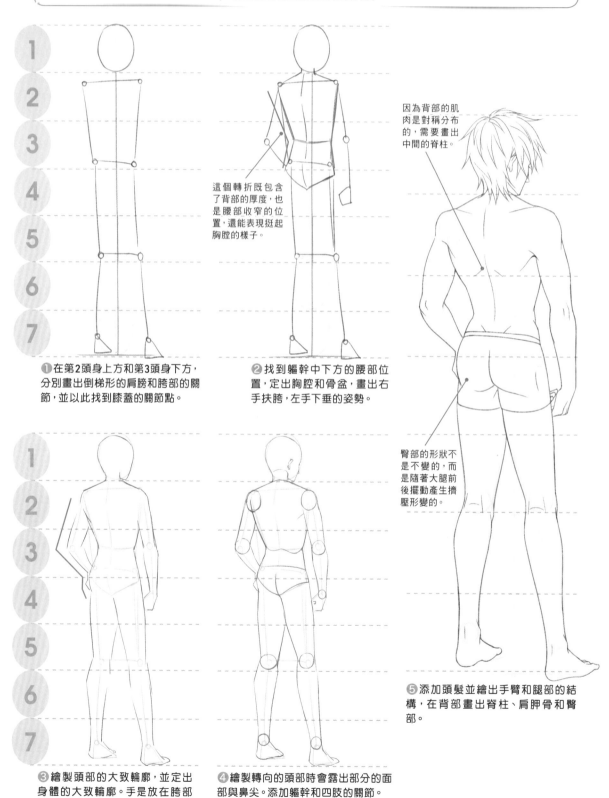

1 在第2頭身上方和第3頭身下方，分別畫出倒梯形的肩膀和胯部的關節，並以此找到膝蓋的關節點。

這個轉折既包含了背部的厚度，也是腰部收窄的位置，還能表現挺起胸腔的樣子。

2 找到軀幹中下方的腰部位置，定出胸腔和骨盆，畫出右手扶胯，左手下垂的姿勢。

因為背部的肌肉是對稱分布的，需要畫出中間的脊柱。

臀部的形狀不是不變的，而是隨著大腿前後擺動產生擠壓形變的。

3 繪製頭部的大致輪廓，並定出身體的大致輪廓。手是放在胯部有著反向彎折。

4 繪製轉向的頭部時會露出部分的面部與鼻尖。添加軀幹和四肢的關節。

5 添加頭髮並繪出手臂和腿部的結構，在背部畫出脊柱、肩胛骨和臀部。

正面仰視角度下的身體

當觀察角度變成仰視時，人物的身體會產生哪些變化？該如何繪製？接下來就一起學習吧！

仰視角度下的身體表現

仰視時，視線一般會在人物的小腿以下。和平視相比，從下往上看能看到更多朝下的面，如下巴、胸部下方和胯部下方等。

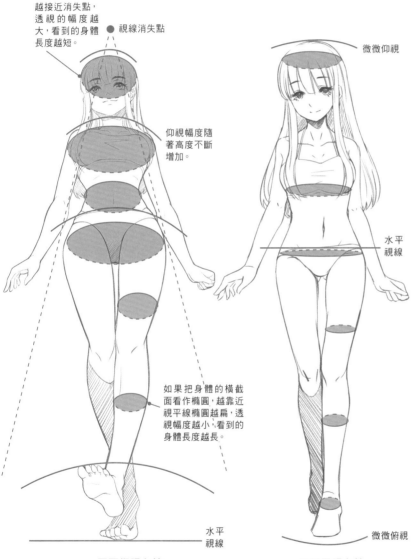

越接近消失點，透視的幅度越大，看到的身體長度越短。

● 視線消失點

仰視幅度隨著高度不斷增加。

如果把身體的橫截面看作橢圓，越靠近視平線橢圓越扁，透視幅度越小，看到的身體長度越長。

水平視線

正面仰視女性

仰視時，觀者的視平線較低，需要抬頭來看物體。在這樣的角度下，物體遵循近大遠小的原理，也就是越靠上的物體，其透視幅度越大，但形狀越小。

微微仰視

水平視線

微微俯視

正面平視女性

平視角度下，視平線大多在腰部的位置，往上看形成微微的仰視，能看到圓弧形的額頭，往下看形成微微的俯視，能看到腳背。

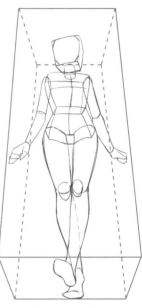

將人物看作一個整體，放在一個上小下大的長方體透視盒中，再將身體區塊歸納為幾何體，就能理解不同視角下的透視變化了。

要點！ **POINT** **用沙漏來理解女性的體型**

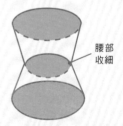

腰部收細

女性的腰部較細，在仰視或俯視的角度下，用扁平的橢圓形沙漏來理解女性軀幹會更具形象。

雖然是仰視,但還是需要顧慮美觀度,因此不會有太大幅度的透視效果。重點表現下頜、胸腔與胯部的透視即可。

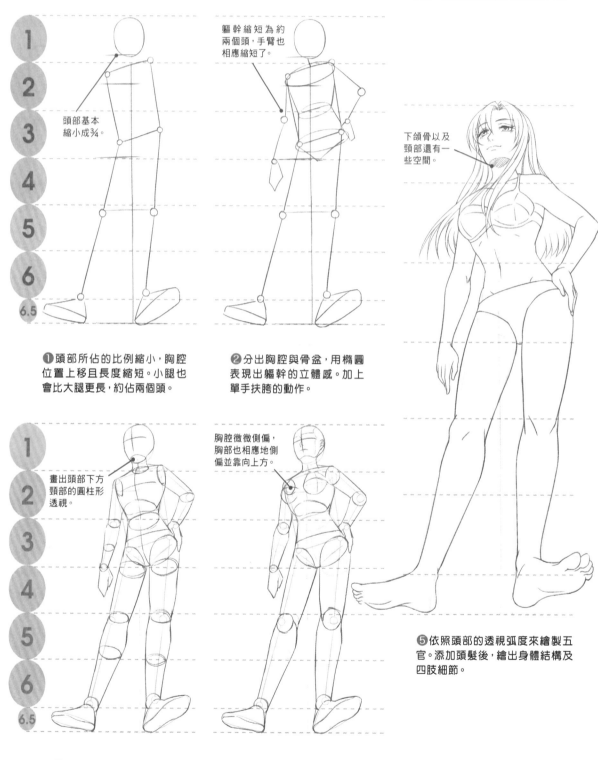

頭部基本縮小成¾。

軀幹縮短為約兩個頭,手臂也相應縮短了。

下頜骨以及頸部還有一些空間。

❶頭部所佔的比例縮小,胸腔位置上移且長度縮短。小腿也會比大腿更長,約佔兩個頭。

❷分出胸腔與骨盆,用橢圓表現出軀幹的立體感。加上單手扶胯的動作。

畫出頭部下方頸部的圓柱形透視。

胸腔微微側偏,胸部也相應地側偏並靠向上方。

❸依照關節點大致繪出身體的輪廓,並用橢圓確定身體的空間感和立體感是否正確。

❹繪出仰視下的頭部。注意下頜骨的轉折關係。添加四肢的關節及胸部的脂肪。

❺依照頭部的透視弧度來繪製五官。添加頭髮後,繪出身體結構及四肢細節。

正面俯視角度下的身體

俯視下的外型變化和仰視相反。俯視是從上往下看，看到的是從頭到腳逐漸縮小的情況。

俯視角度下的身體表現

俯視角度下，人物的頭部變大，能看到頭頂和肩膀的頂端，但頸部會被頭部遮擋，腰部及腿的長度會明顯縮短。

俯視能看到身體上兩塊重要的頂面：一是頭頂，能看到頭髮的髮旋；二是肩膀，需表現從鎖骨到背面的厚度，以及中間的頸部。

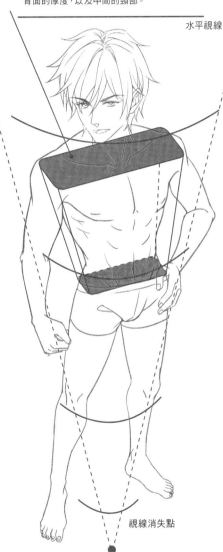

水平視線

視線消失點

正面俯視的男性

與仰視相反，俯視下，觀者的視平線較高，會低頭看物體。在這樣的角度下，越靠上的越大，越靠下的越小。因此，男性軀幹的倒梯形會比平視時更加明顯。

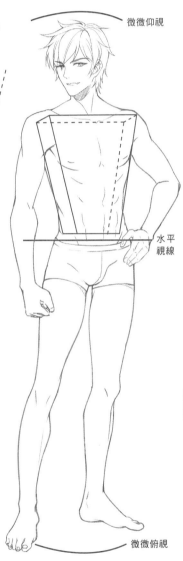

微微仰視

水平視線

微微俯視

正面平視的男性

平視下的上半身是上寬下窄的倒梯形，僅能看到側面，看不到上下兩個面。

將人物看作一個整體，放在一個上大下小的長方體透視盒中，再將身體區塊歸納為幾何體：頭部為長方體；軀幹和胯部為朝向相反的稜台。

要點！POINT 用立方體來理解男性的體型

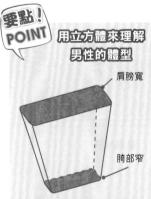

肩膀寬

胯部窄

男性的肩膀較寬，在俯視角度下，可用上寬下窄的立方體來理解。若是仰視則是上端略窄下端。

俯視角度下的男性繪製實例

俯視角度下,人物會從上到下逐漸變小。可將面部對準鏡頭,詳細刻畫面部細節及上半身的造型。

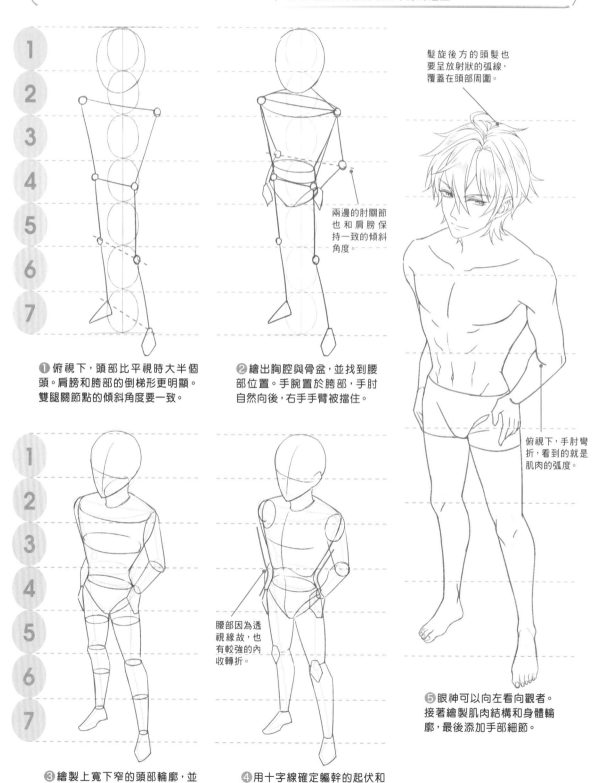

髮旋後方的頭髮也要呈放射狀的弧線,覆蓋在頭部周圍。

兩邊的肘關節也和肩膀保持一致的傾斜角度。

俯視下,手肘彎折,看到的就是肌肉的弧度。

❶ 俯視下,頭部比平視時大半個頭。肩膀和胯部的倒梯形更明顯。雙腿關節點的傾斜角度要一致。

❷ 繪出胸腔與骨盆,並找到腰部位置。手腕置於胯部,手肘自然向後,右手手臂被擋住。

腰部因為透視緣故,也有較強的內收轉折。

❸ 繪製上寬下窄的頭部輪廓,並確定身體的大致輪廓。用橢圓來表現身體的體積感。

❹ 用十字線確定軀幹的起伏和朝向,並把四肢的關節位置和大小標示出來。

❺ 眼神可以向左看向觀者。接著繪製肌肉結構和身體輪廓,最後添加手部細節。

360°仰視和俯視下的身體

觀察男女性在仰視和俯視下的身體外形變化,並將其運用到畫作中。

仰視下的女性

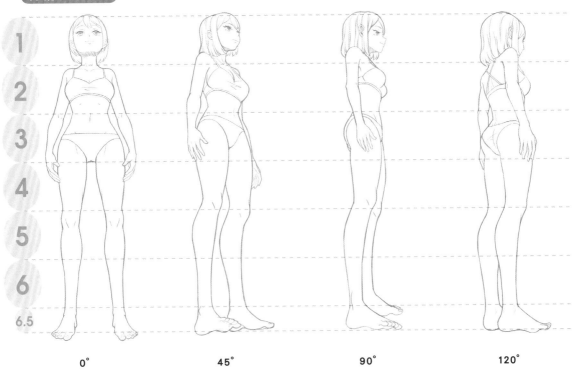

| 1 | 2 | 3 | 4 | 5 | 6 | 6.5 |

0°　　　　45°　　　　90°　　　　120°

俯視下的女性

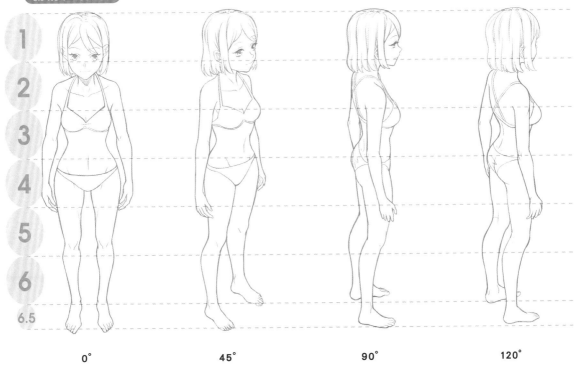

| 1 | 2 | 3 | 4 | 5 | 6 | 6.5 |

0°　　　　45°　　　　90°　　　　120°

119

1
2
3
4
5
6
7

0° 225° 270° 300°

俯視下的男性

1
2
3
4
5
6
7

0° 225° 270° 300°

不同年齡的體型變化

漫畫中並不是只有標準體型的青年男女,還會有各年齡段及高矮胖瘦的體型。雖然我們並不能列舉太多,但只要瞭解相應的典型案例就可以舉一反三了。

少年與老年的體型差異

青年與中年人的體型差異不大,但是少年時期和老年時期卻有著很大的差異。

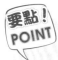

要點! POINT 少年與老年的體型特點

少年:
1.頭部的佔比大,身體小。
2.肩膀窄,軀幹整體化,腰部沒有明顯收窄,肚子微微鼓起,胯部窄。
3.四肢纖細柔軟,雖有骨節,但不明顯。

老年:
1.頭部佔比相對較小。
2.肩膀窄、胯部寬、駝背、腹部有脂肪堆積。
3.四肢厚實,有脂肪較厚的,也有骨骼明顯的;但皮膚鬆弛,有皺紋。

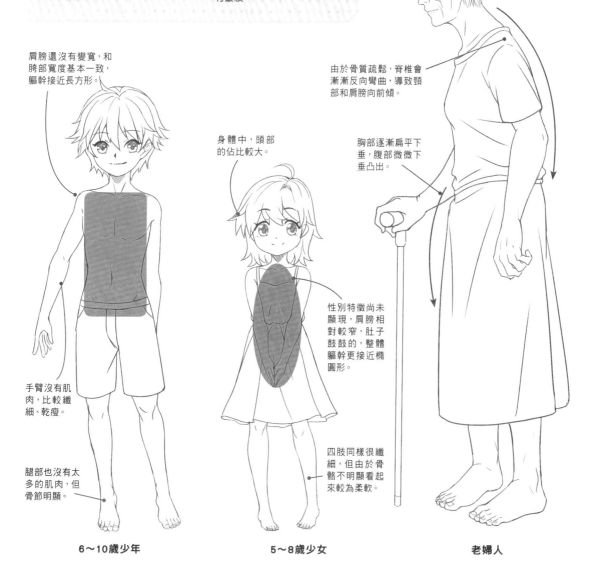

肩膀還沒有變寬,和胯部寬度基本一致,軀幹接近長方形。

手臂沒有肌肉,比較纖細、乾瘦。

腿部也沒有太多的肌肉,但骨節明顯。

身體中,頭部的佔比較大。

性別特徵尚未顯現,肩膀相對較窄,肚子鼓鼓的,整體軀幹更接近橢圓形。

四肢同樣很纖細,但由於骨骼不明顯看起來較為柔軟。

由於骨質疏鬆,脊椎會漸漸向內彎曲,導致頸部和肩膀向前傾。

胸部逐漸扁平下垂,腹部微微下垂凸出。

6～10歲少年　　　　　5～8歲少女　　　　　老婦人

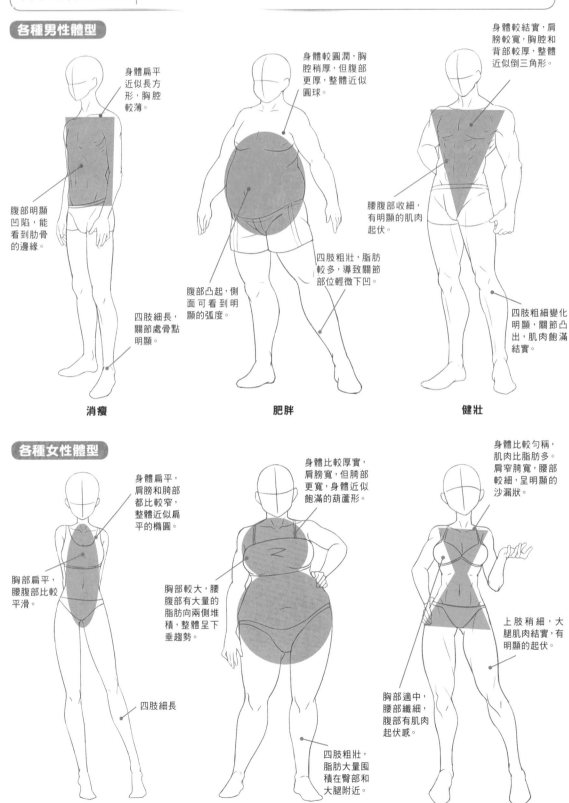

各種男女體型 | 漫畫中有各式各樣的人物，體型差異大，下面將展示各種體型。

各種男性體型

身體扁平近似長方形，胸腔較薄。

腹部明顯凹陷，能看到肋骨的邊緣。

四肢細長，關節處骨點明顯。

消瘦

身體較圓潤，胸腔稍厚，但腹部更厚，整體近似圓球。

腹部凸起，側面可看到明顯的弧度。

四肢粗壯，脂肪較多，導致關節部位輕微下凹。

肥胖

身體較結實，肩膀較寬，胸腔和背部較厚，整體近似倒三角形。

腰腹部收細，有明顯的肌肉起伏。

四肢粗細變化明顯，關節凸出，肌肉飽滿結實。

健壯

各種女性體型

身體扁平，肩膀和胯部都比較窄，整體近似扁平的橢圓。

胸部扁平，腰腹部比較平滑。

四肢細長

纖瘦

身體比較厚實，肩膀寬，但胯部更寬，身體近似飽滿的葫蘆形。

胸部較大，腰腹部有大量的脂肪向兩側堆積，整體呈下垂趨勢。

四肢粗壯，脂肪大量囤積在臀部和大腿附近。

豐滿

身體比較勻稱，肌肉比脂肪多。肩窄胯寬，腰部較細，呈明顯的沙漏狀。

上肢稍細，大腿肌肉結實，有明顯的起伏。

胸部適中，腰部纖細，腹部有肌肉起伏感。

健美

用幾何體理解身體的立體感

運用幾何體直觀地表現立體感。如果想熟練地表現立體感、透視感以及動態體塊,可以透過幾何體所能表現出的人體進一步地瞭解!

用幾何體簡化身體區塊

將人物按照身體的區塊拆分為:頭、頸、胸腔、骨盆、四肢等結構,用不同的幾何體進行概括。

人體

身體看似很複雜,有很多肌肉、關節、和起伏,干擾著對立體感的判斷。容易把關注點放在輪廓上。

頭頸區塊

由球形的頭顱及近似三稜柱的下頜組成。圓柱體的頸部銜接在下頜中部。

軀幹區塊

由近似長方體的胸腔及六面體的胯部組成。男性與女性的胸腔有大小上的區別,且女性的胸部可用半球體來表現。

幾何關節人體

簡化的幾何人體沒有多餘的關節銜接及肌肉起伏,可以清晰地看到各部位的立體感及朝向。

手臂區塊

用球體來表現關節,圓柱體表現大臂與小臂。手可以簡化為由手掌、大拇指和另外四指所組成的形狀。

腿腳區塊

由球體關節和圓柱體的大腿、小腿組成。可將腳趾省略,以鞋楦的樣子概括。

用幾何體理解局部的透視

之前學習到如何繪製人物在仰視和俯視下的變化，也可以運用幾何體來理解局部透視下的縮放與遮擋關係。

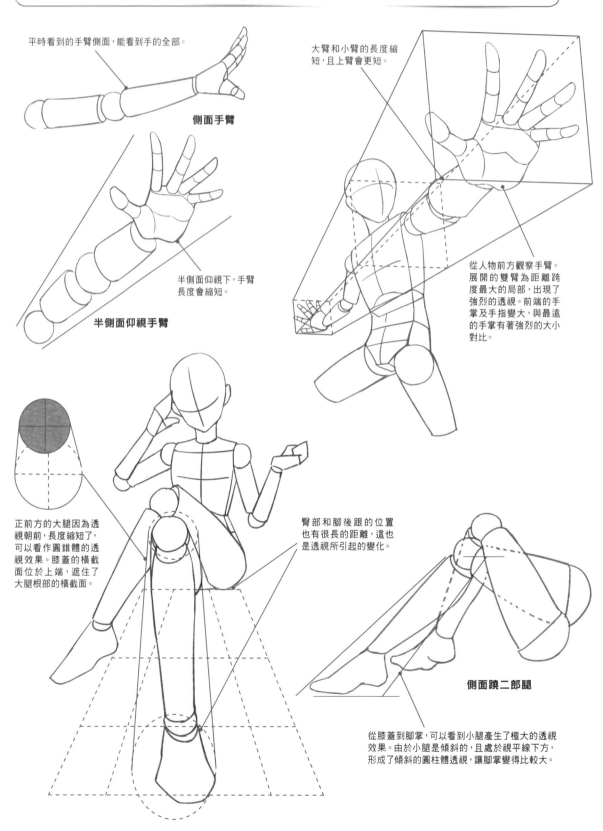

平時看到的手臂側面，能看到手的全部。

側面手臂

半側面仰視下，手臂長度會縮短。

半側面仰視手臂

大臂和小臂的長度縮短，且上臂會更短。

從人物前方觀察手臂。展開的雙臂為距離跨度最大的局部，出現了強烈的透視。前端的手掌及手指變大，與最遠的手掌有著強烈的大小對比。

正前方的大腿因為透視朝前，長度縮短了，可以看作圓錐體的透視效果。膝蓋的橫截面位於上端，遮住了大腿根部的橫截面。

臀部和腳後跟的位置也有很長的距離，這也是透視所引起的變化。

側面蹺二郎腿

從膝蓋到腳掌，可以看到小腿產生了極大的透視效果。由於小腿是傾斜的，且處於視平線下方，形成了傾斜的圓柱體透視，讓腳掌變得比較大。

用幾何體繪製複雜動態

在練習複雜動態時，找不准結構也畫不對角度，但如果運用幾何體來進行拆解就容易多了。

用幾何體分析人物動態

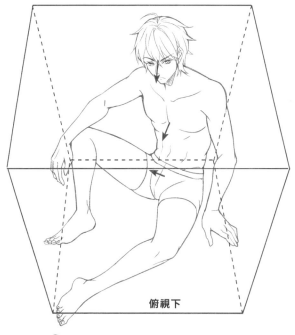

俯視下

❶在繪製或臨摹複雜動態時，要先觀察人物的整體透視；其次是三大體塊的朝向，確定這些後就能用幾何體塊表出來了。

斜向下

❷頭部和胸腔的朝向一致，都是俯視的效果。能看見頭頂和肩膀上端，頸部會被頭部遮住一部分。

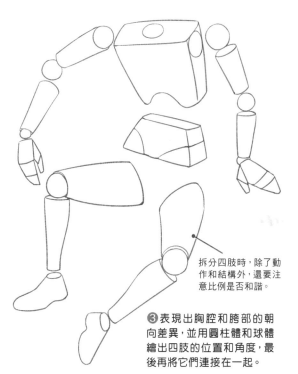

拆分四肢時，除了動作和結構外，還要注意比例是否和諧。

❸表現出胸腔和胯部的朝向差異，並用圓柱體和球體繪出四肢的位置和角度，最後再將它們連接在一起。

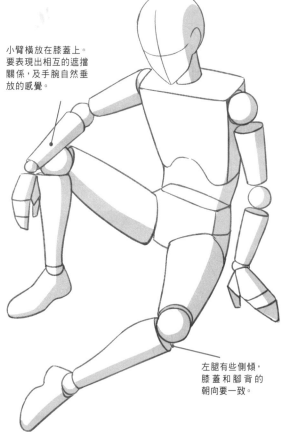

小臂橫放在膝蓋上。要表現出相互的遮擋關係，及手腕自然垂放的感覺。

左腿有些側傾，膝蓋和腳背的朝向要一致。

❹銜接這些幾何體後，就能畫出一個複雜的動作了。依靠這樣的方式觀察和臨摹照片，練習表現人物的動態、角度及立體感。

用幾何體繪製複雜的動態

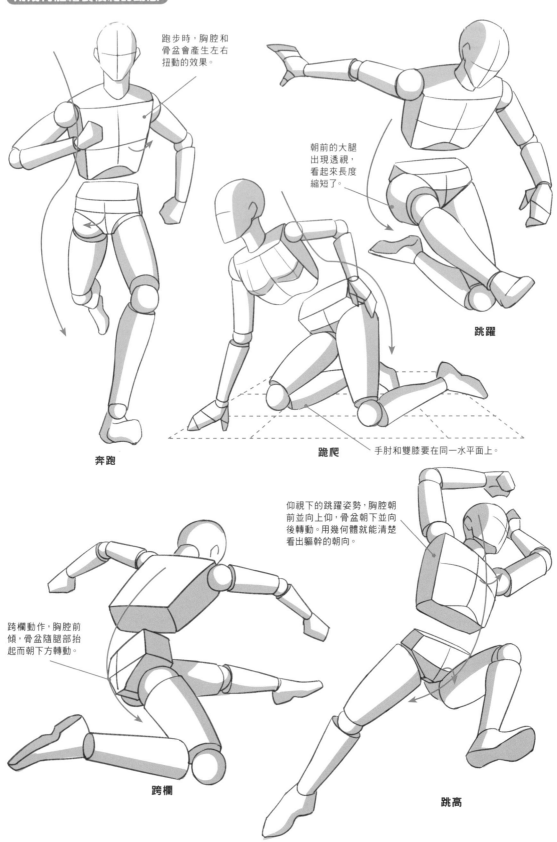

跑步時，胸腔和骨盆會產生左右扭動的效果。

朝前的大腿出現透視，看起來長度縮短了。

跳躍

奔跑

跪爬

手肘和雙膝要在同一水平面上。

仰視下的跳躍姿勢，胸腔朝前並向上仰，骨盆朝下並向後轉動。用幾何體就能清楚看出軀幹的朝向。

跨欄動作，胸腔前傾，骨盆隨腿部抬起而朝下方轉動。

跨欄

跳高

用兩條輔助線繪製自然動態

不知道大家是否會覺得畫出來的人物不是感覺快倒了，就是動作僵硬的像機器人一樣。接下來就教大家如何用「兩條線」來解決動作不自然的問題！

用重心線解決平衡問題

重心線在繪畫過程中其實並不常出現，但卻是檢查畫面是否平衡、動作是否合理的重要依據。只需領悟其中的道理，就能直觀地看出問題在哪裡。

重心線的重要性

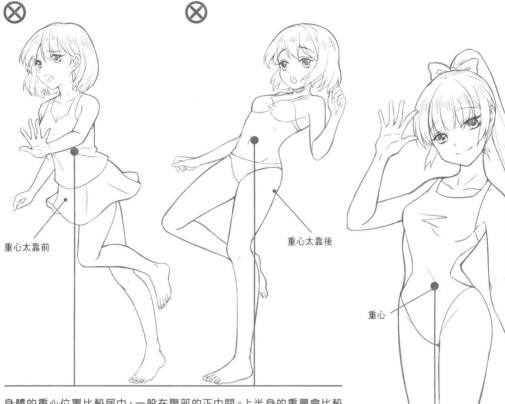

重心太靠前

重心太靠後

重心

身體的重心位置比較居中，一般在腹部的正中間。上半身的重量會比較重。如果重心不能由腿部傳到地面，就很難保持平衡。

因為力是垂直傳到水平面的。所以，重心線如果在單隻腳上，必然會經過膝蓋。

水平線

要想保持人物平衡站立，重心線一定會落在腳上或是雙腳之間。

要點！POINT 重心線是隨時變化的

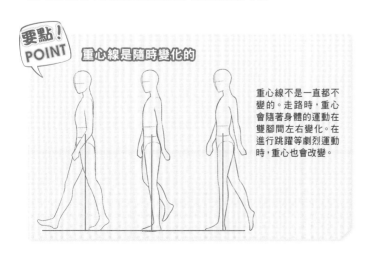

重心線不是一直都不變的。走路時，重心會隨著身體的運動在雙腳間左右變化。在進行跳躍等劇烈運動時，重心也會改變。

上半身的重心往人物左側
傾斜，下半身的腿就需要
往右靠才能保持平衡。

單腿站立保持平衡
時，上半身的動作
也需要稍作配合。

高抬腿

單腿立

舞蹈壓腿要保持單腿站立的平衡，
上半身和另一條腿會形成Y字形，
且左右兩端要保持相同的承重。

雙腿分開站立，重心
會落於雙腿之間。

舞蹈壓腿

雙腿分開站立

動勢線解決動作趨勢

動勢線沒有固定的參考依據，可由手部連接軀幹再到腿部，也可以由頭部連接軀幹再到腿部。能體現整個身體的大致趨勢即可，在方式上並沒有特殊的限制。

動勢線的重要性

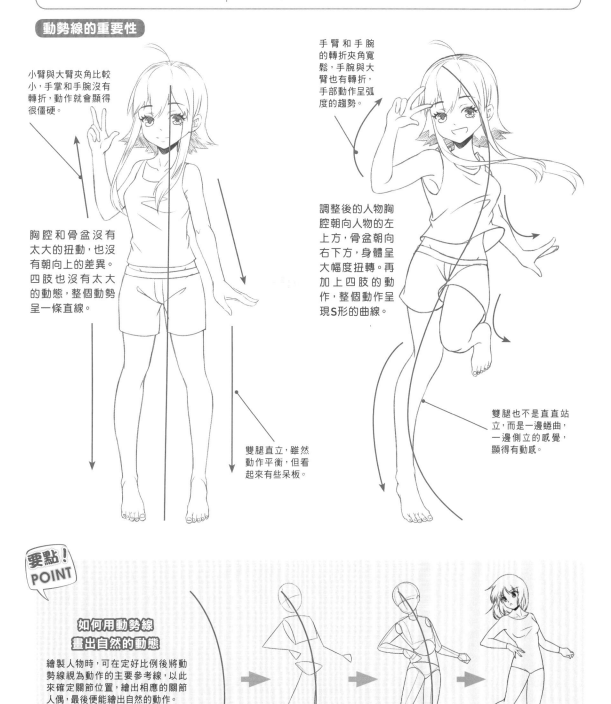

小臂與大臂夾角比較小，手掌和手腕沒有轉折，動作就會顯得很僵硬。

胸腔和骨盆沒有太大的扭動，也沒有朝向上的差異。四肢也沒有太大的動態，整個動勢呈一條直線。

雙腿直立，雖然動作平衡，但看起來有些呆板。

手臂和手腕的轉折夾角寬鬆，手腕與大臂也有轉折，手部動作呈弧度的趨勢。

調整後的人物胸腔朝向人物的左上方，骨盆朝向右下方，身體呈大幅度扭轉。再加上四肢的動作，整個動作呈現S形的曲線。

雙腿也不是直直站立，而是一邊蜷曲，一邊側立的感覺，顯得有動感。

要點！ POINT

如何用動勢線畫出自然的動態

繪製人物時，可在定好比例後將動勢線視為動作的主要參考線，以此來確定關節位置，繪出相應的關節人偶，最後便能繪出自然的動作。

動勢線的運用實例

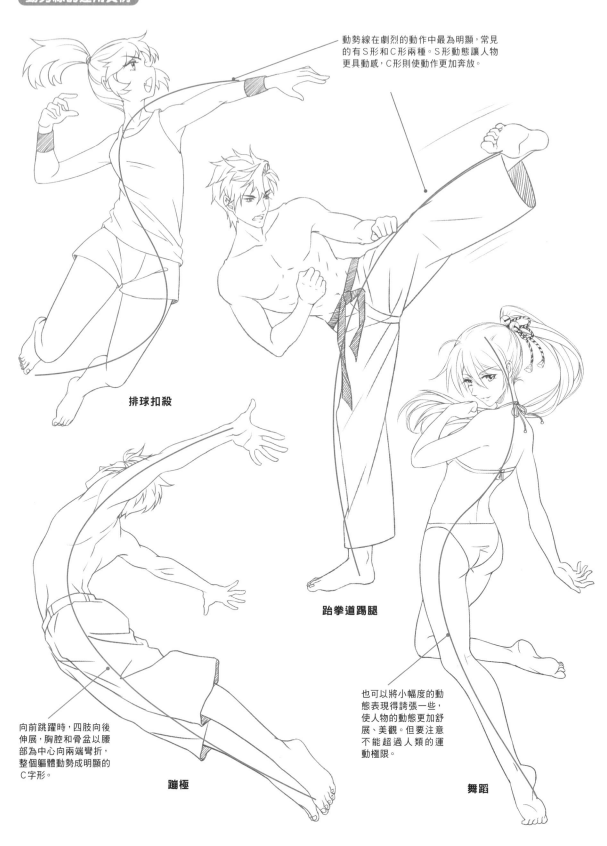

動勢線在劇烈的動作中最為明顯，常見的有S形和C形兩種。S形動態讓人物更具動感，C形則使動作更加奔放。

排球扣殺

跆拳道踢腿

向前跳躍時，四肢向後伸展，胸腔和骨盆以腰部為中心向兩端彎折，整個軀體動勢成明顯的C字形。

蹦極

也可以將小幅度的動態表現得誇張一些，使人物的動態更加舒展、美觀。但要注意不能超過人類的運動極限。

舞蹈

臥姿時的身體曲線

自然的動作都會受平衡感及流暢感的影響。但人物躺下後，身體的各部分就會受到重力的影響，一起來看看吧！

如何讓身體「躺」下去

我們以富有曲線感的女性為例。通過觀察得知身體的哪些部位在側臥時會因重力的影響而產生變化，從而確定哪種方式才是最自然的臥姿。

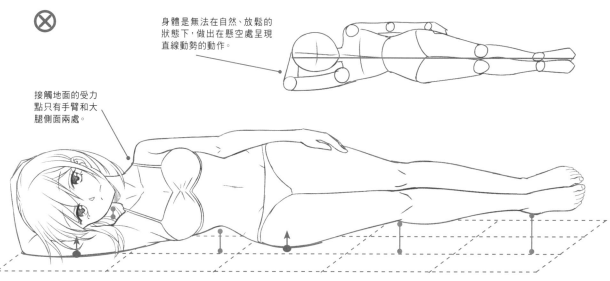

身體是無法在自然、放鬆的狀態下，做出在懸空處呈現直線動勢的動作。

接觸地面的受力點只有手臂和大腿側面兩處。

當身體依照水平直立的方式，也就是不考慮重力的情況下側躺時，側面是不會全都接觸到平面的。像是頸部、腰部、膝蓋及腳踝等呈凹陷狀的部位會出現懸空狀態，這是有違物理常識的。

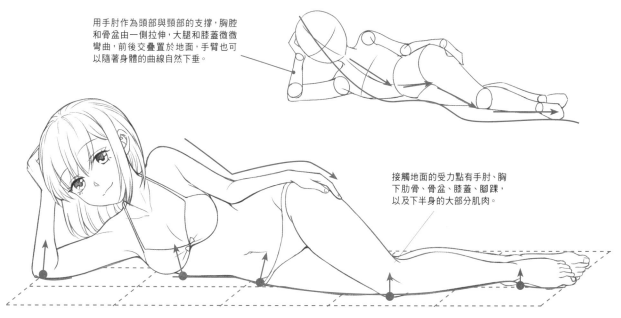

用手肘作為頭部與頸部的支撐，胸腔和骨盆由一側拉伸，大腿和膝蓋微微彎曲，前後交疊置於地面，手臂也可以隨著身體的曲線自然下垂。

接觸地面的受力點有手肘、胸下肋骨、骨盆、膝蓋、腳踝，以及下半身的大部分肌肉。

在重力的影響下，頸部、腰部、膝蓋等一些軟組織或是關節位置，如果沒有力的支持便無法保持懸空狀態。軀幹就會由腰部產生轉折，使身體能以更大的面積接觸地面，以一個更加放鬆的姿勢躺下。

各種臥姿展示 | 繪製臥姿沒有太多的規律，主要就是符合重力對人體的影響，以及障礙物對肌肉造成形變的影響。使人物保持放鬆、自然的姿勢即可。

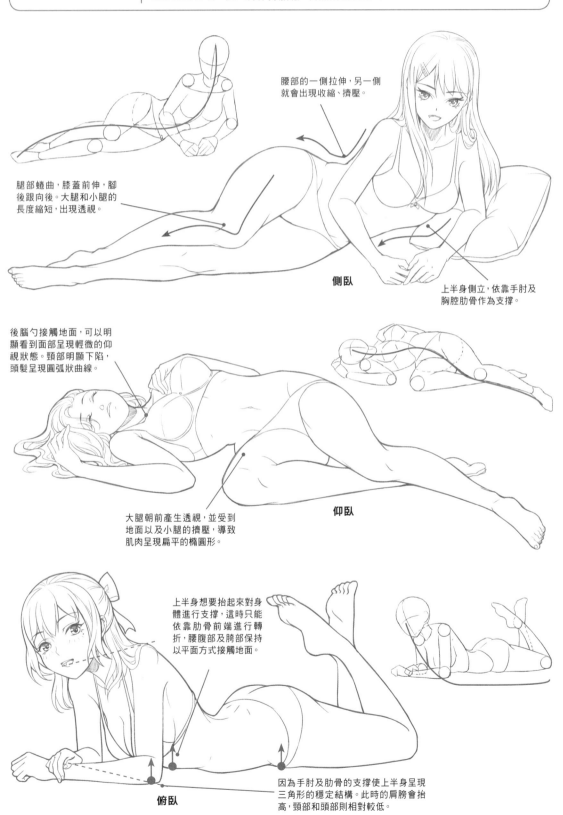

腰部的一側拉伸，另一側就會出現收縮、擠壓。

腿部蜷曲，膝蓋前伸，腳後跟向後。大腿和小腿的長度縮短，出現透視。

側臥

上半身側立，依靠手肘及胸腔肋骨作為支撐。

後腦勺接觸地面，可以明顯看到面部呈現輕微的仰視狀態。頸部明顯下陷，頭髮呈現圓弧狀曲線。

大腿朝前產生透視，並受到地面以及小腿的擠壓，導致肌肉呈現扁平的橢圓形。

仰臥

上半身想要抬起來對身體進行支撐，這時只能依靠肋骨前端進行轉折，腰腹部及胯部保持以平面方式接觸地面。

俯臥

因為手肘及肋骨的支撐使上半身呈現三角形的穩定結構。此時的肩膀會抬高，頸部和頭部則相對較低。

百變動態隨心畫

掌握了身體的各部分結構及如何繪製自然的動態後，拿起筆來練一練吧！

跳躍

搏擊

側坐

背坐轉身

起跑

跑跳

跑步

正坐

Part 3
讓你的衣櫃
永遠裝不下

服裝繪製的基本要點

服裝的差異體現在材質和款式上，但也有一些基本的共同點，比如：寬鬆程度、褶皺出現的位置等。這些都是繪製服裝前需要掌握的基本知識。

服裝的鬆緊程度

服裝和人體之間是有一些空隙的。空隙較小的服飾緊貼身體，屬於緊身服飾；空隙大的，則屬於寬鬆服飾。

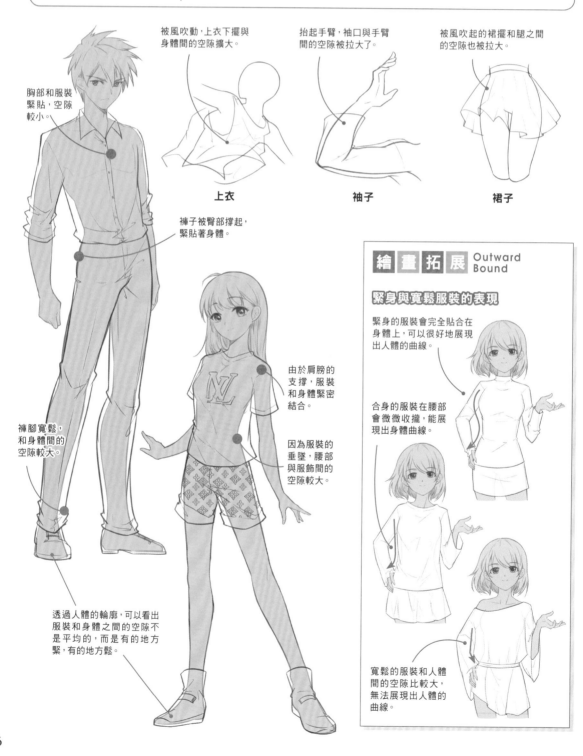

被風吹動，上衣下擺與身體間的空隙擴大。

抬起手臂，袖口與手臂間的空隙被拉大了。

被風吹起的裙擺和腿之間的空隙也被拉大。

胸部和服裝緊貼，空隙較小。

上衣

袖子

裙子

褲子被臀部撐起，緊貼著身體。

由於肩膀的支撐，服裝和身體緊密結合。

因為服裝的垂墜，腰部與服飾間的空隙較大。

褲腳寬鬆，和身體間的空隙較大。

透過人體的輪廓，可以看出服裝和身體之間的空隙不是平均的，而是有的地方緊，有的地方鬆。

繪畫拓展 Outward Bound

緊身與寬鬆服裝的表現

緊身的服裝會完全貼合在身體上，可以很好地展現出人體的曲線。

合身的服裝在腰部會微微收攏，能展現出身體曲線。

寬鬆的服裝和人體間的空隙比較大，無法展現出人體的曲線。

服裝的褶皺 | 人體的動作會對服裝產生拉伸和擠壓，使服裝出現褶皺，常出現的地方有：袖口、手肘、腰部和褲腳等位置。

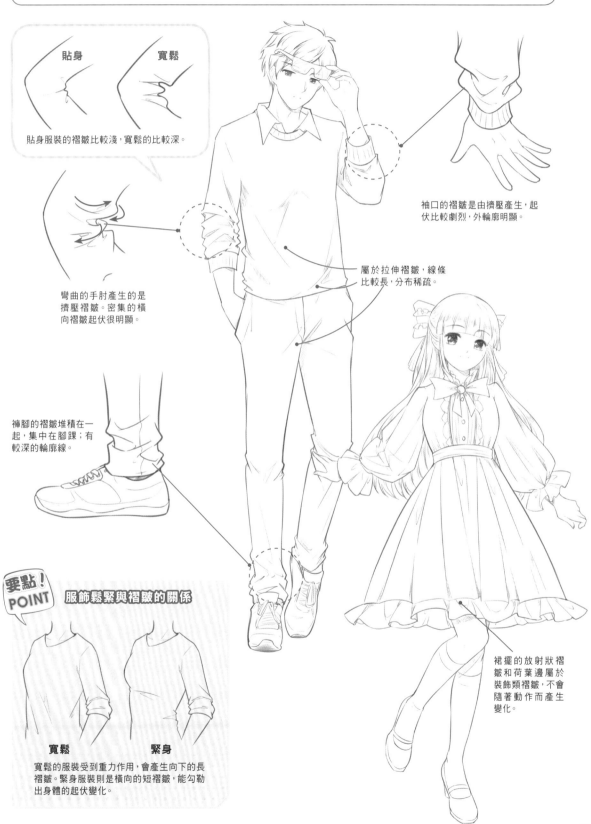

貼身 **寬鬆**

貼身服裝的褶皺比較淺，寬鬆的比較深。

彎曲的手肘產生的是擠壓褶皺。密集的橫向褶皺起伏很明顯。

褲腳的褶皺堆積在一起，集中在腳踝；有較深的輪廓線。

袖口的褶皺是由擠壓產生，起伏比較劇烈，外輪廓明顯。

屬於拉伸褶皺，線條比較長，分布稀疏。

裙擺的放射狀褶皺和荷葉邊屬於裝飾類褶皺，不會隨著動作而產生變化。

要點！POINT **服飾鬆緊與褶皺的關係**

寬鬆 **緊身**

寬鬆的服裝受到重力作用，會產生向下的長褶皺。緊身服裝則是橫向的短褶皺，能勾勒出身體的起伏變化。

不想再把衣服畫成紙片了，應該怎麼改？

服裝是包裹著身體的布料，而人體是有體積感的；因此，服裝也需要表現出立體感。這種服裝的體積感，需要用弧形的輪廓綫以及合適的褶皺來表現。

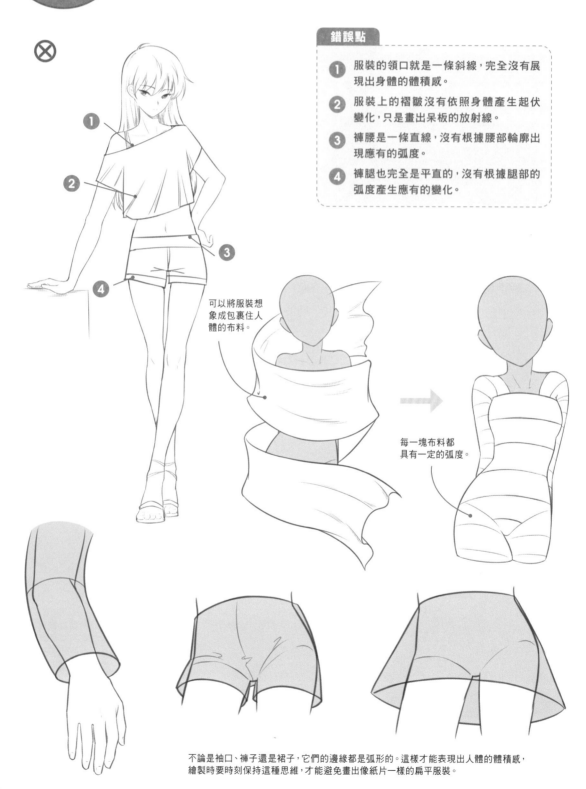

錯誤點

① 服裝的領口就是一條斜線，完全沒有展現出身體的體積感。

② 服裝上的褶皺沒有依照身體產生起伏變化，只是畫出呆板的放射線。

③ 褲腰是一條直線，沒有根據腰部輪廓出現應有的弧度。

④ 褲腿也完全是平直的，沒有根據腿部的弧度產生應有的變化。

可以將服裝想象成包裹住人體的布料。

每一塊布料都具有一定的弧度。

不論是袖口、褲子還是裙子，它們的邊緣都是弧形的。這樣才能表現出人體的體積感，繪製時要時刻保持這種思維，才能避免畫出像紙片一樣的扁平服裝。

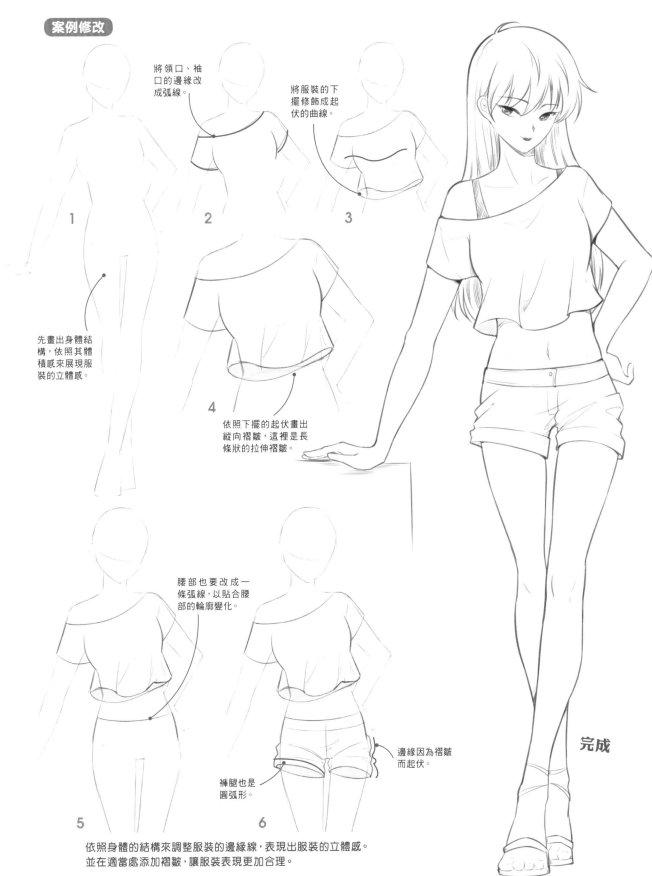

將領口、袖口的邊緣改成弧線。

將服裝的下擺修飾成起伏的曲線。

1

2

3

先畫出身體結構，依照其體積感來展現服裝的立體感。

4

依照下擺的起伏畫出縱向褶皺，這裡是長條狀的拉伸褶皺。

腰部也要改成一條弧線，以貼合腰部的輪廓變化。

完成

5

6

褲腿也是圓弧形。

邊緣因為褶皺而起伏。

依照身體的結構來調整服裝的邊緣線，表現出服裝的立體感。
並在適當處添加褶皺，讓服裝表現更加合理。

繪製服飾的步驟

以正確的步驟來描繪服裝,可以更好地表現服裝的結構和層次;尤其是在畫華麗、複雜的服裝時。正確的步驟能讓過程變得簡單、清晰,減少錯誤的產生。

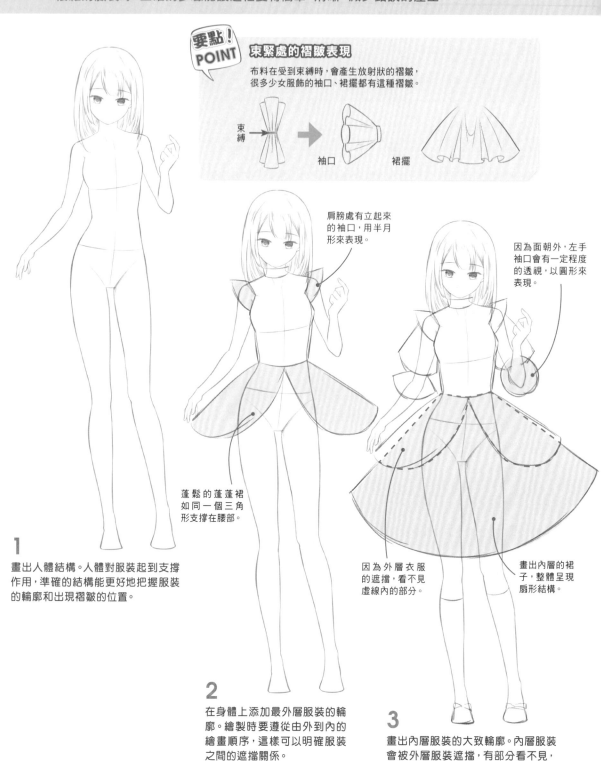

要點! POINT 束緊處的褶皺表現

布料在受到束縛時,會產生放射狀的褶皺,很多少女服飾的袖口、裙擺都有這種褶皺。

束縛 → 袖口 裙擺

肩膀處有立起來的袖口,用半月形來表現。

因為面朝外,左手袖口會有一定程度的透視,以圓形來表現。

蓬鬆的蓬蓬裙如同一個三角形支撐在腰部。

1
畫出人體結構。人體對服裝起到支撐作用,準確的結構能更好地把握服裝的輪廓和出現褶皺的位置。

2
在身體上添加最外層服裝的輪廓。繪製時要遵從由外到內的繪畫順序,這樣可以明確服裝之間的遮擋關係。

因為外層衣服的遮擋,看不見虛線內的部分。

畫出內層的裙子,整體呈現扇形結構。

3
畫出內層服裝的大致輪廓。內層服裝會被外層服裝遮擋,有部分看不見,繪製時要去掉這些線條。

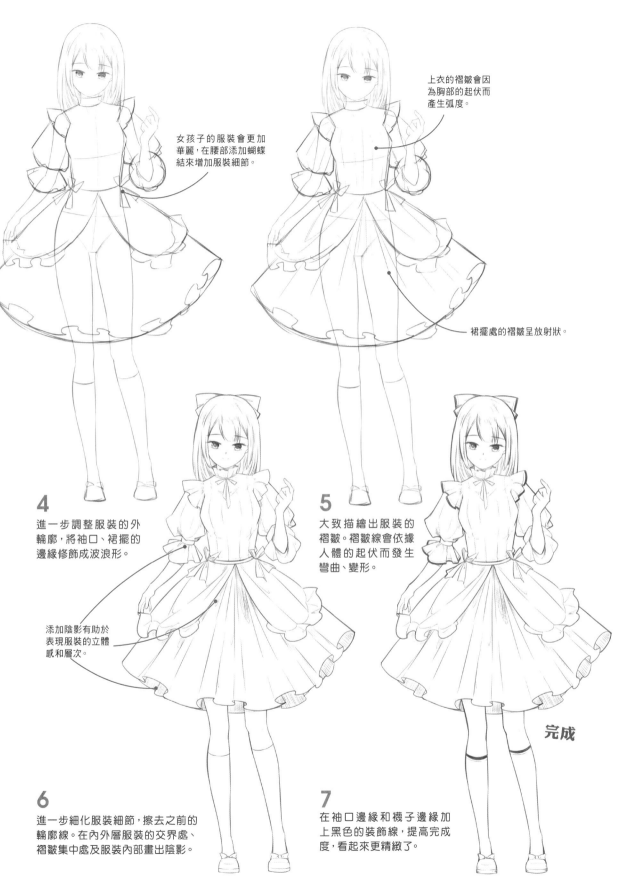

女孩子的服裝會更加
華麗，在腰部添加蝴蝶
結來增加服裝細節。

上衣的褶皺會因
為胸部的起伏而
產生弧度。

裙擺處的褶皺呈放射狀。

4

進一步調整服裝的外
輪廓，將袖口、裙擺的
邊緣修飾成波浪形。

添加陰影有助於
表現服裝的立體
感和層次。

5

大致描繪出服裝的
褶皺。褶皺線會依據
人體的起伏而發生
彎曲、變形。

完成

6

進一步細化服裝細節，擦去之前的
輪廓線。在內外層服裝的交界處、
褶皺集中處及服裝內部畫出陰影。

7

在袖口邊緣和襪子邊緣加
上黑色的裝飾線，提高完成
度，看起來更精緻了。

T恤和牛仔褲的日常

T恤和牛仔褲是很常見的服飾,但並不代表缺乏變化。調整T恤的長短、寬鬆度以及裝飾,就可以得到不同搭配,讓角色更富有變化。

不同角度下的T恤和牛仔褲造型

T恤肩部的縫合線、牛仔褲的褲袋等細節,在不同角度下會有不同的變化,這些都是在描繪時需要把控的細節。

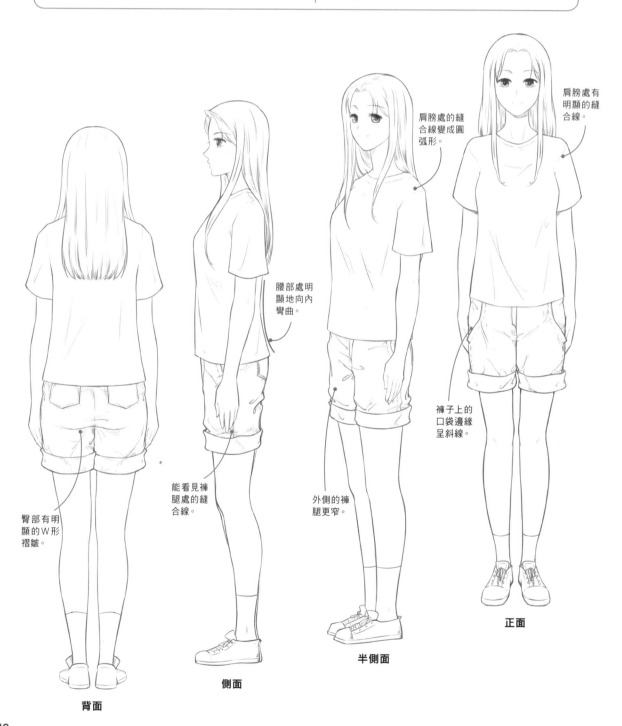

肩膀處有明顯的縫合線。

肩膀處的縫合線變成圓弧形。

腰部處明顯地向內彎曲。

褲子上的口袋邊緣呈斜線。

能看見褲腿處的縫合線。

外側的褲腿更窄。

臀部有明顯的W形褶皺。

正面

半側面

側面

背面

T恤和牛仔褲的造型變化

調整細節時,依然需要保留T恤和牛仔褲的基本特特徵,比如面料的柔軟性和牛仔褲上的縫合線等。

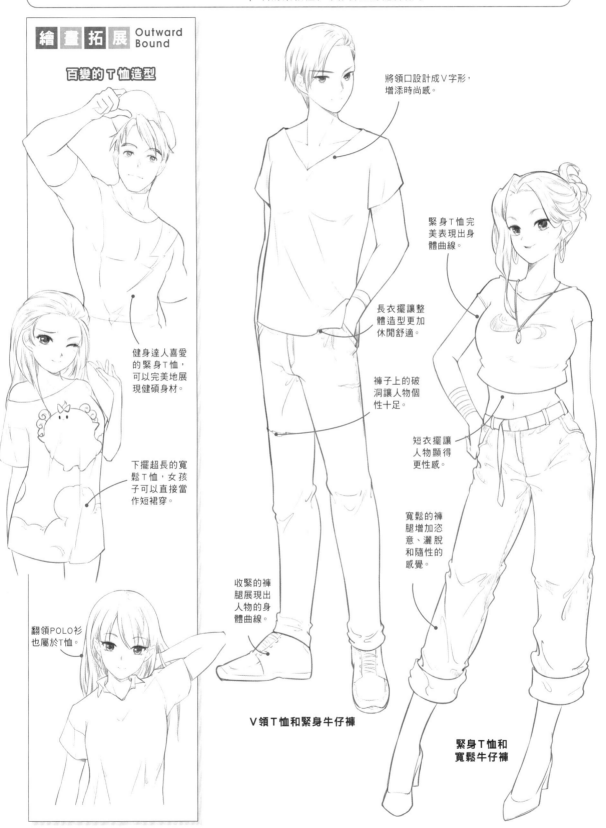

繪畫拓展 Outward Bound

百變的T恤造型

健身達人喜愛的緊身T恤,可以完美地展現健碩身材。

下擺超長的寬鬆T恤,女孩子可以直接當作短裙穿。

翻領POLO衫也屬於T恤。

將領口設計成V字形,增添時尚感。

長衣擺讓整體造型更加休閒舒適。

收緊的褲腿展現出人物的身體曲線。

V領T恤和緊身牛仔褲

緊身T恤完美表現出身體曲線。

褲子上的破洞讓人物個性十足。

短衣擺讓人物顯得更性感。

寬鬆的褲腿增加恣意、灑脫和隨性的感覺。

緊身T恤和寬鬆牛仔褲

百搭的襯衫與休閒褲

襯衫不只會在職場中出現，越來越多的款式變化可以在不同場合、不同地點隨心搭配穿著。
在基本款的基礎上，對其進行細節設計就可以產生千變萬化的造型。

不同角度下的襯衫和休閒褲造型

襯衫和休閒褲都比較修身。不同角度下，細節處會有所不同，要根據身體結構來表現。

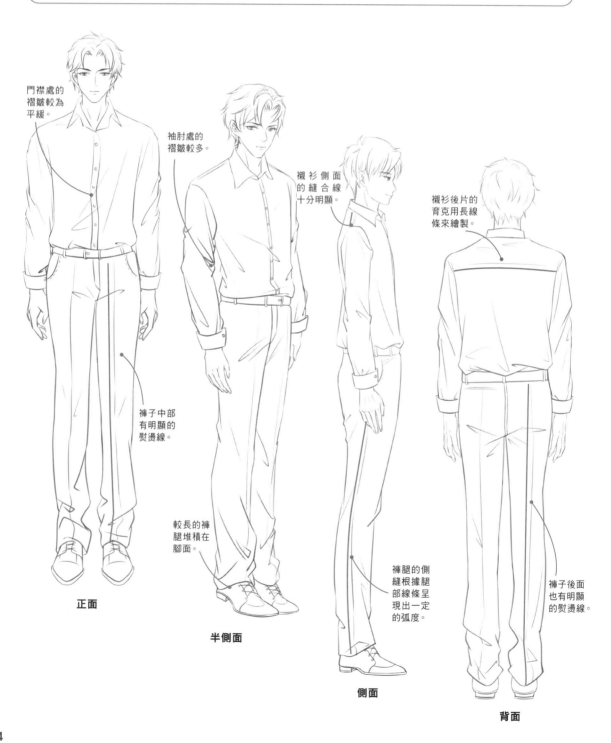

門襟處的褶皺較為平緩。

袖肘處的褶皺較多。

襯衫側面的縫合線十分明顯。

襯衫後片的育克用長線條來繪製。

褲子中部有明顯的熨燙線。

較長的褲腿堆積在腳面。

褲腿的側縫根據腿部線條呈現出一定的弧度。

褲子後面也有明顯的熨燙線。

正面

半側面

側面

背面

襯衫和休閒褲的造型變化

襯衫可以設計的地方很多,搭配的配飾也很多。根據人物的個性與氣質來設計各種款式的服飾吧。

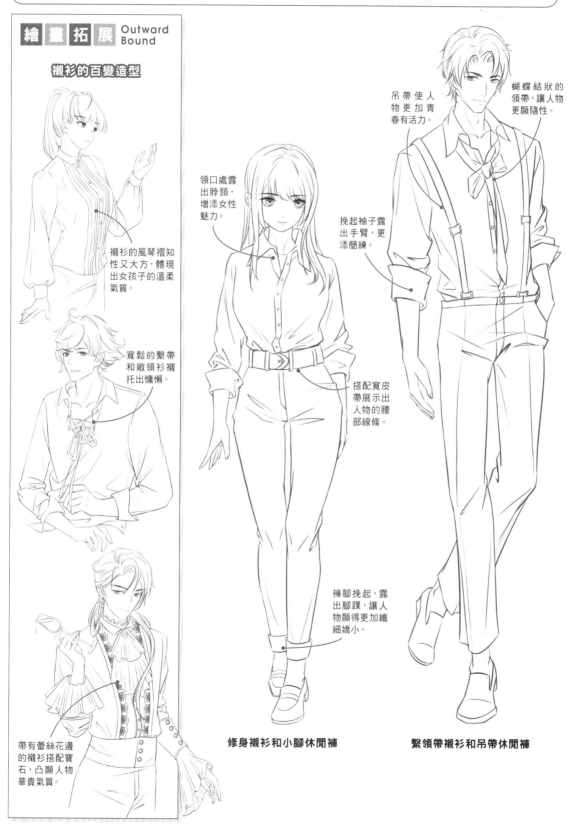

繪畫拓展 Outward Bound

襯衫的百變造型

襯衫的風琴褶知性又大方,體現出女孩子的溫柔氣質。

寬鬆的繫帶和敞領衫襯托出慵懶。

帶有蕾絲花邊的襯衫搭配寶石,凸顯人物華貴氣質。

領口處露出脖頸,增添女性魅力。

吊帶使人物更加青春有活力。

蝴蝶結狀的領帶,讓人物更顯隨性。

挽起袖子露出手臂,更添簡練。

搭配寬皮帶展示出人物的腰部線條。

褲腳挽起,露出腳踝,讓人物顯得更加纖細嬌小。

修身襯衫和小腳休閒褲

繫領帶襯衫和吊帶休閒褲

夾克和衛衣的隨性穿搭

夾克泛指各種材質的休閒外套。款式、材質很多樣,有英氣十足的皮質飛行夾克,溫暖厚重的羽絨夾克,都是穿搭時的重要單品。

不同角度下的夾克和衛衣造型

夾克會根據人體的肌肉起伏發生變化,特別是半側面和側面的角度,表現方式會有很大的不同。

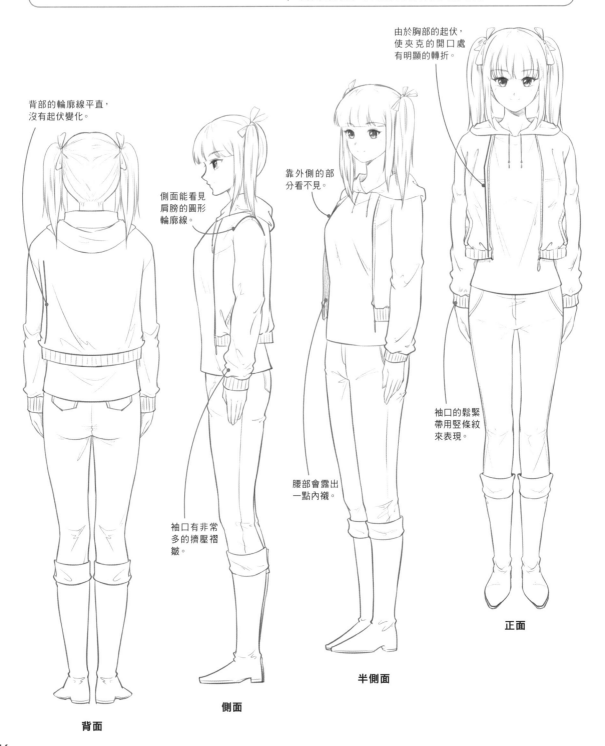

背部的輪廓線平直,沒有起伏變化。

側面能看見肩膀的圓形輪廓線。

袖口有非常多的擠壓褶皺。

靠外側的部分看不見。

腰部會露出一點內襯。

由於胸部的起伏,使夾克的開口處有明顯的轉折。

袖口的鬆緊帶用豎條紋來表現。

背面

側面

半側面

正面

夾克和衛衣的造型變化

夾克的造型變化多，領口有立領、翻領、連帽等變化，長短上有高腰、中長等，可視需要來搭合適的夾克。

使用帶有縫合線的裝飾，來增加夾克質感。

肩部的轉折硬朗，凸顯皮革材質。

帽子邊緣的絨毛裝飾更顯溫暖。

腰部有明顯收腰設計。

中長款的寬鬆設計，凸顯女孩的嬌小身姿。

蓬鬆連帽羽絨夾克

高腰緊身皮夾克

繪畫拓展 Outward Bound

各種造型的夾克衫

具有彈性的運動夾克，非常合身。

立領設計顯得活力十足。

翻領設計帥氣十足。

和腰身有一定的距離，顯得幹練。

寬大不合身的設計，有種溫暖的包裹感。

小小飾品讓你眼睛一亮

不分男女，無論古今，愛美之心人皆有之。搭配各種飾品打造出充滿個人風格的耀眼造型。

精緻的現代飾品 現代飾品種類繁多，包括眼鏡、首飾、背包、腰帶等。

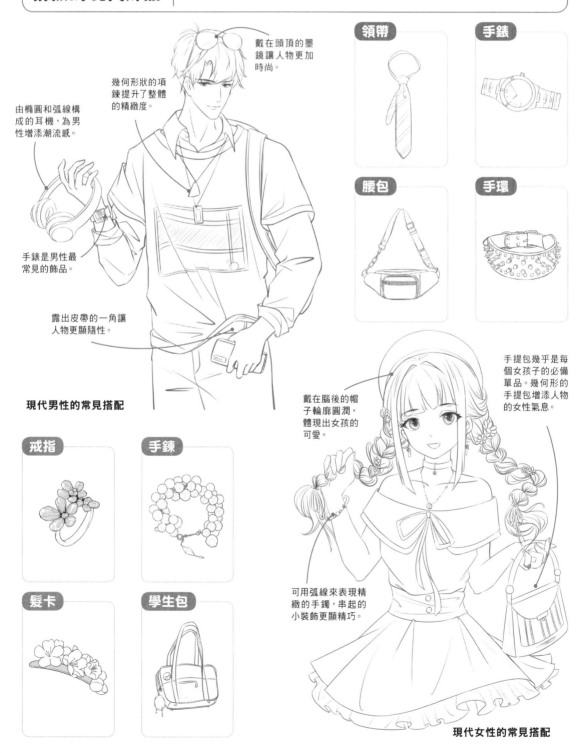

戴在頭頂的墨鏡讓人物更加時尚。

幾何形狀的項鍊提升了整體的精緻度。

由橢圓和弧線構成的耳機，為男性增添潮流感。

手錶是男性最常見的飾品。

露出皮帶的一角讓人物更顯隨性。

現代男性的常見搭配

領帶

手錶

腰包

手環

手提包幾乎是每個女孩子的必備單品。幾何形的手提包增添人物的女性氣息。

戴在腦後的帽子輪廓圓潤，體現出女孩的可愛。

戒指

手鍊

髮卡

學生包

可用弧線來表現精緻的手鐲，串起的小裝飾更顯精巧。

現代女性的常見搭配

古代中西方男女的各種穿搭

因為文化上的差異，古代的東西方男女在穿搭上也有著不同的風格。西方人將華貴的氣質表現在服飾各處，而內斂的東方人其搭配則較為含蓄。

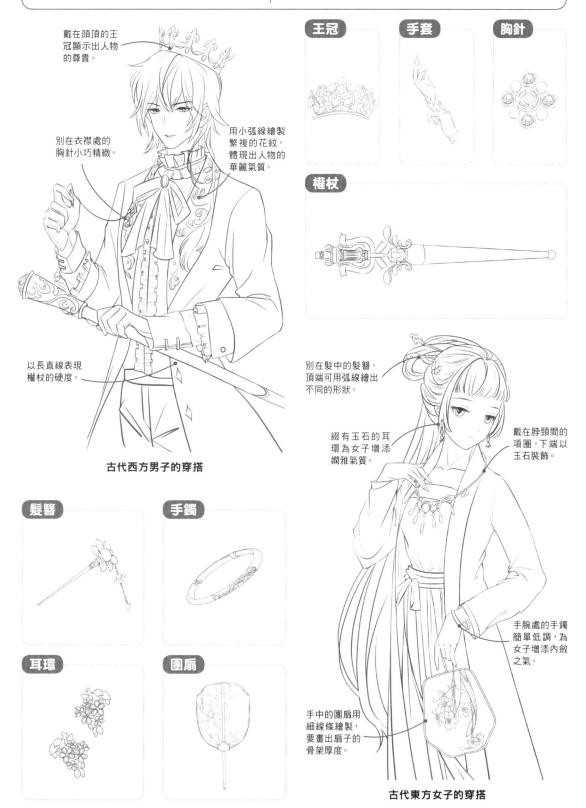

戴在頭頂的王冠顯示出人物的尊貴。

別在衣襟處的胸針小巧精緻。

用小弧線繪製繁複的花紋，體現出人物的華麗氣質。

以長直線表現權杖的硬度。

古代西方男子的穿搭

王冠

手套

胸針

權杖

別在髮中的髮簪，頂端可用弧線繪出不同的形狀。

綴有玉石的耳環為女子增添嫻雅氣質。

戴在脖頸間的項圈，下端以玉石裝飾。

手腕處的手鐲簡單低調，為女子增添內斂之氣。

手中的團扇用細線條繪製，要畫出扇子的骨架厚度。

古代東方女子的穿搭

髮簪

手鐲

耳環

團扇

百褶裙的硬質規律褶皺

百褶裙是中學校服的必備款,充滿青春氣息。百褶裙的褶皺是通過縫紉、熨燙形成的,不會隨著動作而變化,具有很強的裝飾性。

各種款式的百褶裙

百褶裙的變化主要在褶皺上。疏密不同的褶皺,讓裙子在視覺上產生各種感受,於是有了風格上的變化。

S形褶皺

正面

橫截面

褶皺數量密集,是常見的類型。正面看是連續的波浪線,橫截面則類似於S。

Z形褶皺

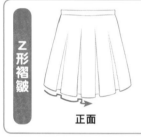

正面

橫截面

正面看,裙邊呈現一種階梯狀,有一高一低的起伏變化。橫截面則和荷葉邊相似,有波浪形的起伏。

一字形褶皺

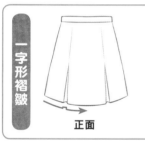

正面

橫截面

這種裙子的褶皺很少,算是百褶裙的變種。裙邊和橫截面是平滑的曲線,只有一個很小的轉折。

要點! POINT

百褶裙的繪製流程

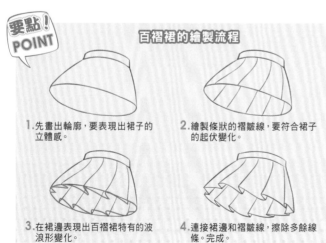

1. 先畫出輪廓,要表現出裙子的立體感。

2. 繪製條狀的褶皺線,要符合裙子的起伏變化。

3. 在裙邊表現出百褶裙特有的波浪形變化。

4. 連接裙邊和褶皺線,擦除多餘線條。完成。

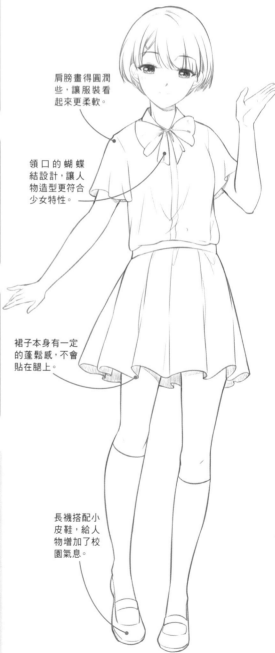

肩膀畫得圓潤些,讓服裝看起來更柔軟。

領口的蝴蝶結設計,讓人物造型更符合少女特性。

裙子本身有一定的蓬鬆感,不會貼在腿上。

長襪搭配小皮鞋,給人物增加了校園氣息。

百褶裙的穿搭

各種動作下的百褶裙表現

百褶裙的豎向褶皺是固定的，在人物做出動作時，褶皺依然存在，只會依照身體出現彎曲上的變化。

側坐

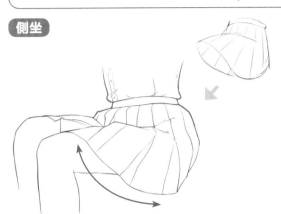

裙子的褶皺被腿部分成了兩部分。上半部分不變，下半部分因為裙擺被拉伸了，使褶皺間距變大，邊緣變得平緩。

旋轉

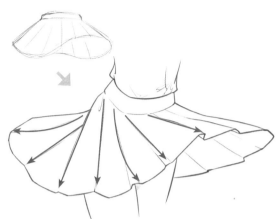

旋轉時，裙子的褶皺變成放射狀，裙擺呈現S形的起伏。

正坐

正坐時，裙子會有向膝蓋集中的褶皺，裙擺則因為膝蓋的支撐，成了M字形。

撩起

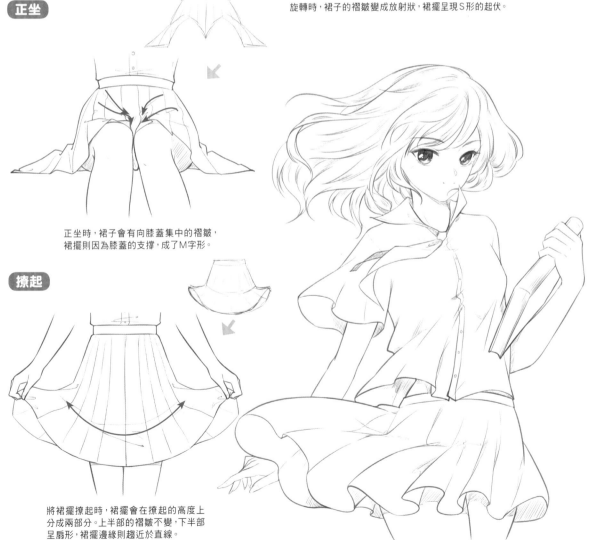

將裙擺撩起時，裙擺會在撩起的高度上分成兩部分。上半部的褶皺不變，下半部呈扇形，裙擺邊緣則趨近於直線。

大長裙的裙擺褶皺

裙子的長度超過膝蓋到達腳踝，就算是大長裙了。大長裙有著非常強烈的女性氣息，常與成熟、柔美的女性搭配在一起，是種非常華麗的服飾。

各種款式的大長裙

大長裙的裙擺都非常寬大，款式偏向蓬鬆型，產生的褶皺是淺而長的豎向褶皺。也有一些修身的魚尾款，褶皺較為密集。

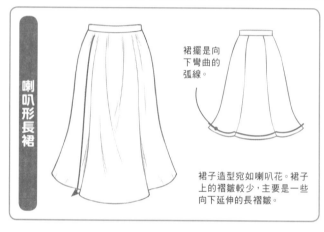

喇叭形長裙

裙擺是向下彎曲的弧線。

裙子造型宛如喇叭花。裙子上的褶皺較少，主要是一些向下延伸的長褶皺。

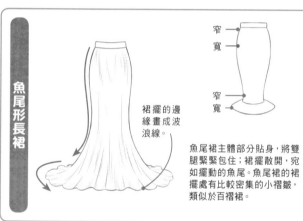

魚尾形長裙

窄
寬

窄
寬

裙擺的邊緣畫成波浪線。

魚尾裙主體部分貼身，將雙腿緊緊包住；裙擺散開，宛如擺動的魚尾。魚尾裙的裙擺處有比較密集的小褶皺，類似於百褶裙。

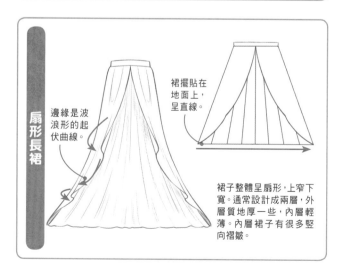

扇形長裙

邊緣是波浪形的起伏曲線。

裙擺貼在地面上，呈直線。

裙子整體呈扇形，上窄下寬。通常設計成兩層，外層質地厚一些，內層輕薄。內層裙子有很多豎向褶皺。

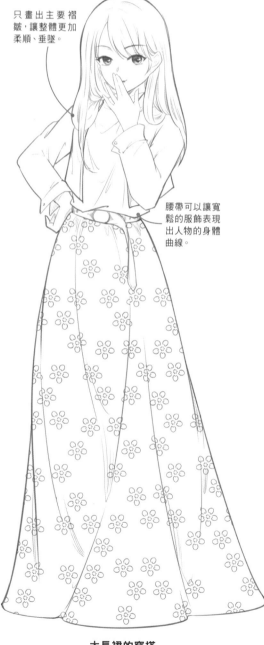

只畫出主要褶皺，讓整體更加柔順、垂墜。

腰帶可以讓寬鬆的服飾表現出人物的身體曲線。

大長裙的穿搭

各種動作下的大長裙表現

大長裙因為比較重，整體上更加垂墜。在人物運動時，會產生沿著受力方向的長褶皺，少有細碎的小褶皺。

牽動

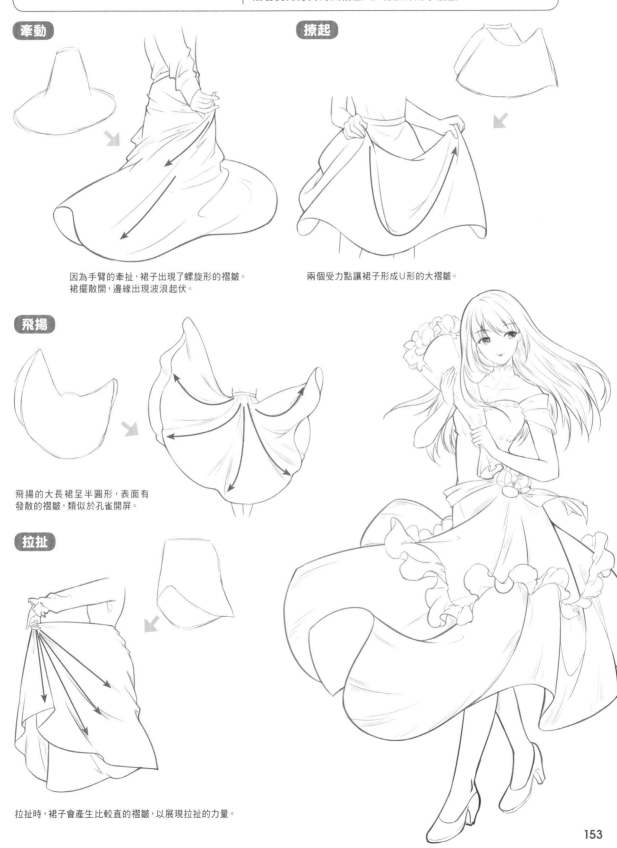

因為手臂的牽扯，裙子出現了螺旋形的褶皺。裙擺散開，邊緣出現波浪起伏。

撩起

兩個受力點讓裙子形成U形的大褶皺。

飛揚

飛揚的大長裙呈半圓形，表面有發散的褶皺，類似於孔雀開屏。

拉扯

拉扯時，裙子會產生比較直的褶皺，以展現拉扯的力量。

蓬蓬裙的荷葉邊褶皺

荷葉邊在女性服飾中應用非常廣泛。荷葉邊模仿荷葉的形態,有著起伏變化的邊緣,用於肩膀、袖口、裙擺等處,讓服飾造型更加華麗。

扁平荷葉邊的畫法

扁平的荷葉邊能比較完整地展現整體的形態,其寬度較寬,適合點綴在肩部、裙擺等處。

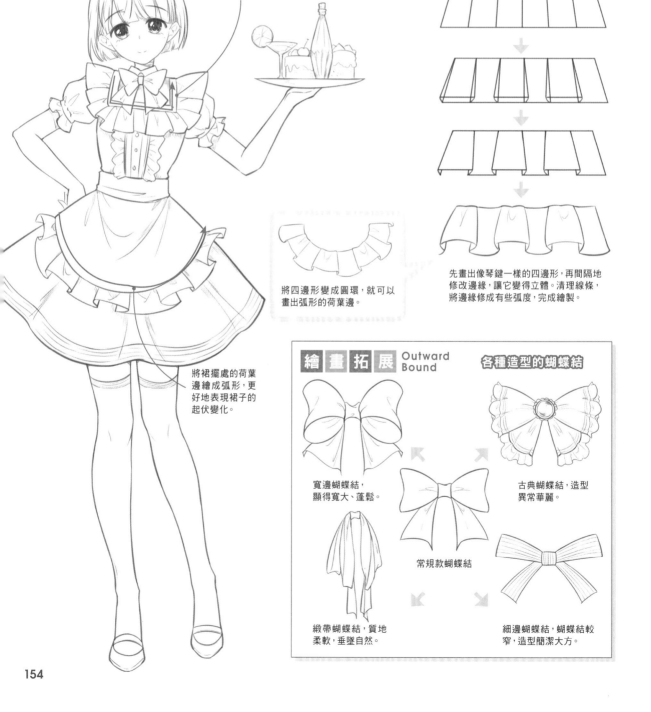

將肩膀處的荷葉邊設計成方形,整個肩部看起來更具立體感。

將裙擺處的荷葉邊繪成弧形,更好地表現裙子的起伏變化。

將四邊形變成圓環,就可以畫出弧形的荷葉邊。

繪製流程

先畫出像琴鍵一樣的四邊形,再間隔地修改邊緣,讓它變得立體。清理線條,將邊緣修成有些弧度,完成繪製。

繪 畫 拓 展 Outward Bound

各種造型的蝴蝶結

寬邊蝴蝶結,顯得寬大、蓬鬆。

古典蝴蝶結,造型異常華麗。

常規款蝴蝶結

緞帶蝴蝶結,質地柔軟,垂墜自然。

細邊蝴蝶結,蝴蝶結較窄,造型簡潔大方。

立體荷葉邊的畫法

立體荷葉的邊緣翹起，具有一定的透視，看起來很有立體感。這種荷葉邊有著豐富的變化，在不同的視角下會呈現出不同的造型。

不同角度下的荷葉邊

仰視

仰視角度下的荷葉邊最為立體，邊緣的起伏非常明顯。

平視

平視角度下，荷葉邊變得很窄，邊緣起伏平緩。

俯視

俯視角度下的荷葉邊，邊緣起伏不是很明顯，整體顯得較寬。

繪製流程

先畫出荷葉邊的中縫，再在上、下兩側畫出荷葉邊的大致輪廓。上邊的荷葉邊處於仰視角度，邊緣有很大的波浪起伏。下邊處於俯視角度，邊緣起伏不明顯。

點綴在裙子中段，讓單調的裙擺有著豐富變化，造型完整、華麗。

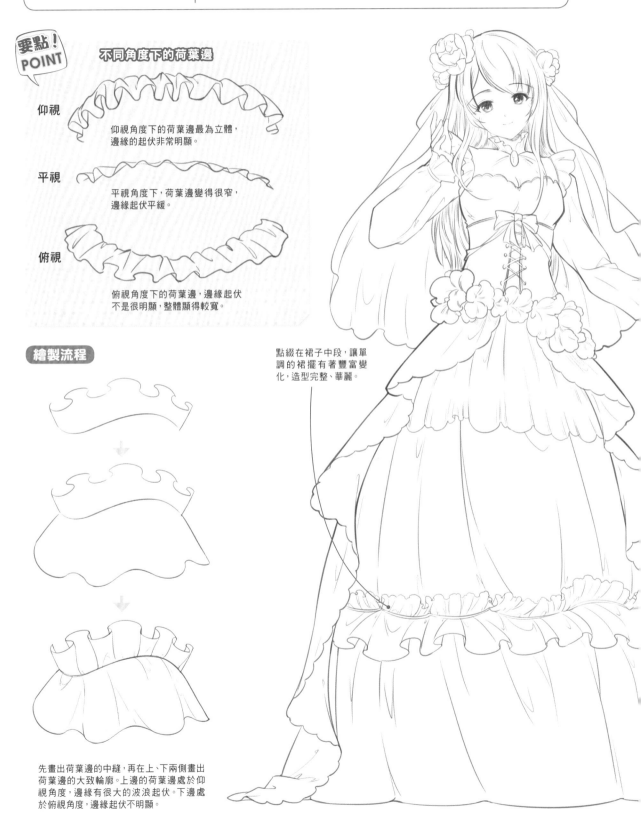

多層荷葉邊的畫法

多層荷葉邊是將寬窄不同的荷葉邊疊在一起，營造出豐富的層次變化。這種荷葉邊多用在下擺很長、材質輕薄的裙體上。

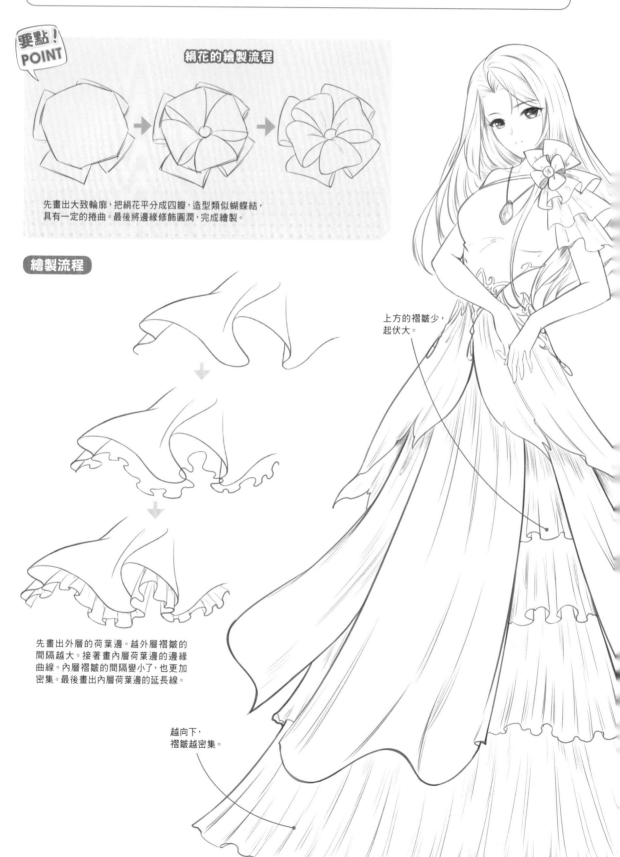

要點！POINT

絹花的繪製流程

先畫出大致輪廓，把絹花平分成四瓣，造型類似蝴蝶結，具有一定的捲曲。最後將邊緣修飾圓潤，完成繪製。

繪製流程

上方的褶皺少，起伏大。

先畫出外層的荷葉邊。越外層褶皺的間隔越大。接著畫內層荷葉邊的邊緣曲線。內層褶皺的間隔變小了，也更加密集。最後畫出內層荷葉邊的延長線。

越向下，褶皺越密集。

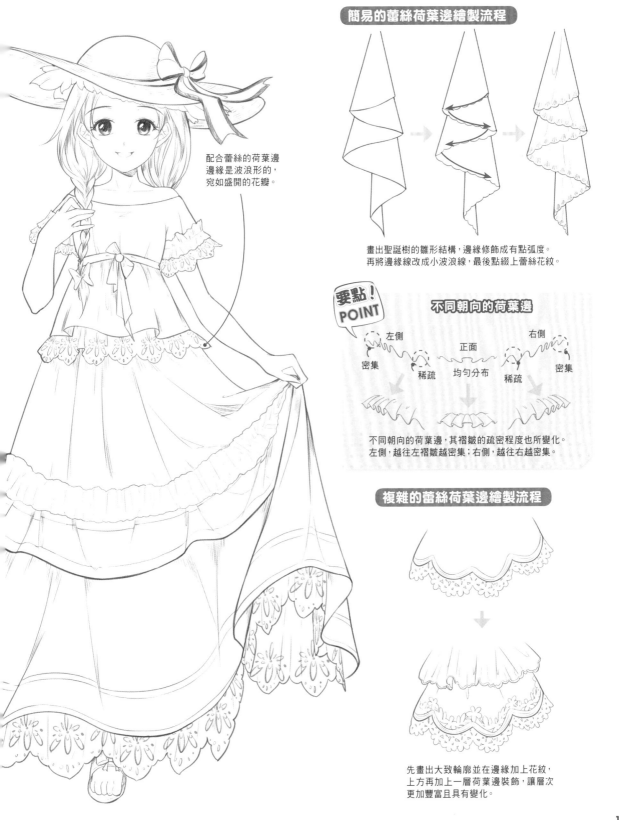

蕾絲荷葉邊的畫法

蕾絲是一種鏤空織物，常見於歐美的傳統服飾上。組合蕾絲與荷葉邊後，會變得更加華麗、精美。

配合蕾絲的荷葉邊邊緣是波浪形的，宛如盛開的花瓣。

簡易的蕾絲荷葉邊繪製流程

畫出聖誕樹的雛形結構，邊緣修飾成有點弧度。再將邊緣線改成小波浪線，最後點綴上蕾絲花紋。

要點！POINT

不同朝向的荷葉邊

左側　密集　稀疏

正面　均勻分布

右側　稀疏　密集

不同朝向的荷葉邊，其褶皺的疏密程度也所變化。左側，越往左褶皺越密集；右側，越往右越密集。

複雜的蕾絲荷葉邊繪製流程

先畫出大致輪廓並在邊緣加上花紋，上方再加上一層荷葉邊裝飾，讓層次更加豐富且具有變化。

緊身衣的褶皺表現

緊身衣是比較貼身的服飾統稱。由於材質不同，表現出來的褶皺也不同。相對於普通服飾，緊身衣的特點是褶皺較少，容易勾勒出人體曲線。

各種款式的緊身衣

皮革、毛線、絲綢等材質所縫製出來的緊身衣，褶皺的表現方式完全不同，風格也大相逕庭。

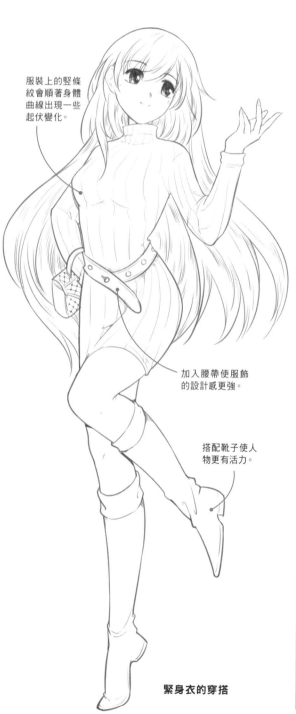

服裝上的堅條紋會順著身體曲線出現一些起伏變化。

加入腰帶使服飾的設計感更強。

搭配靴子使人物更有活力。

緊身衣的穿搭

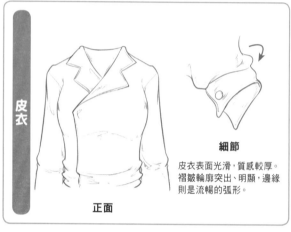

皮衣

正面

細節

皮衣表面光滑，質感較厚。褶皺輪廓突出、明顯，邊緣則是流暢的弧形。

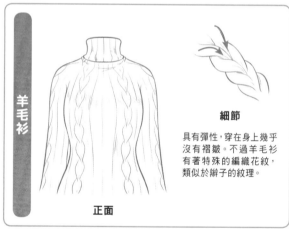

羊毛衫

正面

細節

具有彈性，穿在身上幾乎沒有褶皺。不過羊毛衫有著特殊的編織花紋，類似於辮子的紋理。

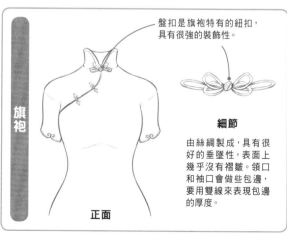

旗袍

盤扣是旗袍特有的紐扣，具有很強的裝飾性。

正面

細節

由絲綢製成，具有很好的垂墜性，表面上幾乎沒有褶皺。領口和袖口會做些包邊，要用雙線來表現包邊的厚度。

各種動作下的緊身衣表現

緊身衣的褶皺非常少，只有在身體有大幅度彎曲的地方才會出現；且多是橫向的短褶皺，豎向的長褶皺較少。

聳肩

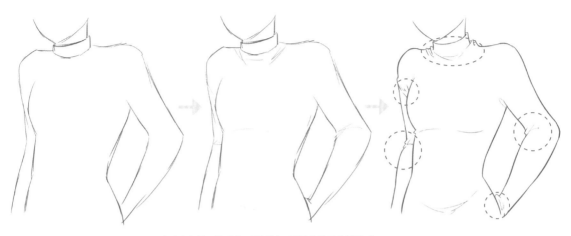

緊身衣只會在身體有大角度彎曲時才會產生褶皺。聳肩時，肩膀抬起，肩膀和脖子的連接處會出現明顯的褶皺。手臂彎曲處也有明顯的褶皺，其他地方幾乎沒有褶皺。

挺身

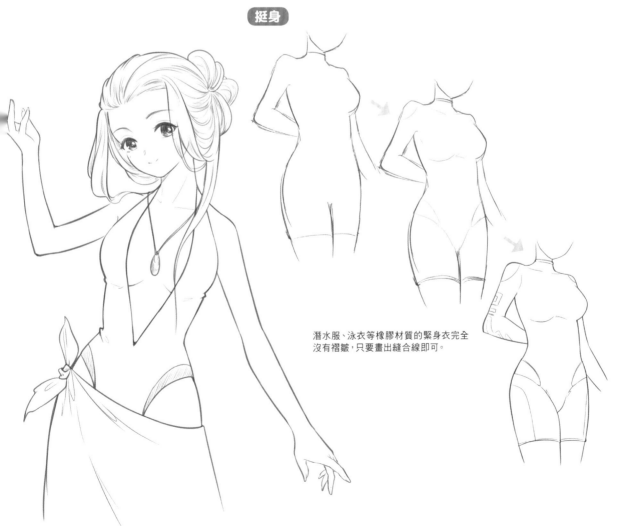

潛水服、泳衣等橡膠材質的緊身衣完全沒有褶皺，只要畫出縫合線即可。

吊帶裙的輕盈褶皺

吊帶裙是連衣裙的一種，肩部用帶子支撐，露出迷人的肩部。基本上都在夏天穿著，面料輕薄透氣，呈現出特別的飄逸感覺。

各種款式的吊帶裙

根據肩部吊帶，吊帶裙可分為寬肩帶、細肩帶和交叉肩帶。整體上走的是青春飄逸的唯美路線，裙擺長度一般都在膝蓋上方。

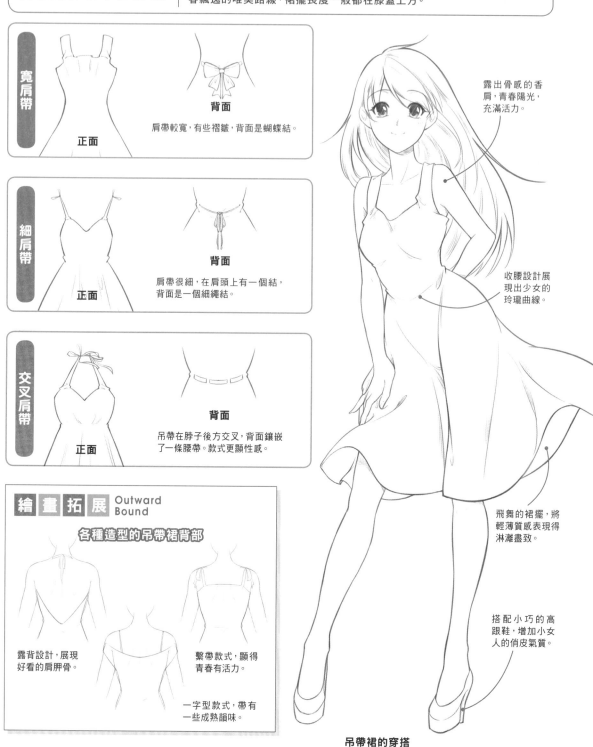

寬肩帶

背面

肩帶較寬，有些褶皺，背面是蝴蝶結。

正面

細肩帶

背面

肩帶很細，在肩頭上有一個結，背面是一個細繩結。

正面

交叉肩帶

背面

吊帶在脖子後方交叉，背面鑲嵌了一條腰帶。款式更顯性感。

正面

繪畫拓展 Outward Bound

各種造型的吊帶裙背部

露背設計，展現好看的肩胛骨。

繫帶款式，顯得青春有活力。

一字型款式，帶有一些成熟韻味。

露出骨感的香肩，青春陽光，充滿活力。

收腰設計展現出少女的玲瓏曲線。

飛舞的裙擺，將輕薄質感表現得淋漓盡致。

搭配小巧的高跟鞋，增加小女人的俏皮氣質。

吊帶裙的穿搭

各種動作下的吊帶裙表現 | 吊帶裙的質地非常輕薄，容易出現大幅度的飄動，但在靜止時卻能很好地貼合人體。

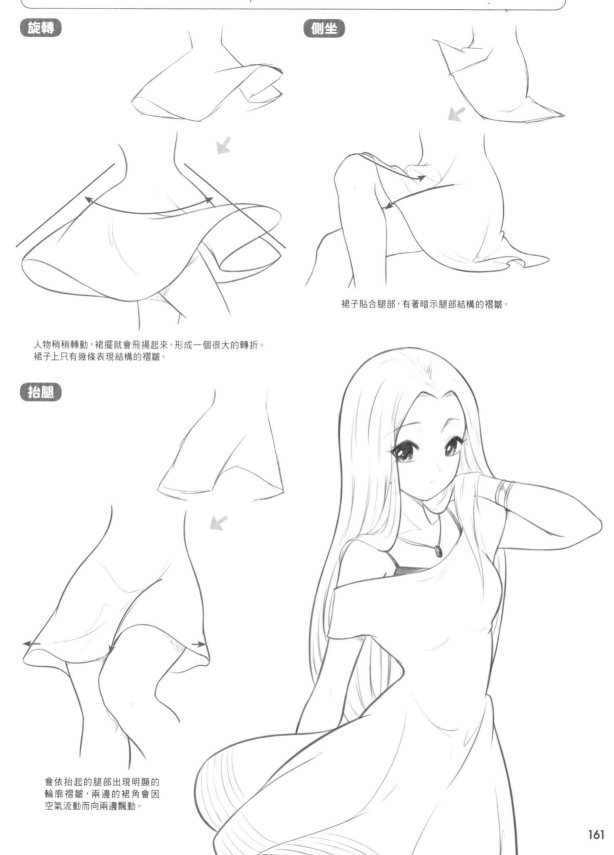

旋轉

人物稍稍轉動，裙擺就會飛揚起來，形成一個很大的轉折。
裙子上只有幾條表現結構的褶皺。

側坐

裙子貼合腿部，有著暗示腿部結構的褶皺。

抬腿

會依抬起的腿部出現明顯的
輪廓褶皺，兩邊的裙角會因
空氣流動而向兩邊飄動。

鞋子的繪製也有講究

鞋子在服裝搭配中可以起到畫龍點睛的作用。無論是商務風還是休閒風都有各自的亮點。
在瞭解款式的同時，也需要學習在不同角度下的外觀變化。

各種角度下的男鞋

在仰視、平視和俯視角度下，男款皮鞋的鞋面和鞋底都會發生變化。

左側面	半側面（左）	正面	半側面（右）	右側面

仰視

側面的皮鞋只能看到一個面。

在仰視角度下可以看到
鞋底的形狀。

平視

 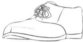 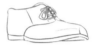

在俯視角度下可以看到
大面積的鞋面和鞋裡。

俯視

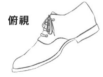 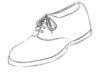 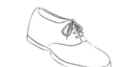 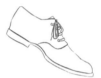

運動鞋的繪製方法

繪製不同的視角下的運動鞋，各有需要注意的要點。

側面

畫出側面腳的輪廓，
在外圍簡單勾出鞋子輪廓。

在鞋子輪廓上畫出樣式細節，
要注意鞋帶的畫法。

正面

 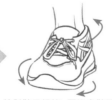

畫出正面的腳部形狀後，在畫鞋
子輪廓時要注意與腳的距離。

繪製鞋子細節，要注意鞋頭
和鞋身包裹腳踝的弧度。

背面

繪製背面腳部後，
畫出鞋子的形狀即可。

要注意包裹腳踝的結構。

繪畫拓展 Outward Bound

鞋帶的畫法

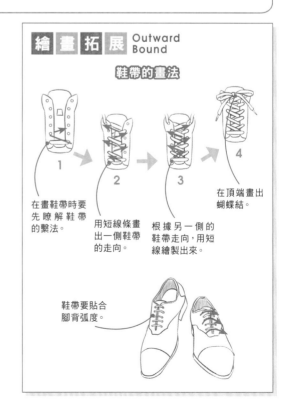

1
在畫鞋帶時要
先瞭解鞋帶
的繫法。

2
用短線條畫
出一側鞋帶
的走向。

3
根據另一側的
鞋帶走向，用短
線繪製出來。

4
在頂端畫出
蝴蝶結。

鞋帶要貼合
腳背弧度。

各種角度下的高跟鞋

高跟鞋為女性增添了獨屬的魅力。在不同的角度下,高跟鞋會有不同的外觀變化。

左側面	半側面(左)	正面	半側面(右)	右側面

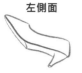 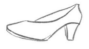 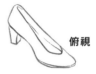

仰視

在仰視角度下,可以看到大部分的鞋底。

鞋底的面積隨著傾斜角度變大而變小。

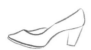

平視

側面傾斜的角度越大,鞋裡露出的面積越小。

平視角度下,鞋尖微微向上翹起。

俯視

高跟鞋的繪製方法

先掌握好腳部結構,才能將鞋子好好的穿在腳上。

側面

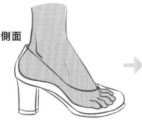

先畫出側面腳的形狀,為鞋子預留空間後再畫出造型。

繪製過程中要注意鞋底的坡度。

正面

後跟有一定高度,穿上後有一個明顯的傾斜。

繪製時可以用弧線來表示腳部的圓潤。

背面

更多的是展示後跟。

因為透視關係,後跟與鞋底不在同一條水平線上。

繪畫拓展 Outward Bound

不同質感的表現方式

皮質

在繪製皮鞋時要表現出皮料的反光與高光。將高光擦除出來,用更淺一點的灰度來表現反光。

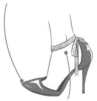

繫在腳踝的鞋帶不是皮質的,是布料,可以用排列的短線條繪製出來。

布料

運動鞋的鞋面是網面或不織布,可以通過排線方式來表現。繪製時,線條的弧度要貼合鞋面的弧度。

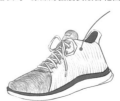

不同款式的男鞋與女鞋

不同性別、身份的人為各種場合所搭配的鞋款都不一樣。為突顯人物的個性,鞋子的搭配也應該與之相稱。

馬丁靴

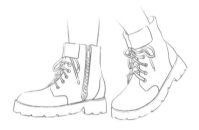

休閒、舒適的馬丁靴簡約實用,為女孩子增添一些潮流感。

高跟短靴

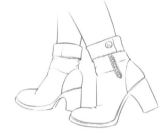

高跟短靴既美觀又保暖,是女孩子在寒冷冬季裡的不二之選。

皮鞋

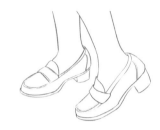

小皮鞋通常與校服搭配,突顯年輕女孩的活力與朝氣。

繫帶高跟涼鞋

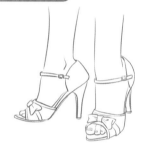

繫帶高跟涼鞋優雅又富有魅力,腳踝處的繫帶使鞋子在行走時不易脫落。

高跟鞋

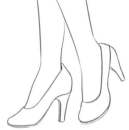
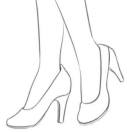

簡約大方的高跟鞋是白領女性的選擇,可以體現她們幹練的氣質。

商務皮鞋

商務皮鞋搭配西褲是男性上班族的常見穿搭,皮鞋的質感讓人物顯得沉著與穩重。

帆布鞋

帆布鞋深受年輕男性喜愛,簡單不花哨的設計正如單純的少年一樣。

球鞋

球鞋在滿足功能需求的同時,還可以帶來舒適感。

穿校服皮鞋的女中學生

Part 4
一起來創作漫畫角色吧

上學路上的少女

在日常的校園生活中,少女們會發生什麼有趣的故事呢?就用真人照片轉手繪漫畫的形式,
來展現這些生動場景吧!

騎自行車出門

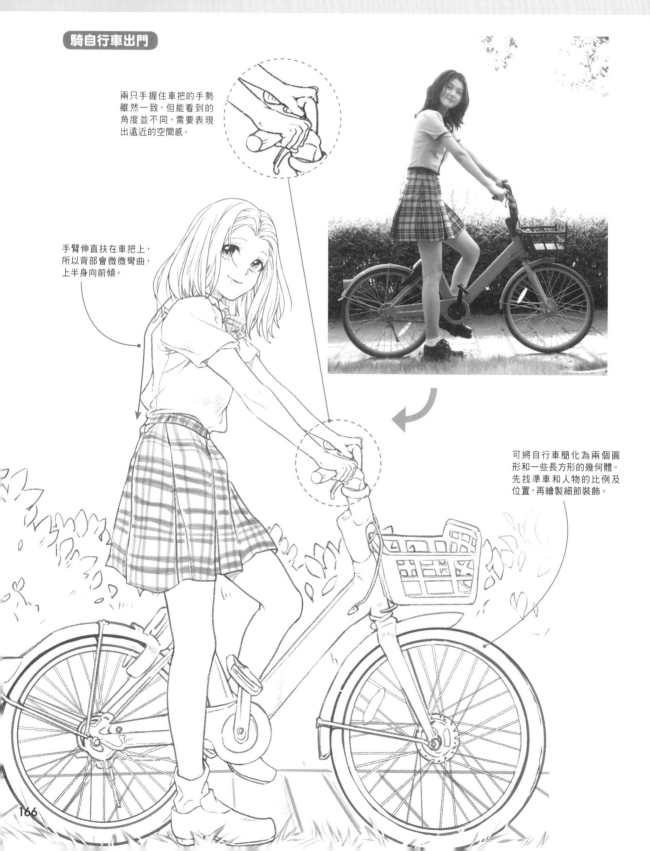

兩只手握住車把的手勢
雖然一致,但能看到的
角度並不同,需要表現
出遠近的空間感。

手臂伸直扶在車把上,
所以背部會微微彎曲,
上半身向前傾。

可將自行車簡化為兩個圓
形和一些長方形的幾何體。
先找準車和人物的比例及
位置,再繪製細節裝飾。

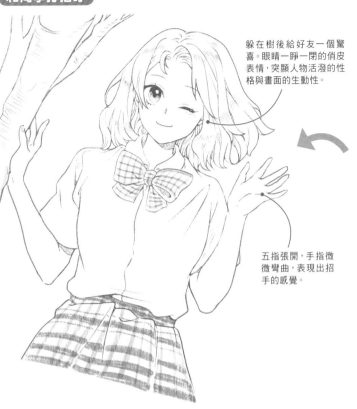

和同學打招呼

躲在樹後給好友一個驚
喜。眼睛一睜一閉的俏皮
表情,突顯人物活潑的性
格與畫面的生動性。

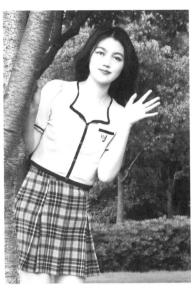

五指張開,手指微
微彎曲,表現出招
手的感覺。

表現出小跑時頭髮因
慣性而自然飄散的樣
子,使動作更具動感。

小跑前進

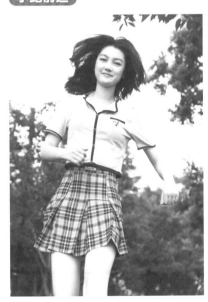

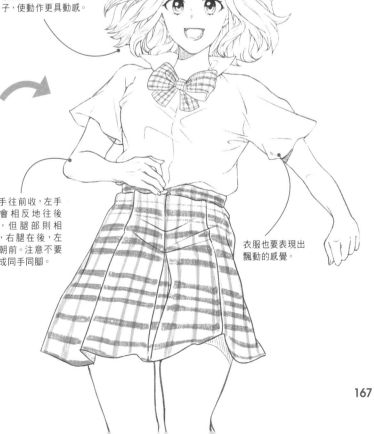

右手往前收,左手
就會相反地往後
伸,但腿部則相
反,右腿在後,左
腿朝前。注意不要
畫成同手同腳。

衣服也要表現出
飄動的感覺。

167

課堂上的學生

課堂上的學生動作大致有兩種：認真聽課積極記筆記或是端坐。重點是手肘在桌子上的擺放位置，以及上半身與桌子的關係。

做筆記

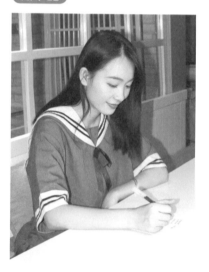

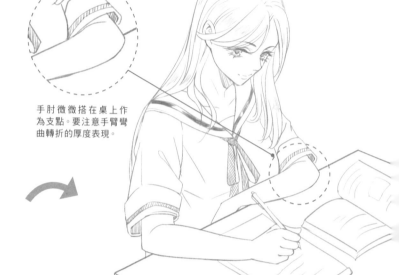

手肘微微搭在桌上作為支點。要注意手臂彎曲轉折的厚度表現。

端坐

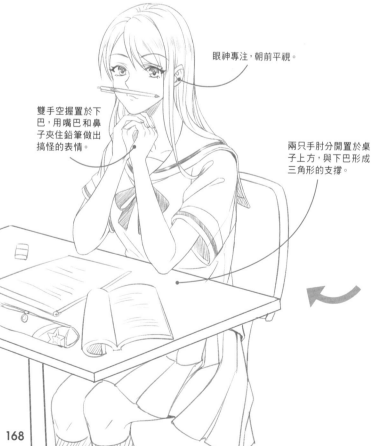

眼神專注，朝前平視。

雙手空握置於下巴，用嘴巴和鼻子夾住鉛筆做出搞怪的表情。

兩只手肘分開置於桌子上方，與下巴形成三角形的支撐。

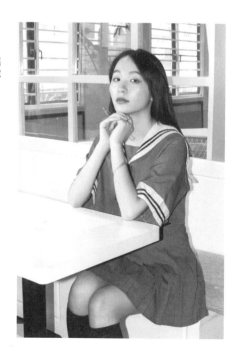

公司裡的上班族

上班族面對同事進行彙報，或是毫無止境的加班……，會有怎樣的動作和情緒呢？
下面就一起來畫畫看吧！

彙報業績

在彙報業績時，表情從容自信，是成為優秀員工的必備素質。

西裝材質硬挺，手肘彎曲會產生較大的轉折褶皺。

加班

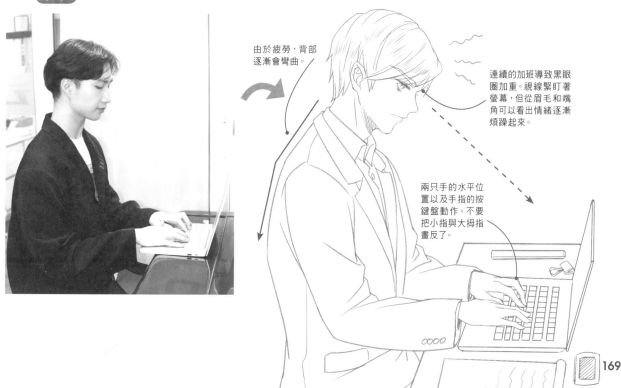

由於疲勞，背部逐漸會彎曲。

連續的加班導致黑眼圈加重。視線緊盯著螢幕，但從眉毛和嘴角可以看出情緒逐漸煩躁起來。

兩只手的水平位置以及手指的按鍵盤動作。不要把小指與大拇指畫反了。

運動場上的少年

運動場上的少年正在練習籃球,揮灑汗水的同時也需要補充水分。
要突出人物在運動時的動態。

喝水

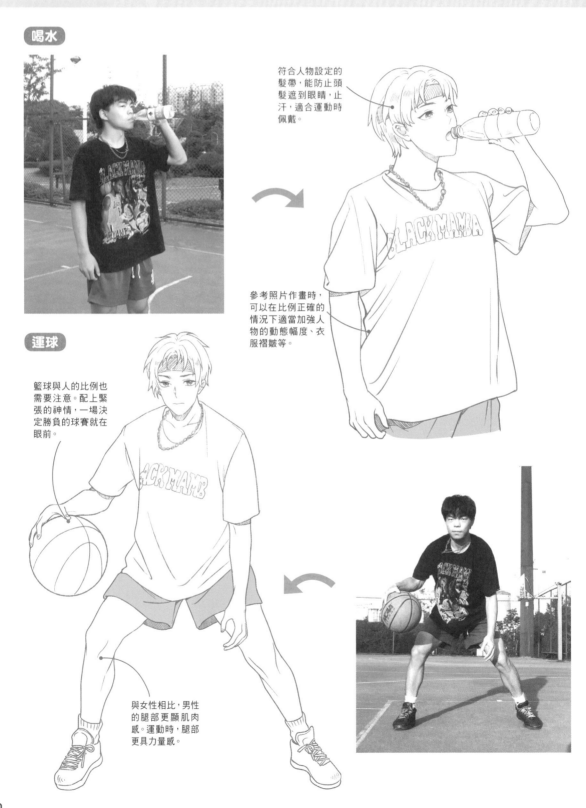

符合人物設定的
髮帶,能防止頭
髮遮到眼睛,止
汗,適合運動時
佩戴。

參考照片作畫時,
可以在比例正確的
情況下適當加強人
物的動態幅度、衣
服褶皺等。

運球

籃球與人的比例也
需要注意。配上緊
張的神情,一場決
定勝負的球賽就在
眼前。

與女性相比,男性
的腿部更顯肌肉
感。運動時,腿部
更具力量感。

休閒居家的御姐

沐浴後吹乾頭髮和美妝護膚,以及手機娛樂和品嘗紅酒等,都是日常的居家活動。
要突顯御姐從容、優雅的氣質及寬鬆浴袍和T恤的褶皺表現。

吹頭髮

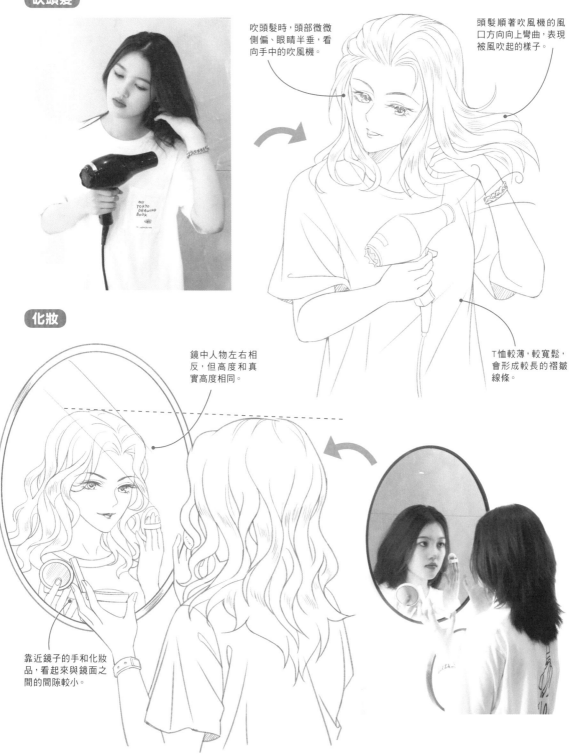

吹頭髮時,頭部微微側偏、眼睛半垂,看向手中的吹風機。

頭髮順著吹風機的風口方向向上彎曲,表現被風吹起的樣子。

化妝

鏡中人物左右相反,但高度和真實高度相同。

T恤較薄,較寬鬆,會形成較長的褶皺線條。

靠近鏡子的手和化妝品,看起來與鏡面之間的間隙較小。

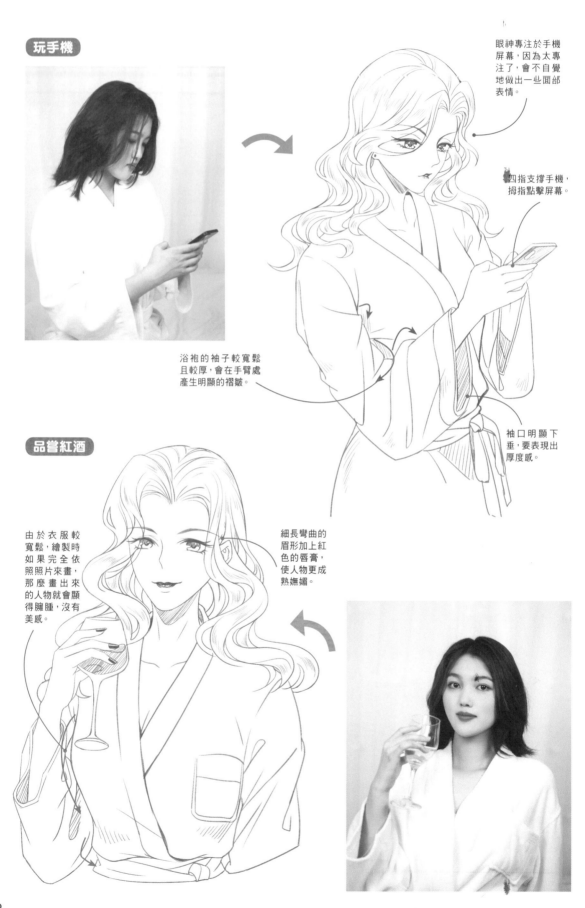

玩手機

眼神專注於手機屏幕，因為太專注了，會不自覺地做出一些面部表情。

四指支撐手機，拇指點擊屏幕。

浴袍的袖子較寬鬆且較厚，會在手臂處產生明顯的褶皺。

袖口明顯下垂，要表現出厚度感。

品嘗紅酒

由於衣服較寬鬆，繪製時如果完全依照照片來畫，那麼畫出來的人物就會顯得臃腫，沒有美感。

細長彎曲的眉形加上紅色的唇膏，使人物更成熟嫵媚。

閨蜜的週末購物之行

約上閨蜜去逛街！看到街上的美景時忍不住自拍起來。一起去看看可愛的小貓，吃吃喝喝放鬆小憩……，要區分出兩人的造型及互動，表情要表現得自然、生動。

街景自拍

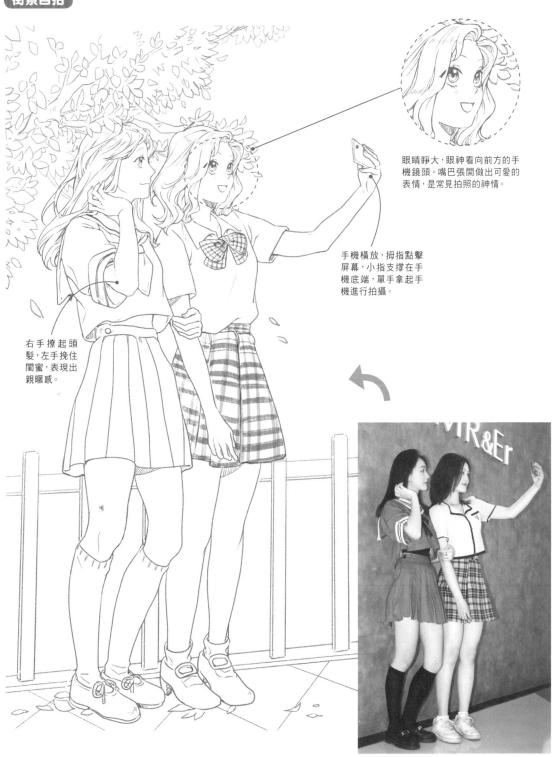

眼睛睜大，眼神看向前方的手機鏡頭。嘴巴張開做出可愛的表情，是常見拍照的神情。

手機橫放，拇指點擊屏幕，小指支撐在手機底端，單手拿起手機進行拍攝。

右手撩起頭髮，左手挽住閨蜜，表現出親暱感。

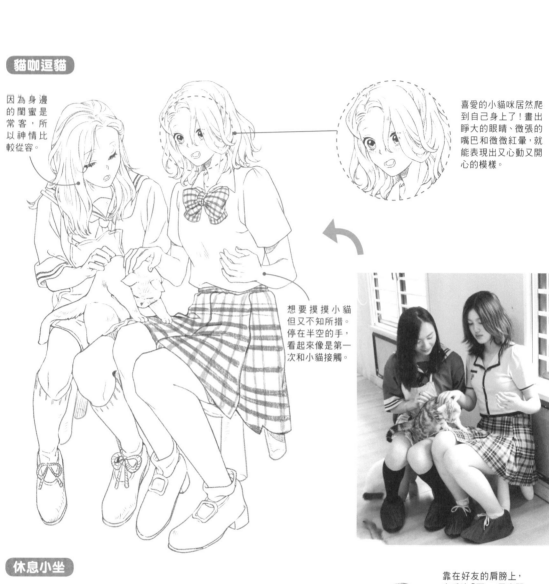

因為身邊的閨蜜是常客，所以神情比較從容。

喜愛的小貓咪居然爬到自己身上了！畫出睜大的眼睛、微張的嘴巴和微微紅暈，就能表現出又心動又開心的模樣。

想要摸摸小貓但又不知所措。停在半空的手，看起來像是第一次和小貓接觸。

休息小坐

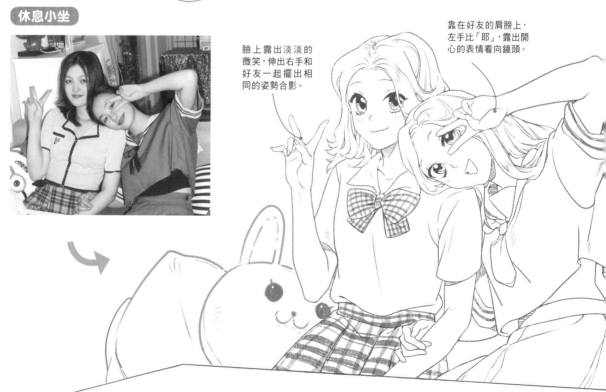

臉上露出淡淡的微笑，伸出右手和好友一起擺出相同的姿勢合影。

靠在好友的肩膀上，左手比「耶」，露出開心的表情看向鏡頭。

情侶的甜蜜約會

能表現情侶間的甜蜜約會的場景很多,牽手逛街、共撐一把傘漫步,及令人臉紅的壁咚等,
通過兩人的互動來表現情侶身份以及濃密的情感。

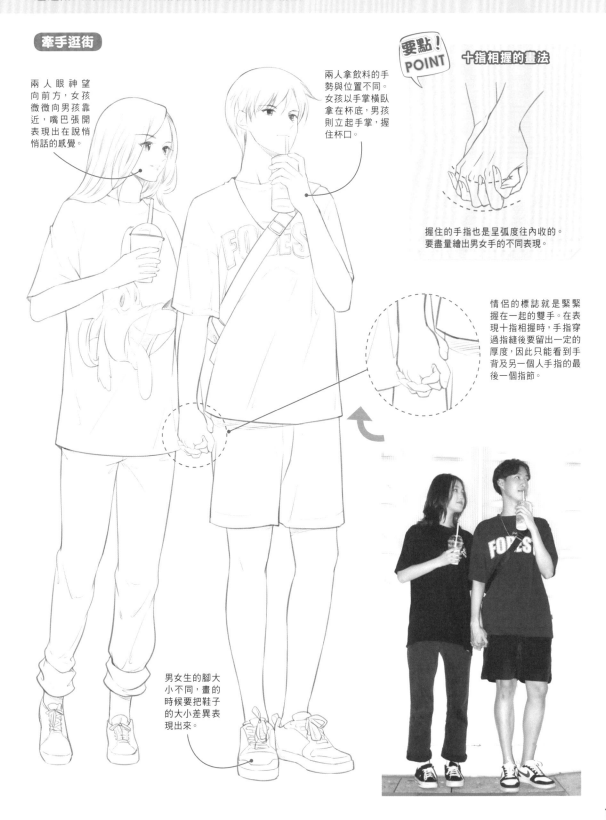

牽手逛街

兩人眼神望向前方,女孩微微向男孩靠近,嘴巴張開表現出在說悄悄話的感覺。

要點!POINT 十指相握的畫法

兩人拿飲料的手勢與位置不同。女孩以手掌橫臥拿在杯底,男孩則立起手掌,握住杯口。

握住的手指也是呈弧度往內收的。要盡量繪出男女手的不同表現。

情侶的標誌就是緊緊握在一起的雙手。在表現十指相握時,手指穿過指縫後要留出一定的厚度,因此只能看到手背及另一個人手指的最後一個指節。

男女生的腳大小不同,畫的時候要把鞋子的大小差異表現出來。

女生向右傾，稍稍抬頭
看向男方，神態自然，似
乎在說什麼高興的事。

男生上半身向
左邊靠，頭微
微低下，表情
溫柔。

注意男生單手撐傘的小臂透視。女生用手
挽住男生的上臂並握住手腕，一同分擔傘
的重量，以此來表現兩人的親密感。

壁咚

女生的眼神望向男
生，表情是略帶驚
訝和羞澀的感覺。

眼睛堅定地看
向女生，同樣
也有一絲羞澀
的感覺。

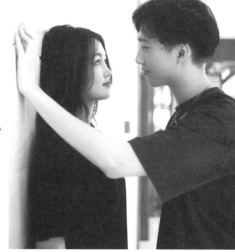

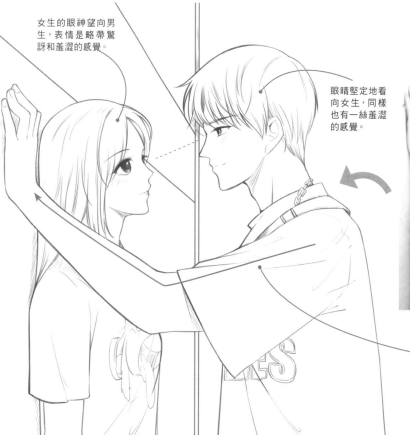

手臂微微彎曲，手掌緊貼牆壁。
照片中，男生的手掌和女孩的頭
部高度基本相同。

少年們的熱血青春

少年們在閒暇之余開啟了屬於自己的青春篇章。偶爾會有小打鬧，更多的是
勾肩搭背一起玩搖滾。要注意兩人間的前後關係及姿勢和神態。

搖滾合唱

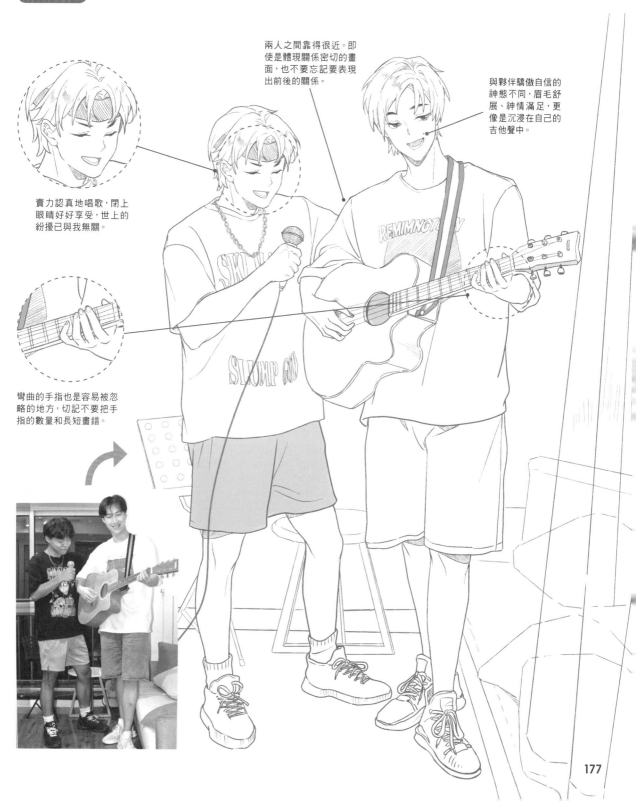

兩人之間靠得很近。即
使是體現關係密切的畫
面，也不要忘記要表現
出前後的關係。

與夥伴驕傲自信的
神態不同，眉毛舒
展、神情滿足，更
像是沉浸在自己的
吉他聲中。

賣力認真地唱歌，閉上
眼睛好好享受，世上的
紛擾已與我無關。

彎曲的手指也是容易被忽
略的地方，切記不要把手
指的數量和長短畫錯。

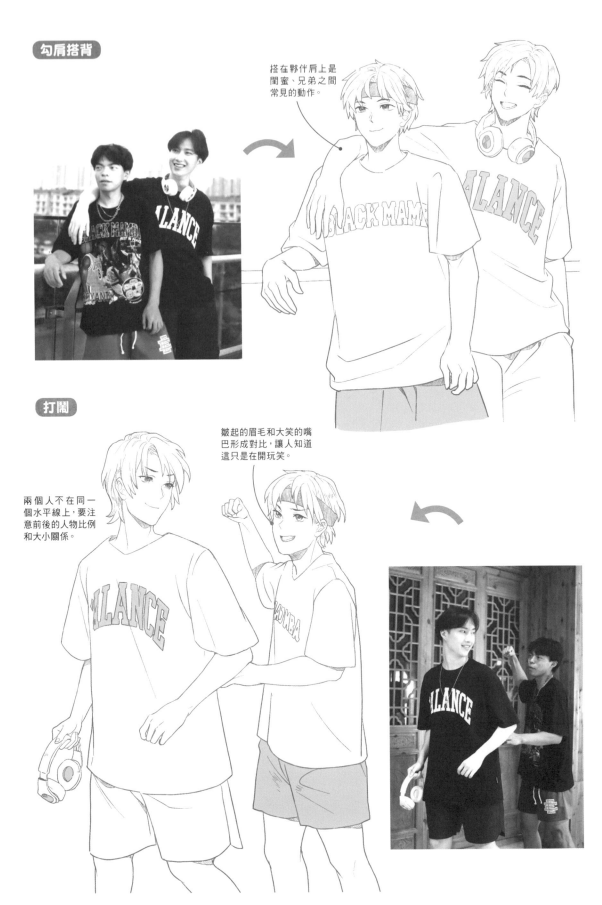

勾肩搭背

搭在夥伴肩上是閨蜜、兄弟之間常見的動作。

打鬧

皺起的眉毛和大笑的嘴巴形成對比，讓人知道這只是在開玩笑。

兩個人不在同一個水平線上，要注意前後的人物比例和大小關係。

人物設定

如果想讓畫面更加生動，就需要對筆下人物進行設定。將身份、背景、性格和特徵等細節，貼切地表現在畫面中，這樣創作出來的人物才更有趣。

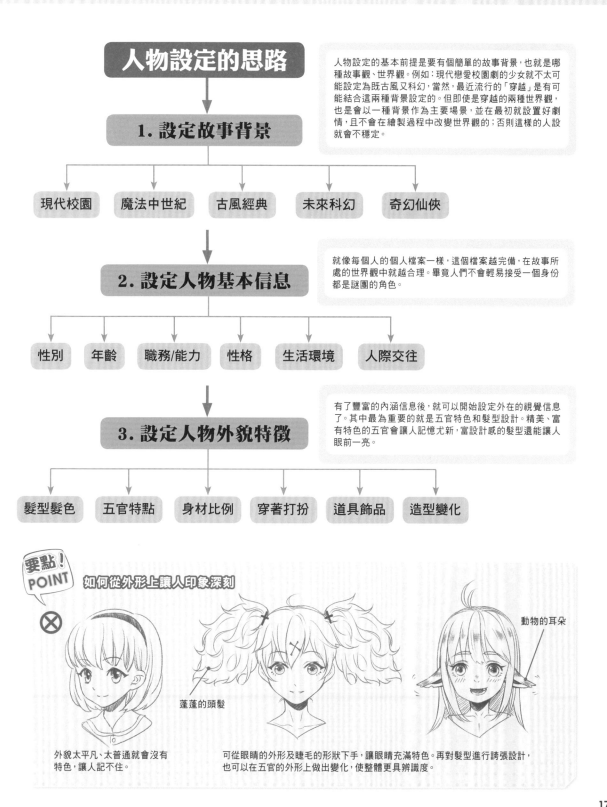

人物設定的思路

人物設定的基本前提是要有個簡單的故事背景，也就是哪種故事觀、世界觀。例如：現代戀愛校園劇的少女就不太可能設定為既古風又科幻，當然，最近流行的「穿越」是有可能結合這兩種背景設定的。但即使是穿越的兩種世界觀，也是會以一種背景作為主要場景，並在最初就設置好劇情，且不會在繪製過程中改變世界觀的；否則這樣的人設就會不穩定。

1. 設定故事背景

現代校園　魔法中世紀　古風經典　未來科幻　奇幻仙俠

2. 設定人物基本信息

就像每個人的個人檔案一樣，這個檔案越完備，在故事所處的世界觀中就越合理。畢竟人們不會輕易接受一個身份都是謎團的角色。

性別　年齡　職務/能力　性格　生活環境　人際交往

3. 設定人物外貌特徵

有了豐富的內涵信息後，就可以開始設定外在的視覺信息了。其中最為重要的就是五官特色和髮型設計。精美、富有特色的五官會讓人記憶尤新，富設計感的髮型還能讓人眼前一亮。

髮型髮色　五官特點　身材比例　穿著打扮　道具飾品　造型變化

要點！POINT　如何從外形上讓人印象深刻

⊗

蓬蓬的頭髮

動物的耳朵

外貌太平凡、太普通就會沒有特色，讓人記不住。

可從眼睛的外形及睫毛的形狀下手，讓眼睛充滿特色。再對髮型進行誇張設計，也可以在五官的外形上做出變化，使整體更具辨識度。

膽小的幼稚園兒童

隔壁幼稚園內有個可愛的小姑娘。有點害羞,怕見到陌生人,喜歡小貓小狗,熱衷於一切粉嫩嫩的物品,每天見到熟悉的鄰居都會乖巧地打招呼,惹人喜愛。

人物裝束 小孩子對世界充滿了好奇,但又因為陌生而膽小、謹慎。為了表現出兒童特有的性格特點,需要為人物加上害羞的神態以凸顯其心理特徵。

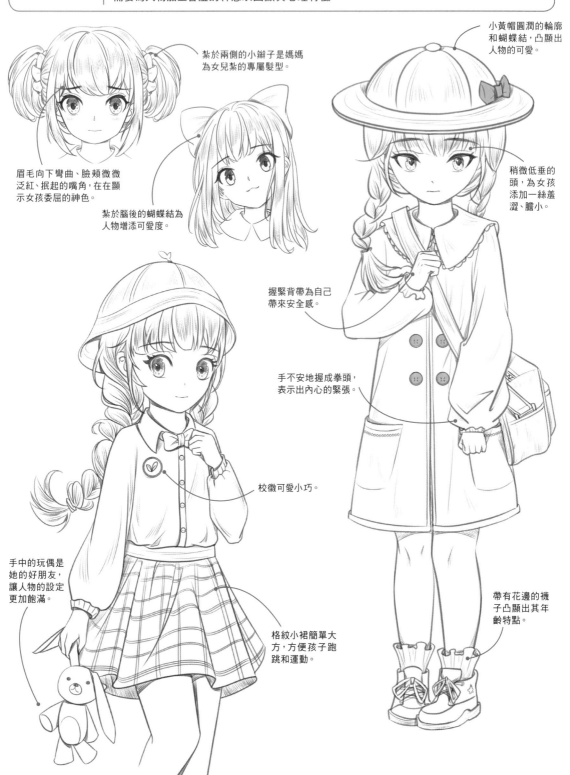

紮於兩側的小辮子是媽媽為女兒紮的專屬髮型。

小黃帽圓潤的輪廓和蝴蝶結,凸顯出人物的可愛。

眉毛向下彎曲、臉頰微微泛紅、抿起的嘴角,在在顯示女孩委屈的神色。

紮於腦後的蝴蝶結為人物增添可愛度。

稍微低垂的頭,為女孩添加一絲羞澀、膽小。

握緊背帶為自己帶來安全感。

手不安地握成拳頭,表示出內心的緊張。

校徽可愛小巧。

手中的玩偶是她的好朋友,讓人物的設定更加飽滿。

格紋小裙簡單大方,方便孩子跑跳和運動。

帶有花邊的襪子凸顯出其年齡特點。

道具與場景

想表現出兒童的內心世界，就需要準確表達出他們的神態。小心翼翼的肢體動作搭配豐富的表情，才能體現小孩子的天真無邪。

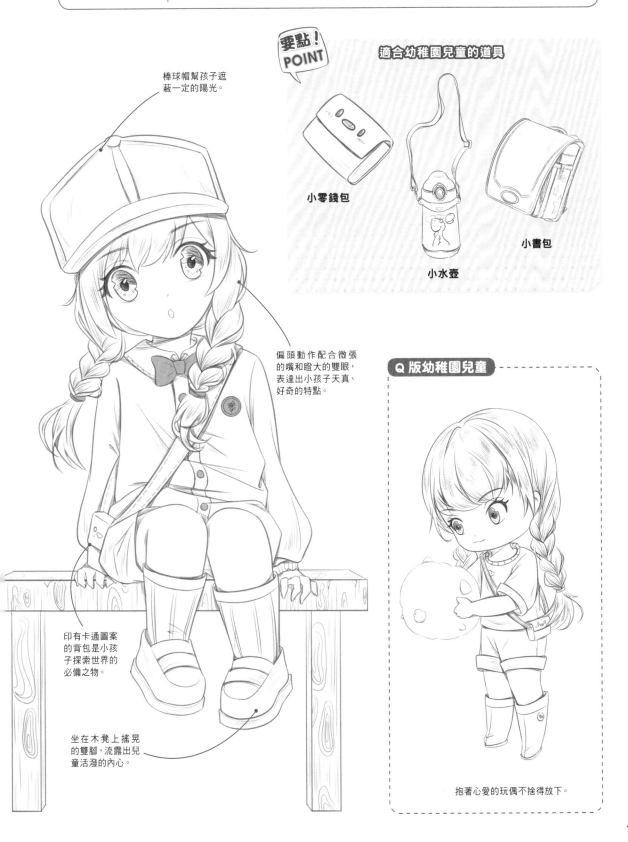

棒球帽幫孩子遮蔽一定的陽光。

偏頭動作配合微張的嘴和瞪大的雙眼，表達出小孩子天真、好奇的特點。

印有卡通圖案的背包是小孩子探索世界的必備之物。

坐在木凳上搖晃的雙腳，流露出兒童活潑的內心。

要點！POINT

適合幼稚園兒童的道具

小零錢包

小水壺

小書包

Q 版幼稚園兒童

抱著心愛的玩偶不捨得放下。

冷靜文學少女

校園中總會有個氣質高冷的長髮美少女，平時總在思考著什麼……
午休時也總見不到她的身影，想要瞭解她卻又覺得難以接近。

人物裝束

女高中生的設定中一定少不了常見的西裝校服，修身的小禮服配上飄逸的深色百褶裙，僅僅是打著傘走在路上，就是一條青春的風景線。

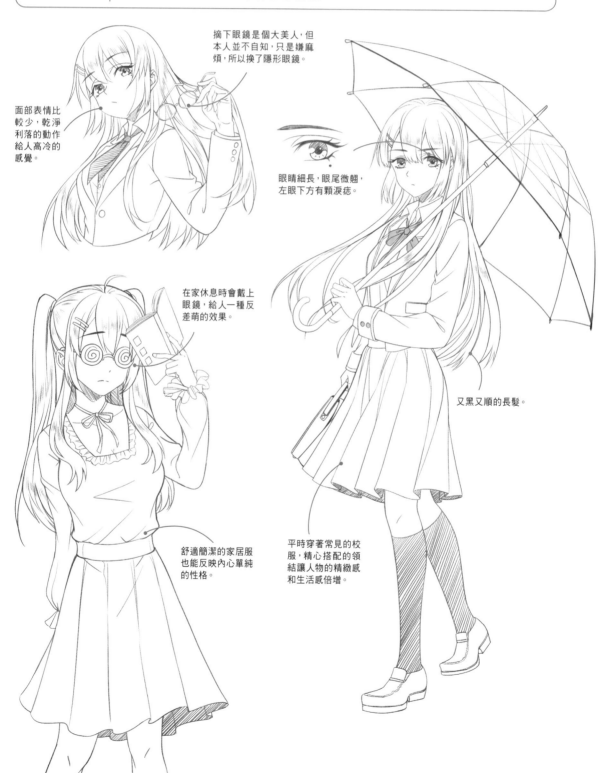

摘下眼鏡是個大美人，但本人並不自知，只是嫌麻煩，所以換了隱形眼鏡。

面部表情比較少，乾淨利落的動作給人高冷的感覺。

眼睛細長，眼尾微翹，左眼下方有顆淚痣。

在家休息時會戴上眼鏡，給人一種反差萌的效果。

又黑又順的長髮。

舒適簡潔的家居服也能反映內心單純的性格。

平時穿著常見的校服，精心搭配的領結讓人物的精緻感和生活感倍增。

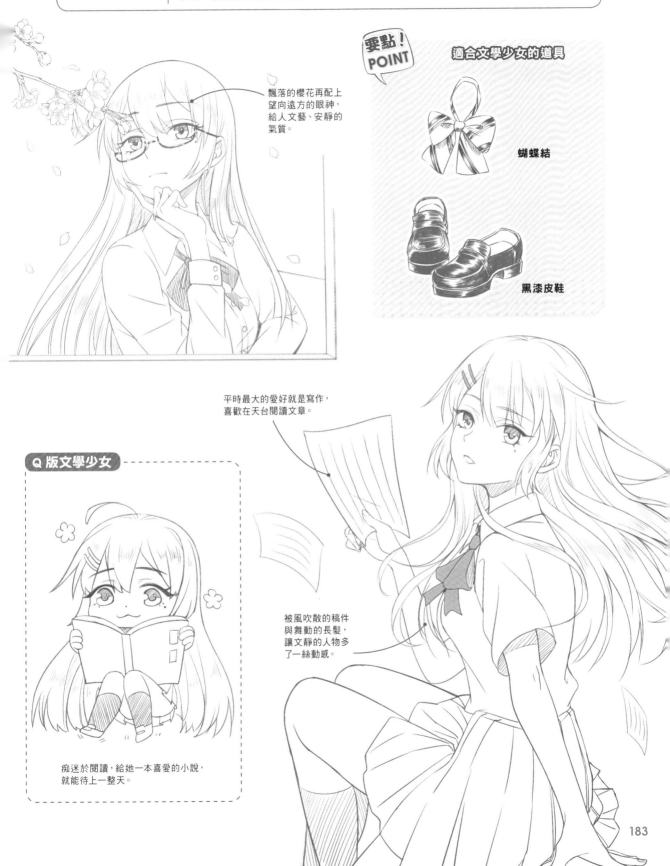

道具與場景

以校園場景為主,教室裡倒數第二排的位置剛好能看到窗外的櫻花,午休時微風輕拂的天台,都是發生故事的環境。

飄落的櫻花再配上望向遠方的眼神,給人文藝、安靜的氣質。

要點! POINT

適合文學少女的道具

蝴蝶結

黑漆皮鞋

平時最大的愛好就是寫作,喜歡在天台閱讀文章。

Q版文學少女

被風吹散的稿件與舞動的長髮,讓文靜的人物多了一絲動感。

痴迷於閱讀,給她一本喜愛的小說,就能待上一整天。

溫柔森系小姐

年輕貌美的鄰居小姐姐是位森系女孩，待人溫柔和善。
每天下午都會在陽台悉心照料花朵，有時也會採幾朵送給朋友。

人物裝束 | 森系女孩溫柔內斂，崇尚自然。在設計人物時可以通過刺繡、蕾絲、碎花等小裝飾突出森系少女的溫婉氣質。

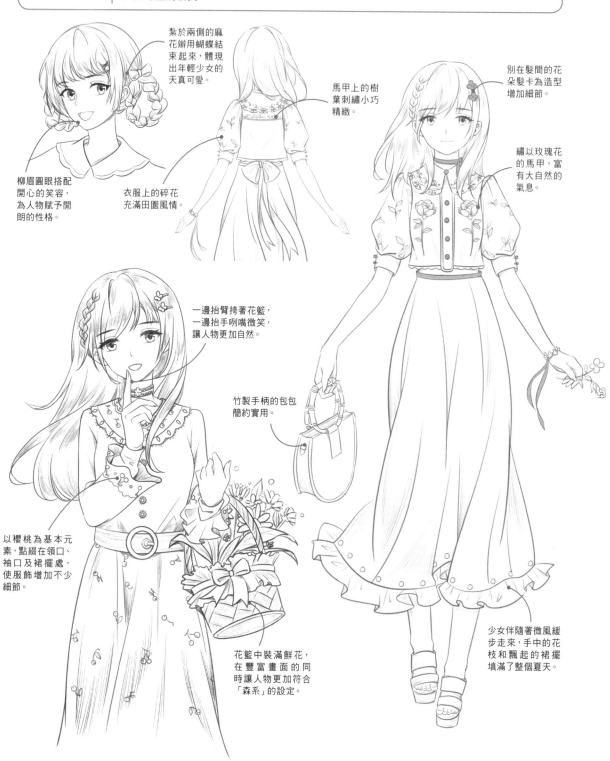

紮於兩側的麻花辮用蝴蝶結束起來，體現出年輕少女的天真可愛。

馬甲上的樹葉刺繡小巧精緻。

別在髮間的花朵髮卡為造型增加細節。

柳眉圓眼搭配開心的笑容，為人物賦予開朗的性格。

衣服上的碎花充滿田園風情。

繡以玫瑰花的馬甲，富有大自然的氣息。

一邊抬臂挎著花籃，一邊抬手咿嘴微笑，讓人物更加自然。

竹製手柄的包包簡約實用。

以櫻桃為基本元素，點綴在領口、袖口及裙擺處，使服飾增加不少細節。

花籃中裝滿鮮花，在豐富畫面的同時讓人物更加符合「森系」的設定。

少女伴隨著微風緩步走來，手中的花枝和飄起的裙擺填滿了整個夏天。

道具與場景

搭配上清新、自然等特色的才能突顯出森系少女的氣質,用合適的道具和場景來打造符合設定的人物。

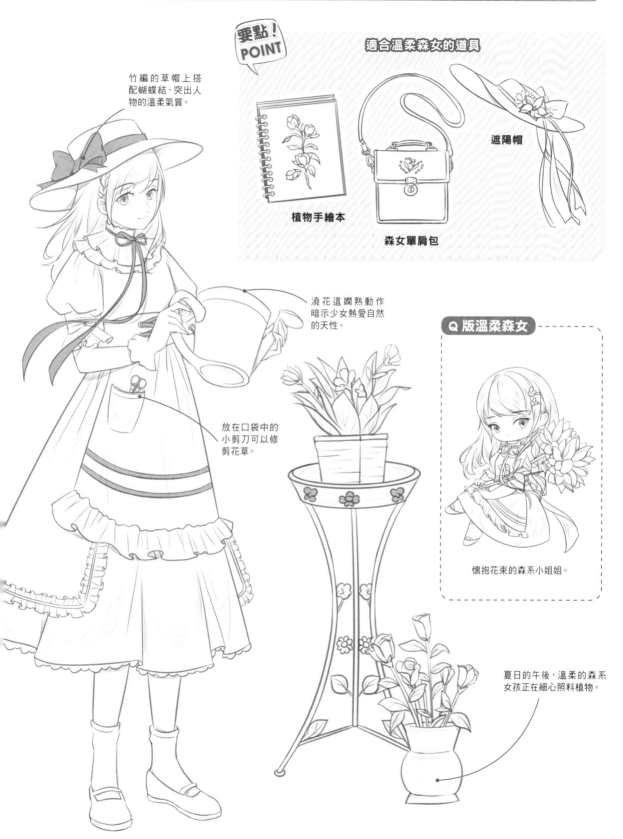

要點! POINT

適合溫柔森女的道具

竹編的草帽上搭配蝴蝶結,突出人物的溫柔氣質。

植物手繪本

森女單肩包

遮陽帽

澆花這嫻熟動作暗示少女熱愛自然的天性。

放在口袋中的小剪刀可以修剪花草。

Q 版溫柔森女

懷抱花束的森系小姐姐。

夏日的午後,溫柔的森系女孩正在細心照料植物。

熱心外賣小哥

這個角色充滿了生活氣息,為了方便四處奔波送外賣,將服裝設計為運動服。溫暖和煦的笑容展現出外賣小哥的熱心本質。

人物裝束 運動服較為修身,能看見外賣小哥的肌肉線條。頭盔能更好地保護騎行中的小哥,以免在發生意外時受傷。

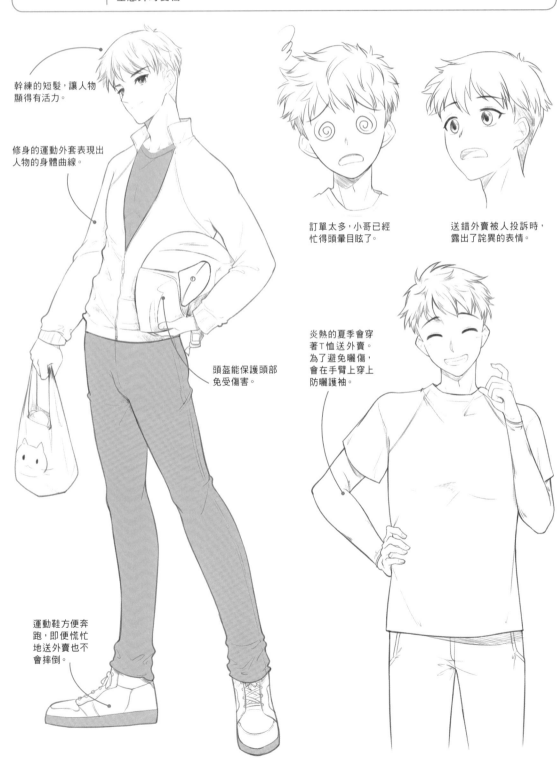

幹練的短髮,讓人物顯得有活力。

修身的運動外套表現出人物的身體曲線。

頭盔能保護頭部免受傷害。

運動鞋方便奔跑,即便慌忙地送外賣也不會摔倒。

訂單太多,小哥已經忙得頭暈目眩了。

送錯外賣被人投訴時,露出了詫異的表情。

炎熱的夏季會穿著T恤送外賣。為了避免曬傷,會在手臂上穿上防曬護袖。

道具與場景 | 各種食物是外賣小哥每天最常接觸的東西，電動車則是離不開的交通工具。

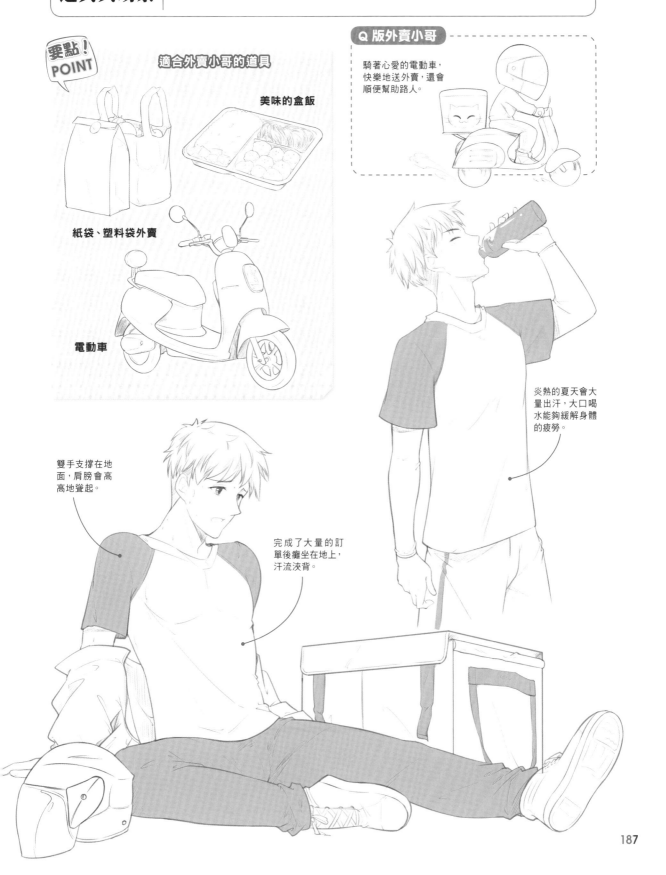

要點！ POINT

適合外賣小哥的道具

美味的盒飯

紙袋、塑料袋外賣

電動車

Q 版外賣小哥

騎著心愛的電動車，快樂地送外賣，還會順便幫助路人。

炎熱的夏天會大量出汗，大口喝水能夠緩解身體的疲勞。

雙手支撐在地面，肩膀會高高地聳起。

完成了大量的訂單後癱坐在地上，汗流浹背。

青年旅行攝影師

青年人物為二十歲左右,因此不能畫得過於年幼。為了凸顯旅行攝影師這一身份,服裝設定都以戶外服飾為主。

人物裝束 | 遮陽帽、背包、工裝褲和夾克,能很好地展示人物經常旅行這一特點,專業攝影機則讓攝影師的職業一目瞭然。

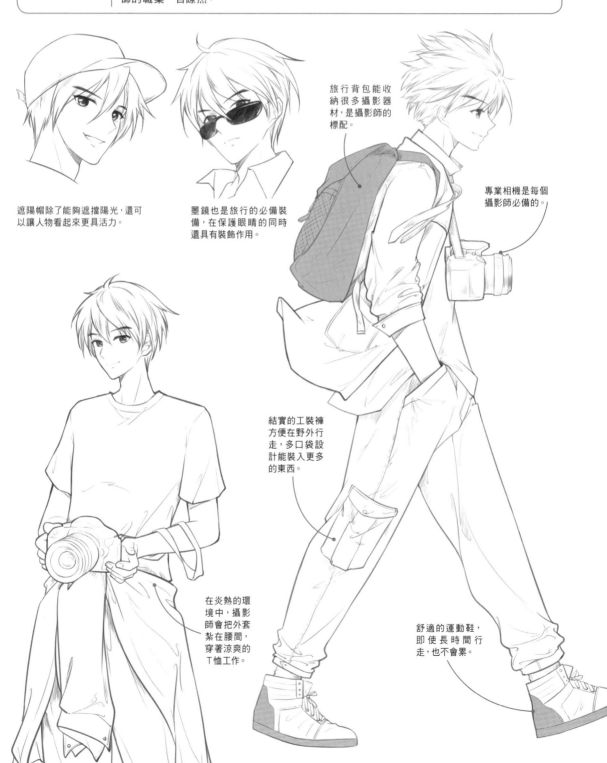

旅行背包能收納很多攝影器材,是攝影師的標配。

專業相機是每個攝影師必備的。

遮陽帽除了能夠遮擋陽光,還可以讓人物看起來更具活力。

墨鏡也是旅行的必備裝備,在保護眼睛的同時還具有裝飾作用。

結實的工裝褲方便在野外行走,多口袋設計能裝入更多的東西。

在炎熱的環境中,攝影師會把外套紮在腰間,穿著涼爽的T恤工作。

舒適的運動鞋,即使長時間行走,也不會累。

道具與場景

戶外攝影師必不可少的道具就是各種攝影器材。因為常在野外工作，當遇到一些稀有的動物時就要用相機把它們記錄下來。

要點！POINT

適合攝影師的道具

專業長鏡頭相機

卡片相機　　　　相機支架

Q 版攝影師

在野外遭到猛獸襲擊，攝影師也只能飛快地逃跑。

每次外出前都要整理好器材，真的好累啊！

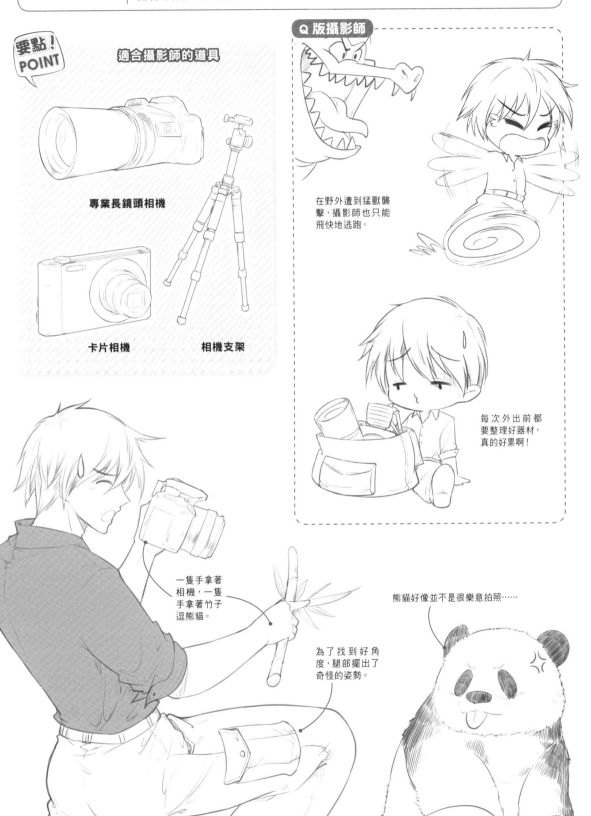

一隻手拿著相機，一隻手拿著竹子逗熊貓。

為了找到好角度，腿部擺出了奇怪的姿勢。

熊貓好像並不是很樂意拍照……

睿智的偵探大叔

為了符合偵探這個職業在大家心目中的固有印象，特地設計一個身穿經典款西裝，溫文爾雅的男性形象，黑框眼鏡讓人物看上去更加睿智。

人物裝束 為了符合人物的年齡設定，選擇成熟穩重的西裝來搭配。由於偵探這一職業比較嚴謹、刻板，因此西裝的款式選擇復古的經典款。

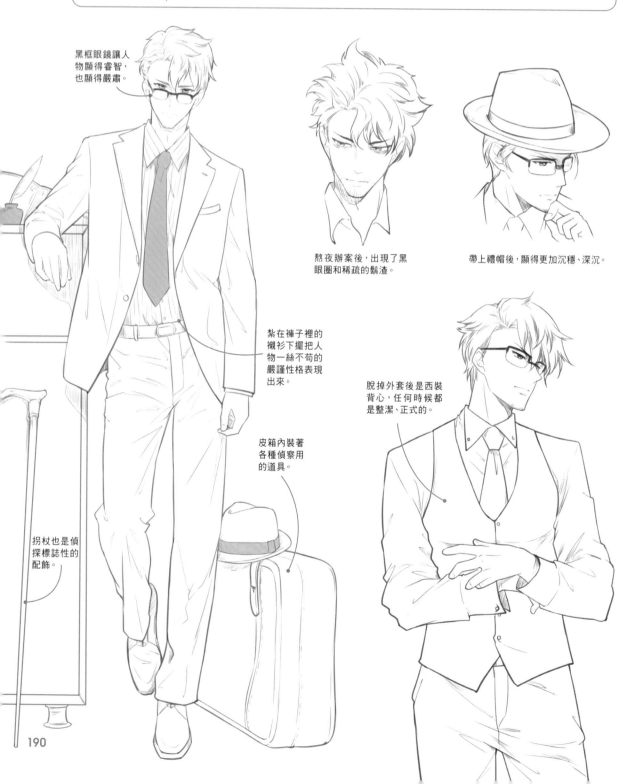

黑框眼鏡讓人物顯得睿智，也顯得嚴肅。

熬夜辦案後，出現了黑眼圈和稀疏的鬍渣。

帶上禮帽後，顯得更加沉穩、深沉。

紮在褲子裡的襯衫下擺把人物一絲不苟的嚴謹性格表現出來。

脫掉外套後是西裝背心，任何時候都是整潔、正式的。

皮箱內裝著各種偵察用的道具。

拐杖也是偵探標誌性的配飾。

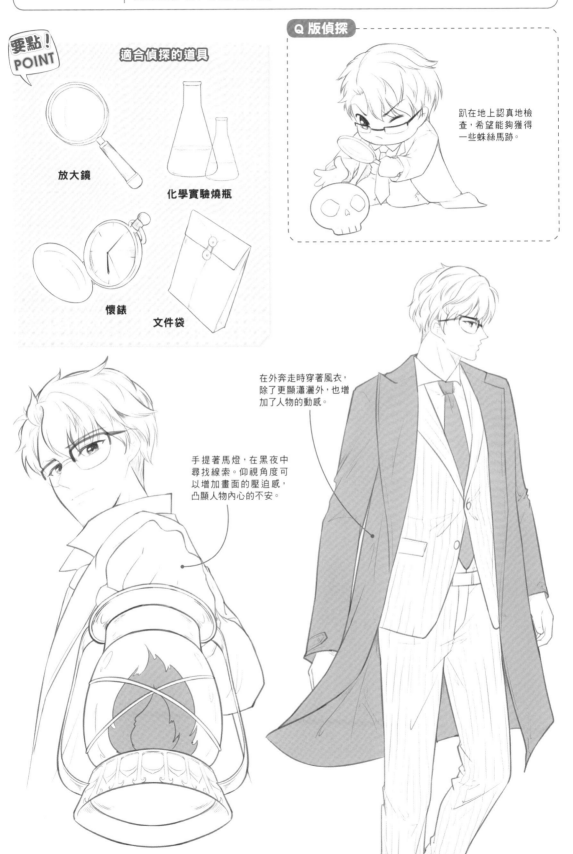

道具與場景

偵探時時刻刻都需要發現隱藏的線索，放大鏡是必不可少的道具。同時，偵探也是很危險的職業，要和罪犯鬥智鬥勇。

要點！POINT

適合偵探的道具

放大鏡

化學實驗燒瓶

懷錶

文件袋

Q 版偵探

趴在地上認真地檢查，希望能夠獲得一些蛛絲馬跡。

在外奔走時穿著風衣，除了更顯瀟灑外，也增加了人物的動感。

手提著馬燈，在黑夜中尋找線索。仰視角度可以增加畫面的壓迫感，凸顯人物內心的不安。

時尚潮流歌星

作為閃耀的歌星，髮型、妝容和服飾都非常多變。可以設計多種造型，但都要具有華麗、時尚的風格，表情上多采用一些燦爛的笑容，讓人物更具親和力。

人物裝束 | 舞台服裝不具有什麼實用性，以艷麗出挑為主。可以使用大量的蕾絲、荷葉邊等設計；配飾也不能少，豐富的配飾讓整體造型更加完整、精緻。

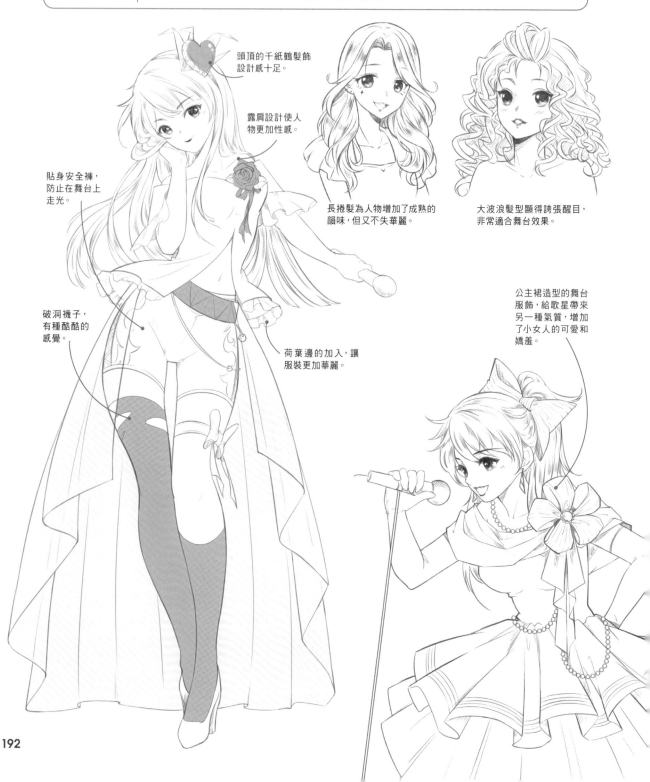

頭頂的千紙鶴髮飾設計感十足。

露肩設計使人物更加性感。

貼身安全褲，防止在舞台上走光。

破洞襪子，有種酷酷的感覺。

長捲髮為人物增加了成熟的韻味，但又不失華麗。

大波浪髮型顯得誇張醒目，非常適合舞台效果。

荷葉邊的加入，讓服裝更加華麗。

公主裙造型的舞台服飾，給歌星帶來另一種氣質，增加了小女人的可愛和嬌羞。

道具與場景

麥克風是歌星的必備道具，麥克風也能提升畫面的華麗度。
各種好看的首飾也非常適合女歌星。

Q 版歌星

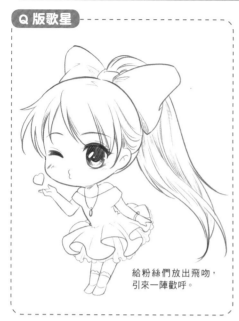

給粉絲們放出飛吻，
引來一陣歡呼。

要點！
POINT

適合歌星的道具

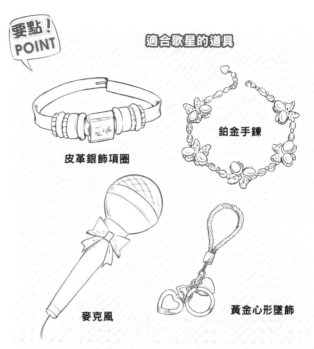

皮革銀飾項圈

鉑金手鍊

麥克風

黃金心形墜飾

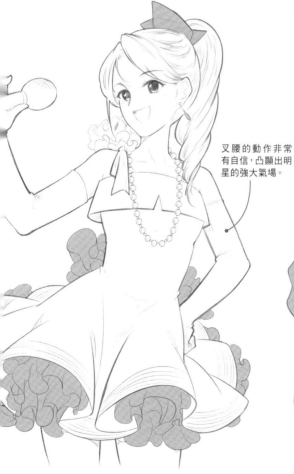

叉腰的動作非常
有自信，凸顯出明
星的強大氣場。

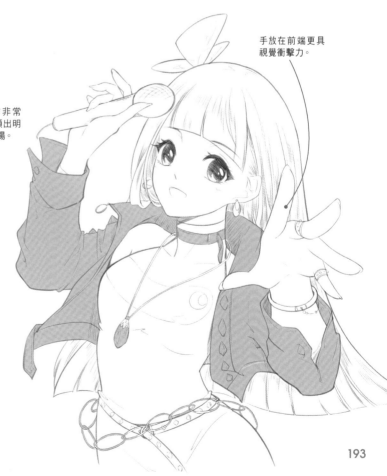

手放在前端更具
視覺衝擊力。

誰說遊戲不是競技？生活在信息時代的主人公就是典型的代表。不僅長得冷酷帥氣，服裝也時尚張揚，同時還擁有自己創建的電競團隊，在遊戲界引起不小的騷動。

人物裝束 考慮到背景是大量年輕人所喜愛的遊戲和直播平台，人物造型需要設計得時尚些，還要有遊戲的元素，比如耳機、遊戲標誌等。

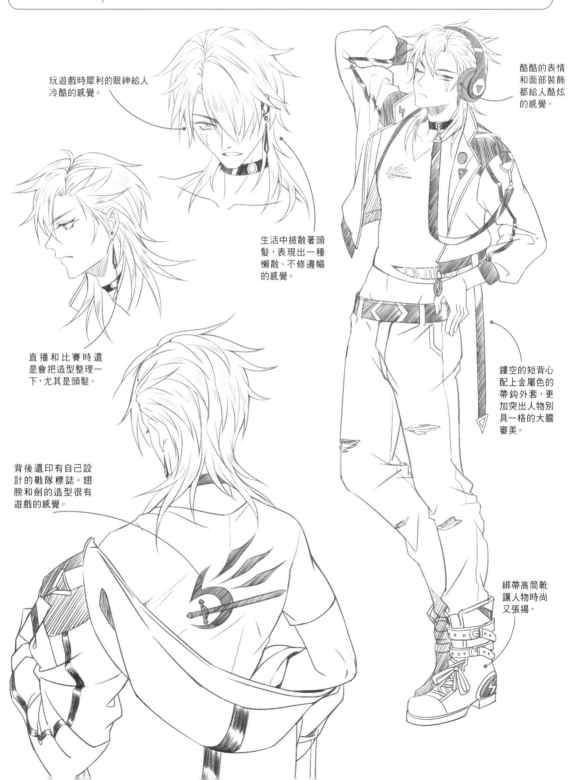

玩遊戲時犀利的眼神給人冷酷的感覺。

酷酷的表情和面部裝飾都給人酷炫的感覺。

生活中披散著頭髮，表現出一種懶散、不修邊幅的感覺。

直播和比賽時還是會把造型整理一下，尤其是頭髮。

背後還印有自己設計的戰隊標誌。翅膀和劍的造型很有遊戲的感覺。

鏤空的短背心配上金屬色的帶鈎外套，更加突出人物別具一格的大膽審美。

綁帶高筒靴讓人物時尚又張揚。

道具與場景

既然是電競主播，最常見的場景當然就是直播或打遊戲了。常見的道具也以遊戲為主，這能體現人設的真實感。

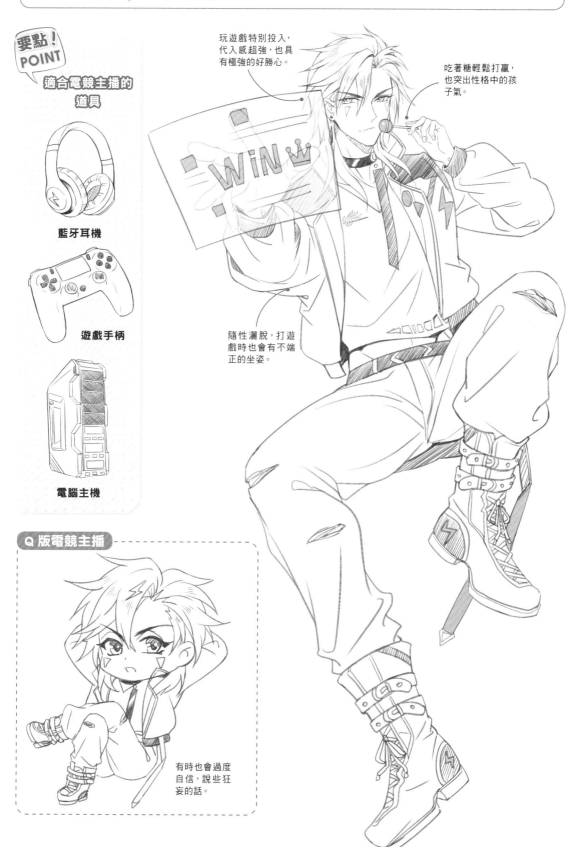

要點！POINT

適合電競主播的道具

藍牙耳機

遊戲手柄

電腦主機

玩遊戲特別投入，代入感超強，也具有極強的好勝心。

吃著糖輕鬆打贏，也突出性格中的孩子氣。

隨性灑脫，打遊戲時也會有不端正的坐姿。

Q 版電競主播

有時也會過度自信，說些狂妄的話。

天真的大唐公主

人物處於唐朝時期。為了表現公主身份，在服裝和髮型上選擇了複雜、華麗的款式。性格上的天真設定則通過不諳世事的微笑來表現。

人物裝束 寬鬆的古風服飾是不二選擇。為了讓華麗度更上層樓，可以使用大量的紋飾進行點綴。

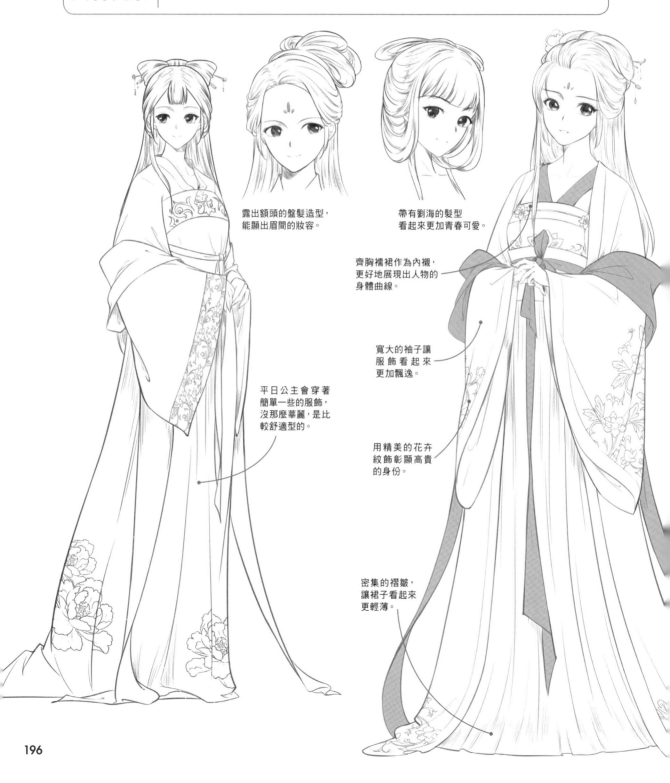

露出額頭的盤髮造型，能顯出眉間的妝容。

帶有劉海的髮型看起來更加青春可愛。

齊胸襦裙作為內襯，更好地展現出人物的身體曲線。

寬大的袖子讓服飾看起來更加飄逸。

平日公主會穿著簡單一些的服飾，沒那麼華麗，是比較舒適型的。

用精美的花卉紋飾彰顯高貴的身份。

密集的褶皺，讓裙子看起來更輕薄。

道具與場景

具有古風韻味的道具和場景，能更好地突出所在的年代。
配上精美的荷包和首飾能為她增色不少。

要點！POINT

適合唐朝公主的道具

牡丹刺繡香包

珍珠手串

彩蝶金釵

Q 版公主

古代的女性也是非常愛美的，公主每天會花費大量的時間對鏡梳妝。

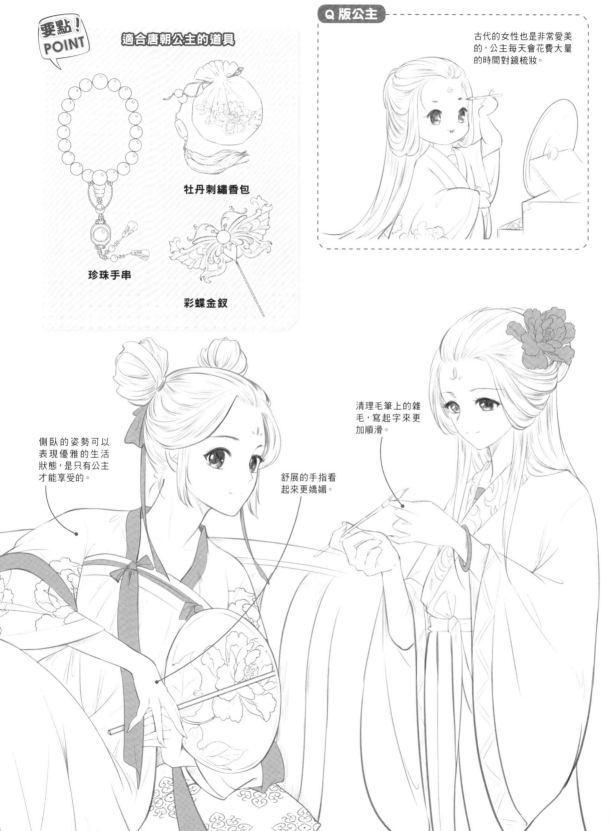

側臥的姿勢可以表現優雅的生活狀態，是只有公主才能享受的。

舒展的手指看起來更嬌媚。

清理毛筆上的雜毛，寫起字來更加順滑。

古埃及具有很強的神秘感，艷后的身份又加深一層高貴氣質，整體設計可以偏向帶有些微的奇幻色彩，服飾造型以華麗、高貴為主。

人物裝束

人物設定為古埃及的艷后，服裝上採用華麗的傳統埃及服飾。為了凸顯艷后身份，還可以加上皇冠、權杖等代表王權的道具。

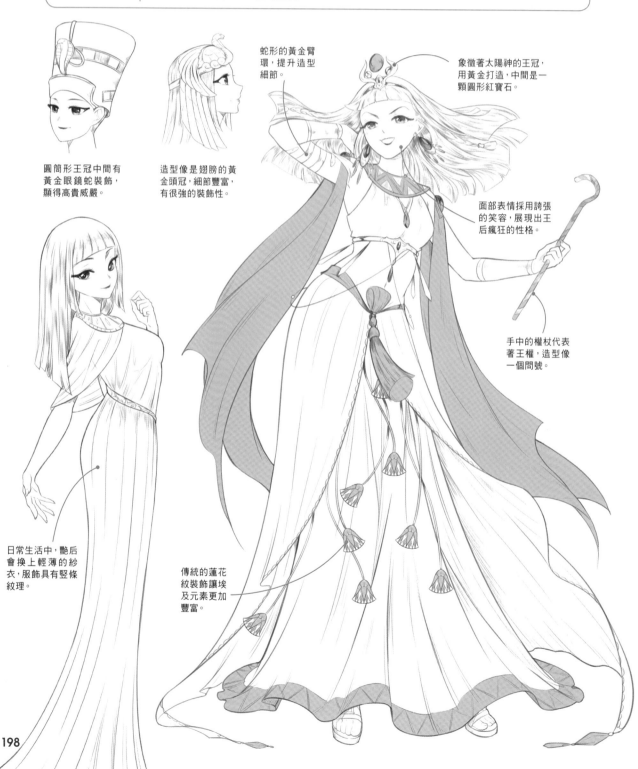

圓筒形王冠中間有黃金眼鏡蛇裝飾，顯得高貴威嚴。

造型像是翅膀的黃金頭冠，細節豐富，有很強的裝飾性。

蛇形的黃金臂環，提升造型細節。

象徵著太陽神的王冠，用黃金打造，中間是一顆圓形紅寶石。

面部表情採用誇張的笑容，展現出王后瘋狂的性格。

手中的權杖代表著王權，造型像一個問號。

日常生活中，艷后會換上輕薄的紗衣，服飾具有豎條紋理。

傳統的蓮花紋裝飾讓埃及元素更加豐富。

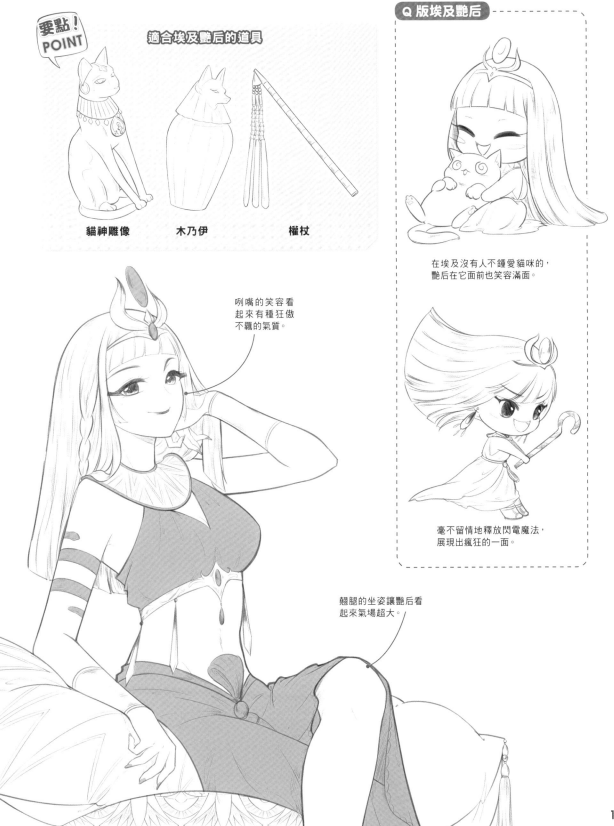

道具與場景

使用具有濃郁埃及風情的道具和場景，可以表現出人物的所處時代及地域背景。

要點！
POINT

適合埃及艷后的道具

貓神雕像　　　　木乃伊　　　　　權杖

Q 版埃及艷后

在埃及沒有人不鍾愛貓咪的，
艷后在它面前也笑容滿面。

咧嘴的笑容看
起來有種狂傲
不羈的氣質。

毫不留情地釋放閃電魔法，
展現出瘋狂的一面。

翹腿的坐姿讓艷后看
起來氣場超大。

憂鬱貴族少年

出生於公爵家中小少爺，因為母親出身卑微而受到了家族的冷落。身為天才詩人的他有著出色的文學能力，卻總是滿臉憂思，心裡似乎藏著很多秘密。

人物裝束 人物的設定是歐洲中世紀貴族，服裝和造型都借鑒了當時男性貴族的穿著打扮，柔順的蕾絲襯衫、修身的小馬甲再配上長筒襪與小高跟皮靴，十分精緻。

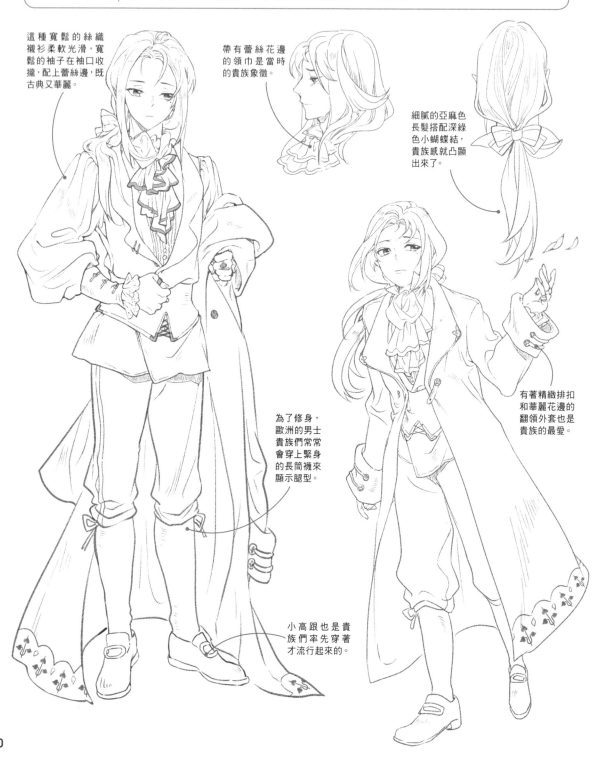

這種寬鬆的絲織襯衫柔軟光滑，寬鬆的袖子在袖口收攏，配上蕾絲邊，既古典又華麗。

帶有蕾絲花邊的領巾是當時的貴族象徵。

細膩的亞麻色長髮搭配深綠色小蝴蝶結，貴族感就凸顯出來了。

為了修身，歐洲的男士貴族們常常會穿上緊身的長筒襪來顯示腿型。

有著精緻排扣和華麗花邊的翻領外套也是貴族的最愛。

小高跟也是貴族們率先穿著才流行起來的。

道具與場景

憂鬱的人物內心比較細膩，會在思考、發呆時露出落寞、憂傷的表情，繪製時可以搭配小動物或者自然風景。

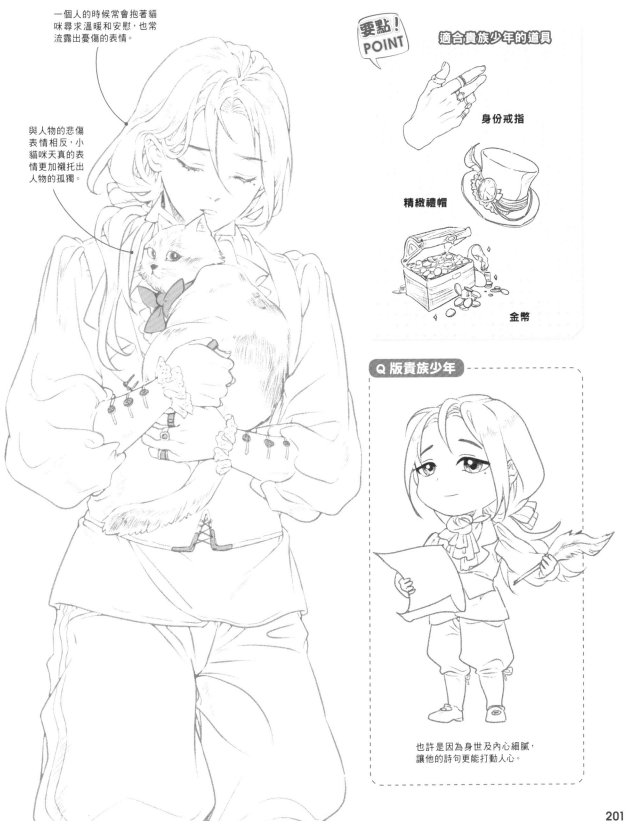

一個人的時候常會抱著貓咪尋求溫暖和安慰，也常流露出憂傷的表情。

與人物的悲傷表情相反，小貓咪天真的表情更加襯托出人物的孤獨。

要點！POINT

適合貴族少年的道具

身份戒指

精緻禮帽

金幣

Q 版貴族少年

也許是因為身世及內心細膩，讓他的詩句更能打動人心。

67 誇張搞笑的魔王

在神奇的地下魔宮裡有位年輕魔王,她的魔力無法正常使用,額頭上的怪異眼珠可能知道點什麼,但卻總是在捉弄著自己。

人物裝束 因為是搞笑角色,將造型也設計得具有矛盾點是很重要的。款式誇張、帥氣但卻被燒毀一半的外套,以及小巧的領結和腿上的繃帶,都是具有矛盾性的裝束。

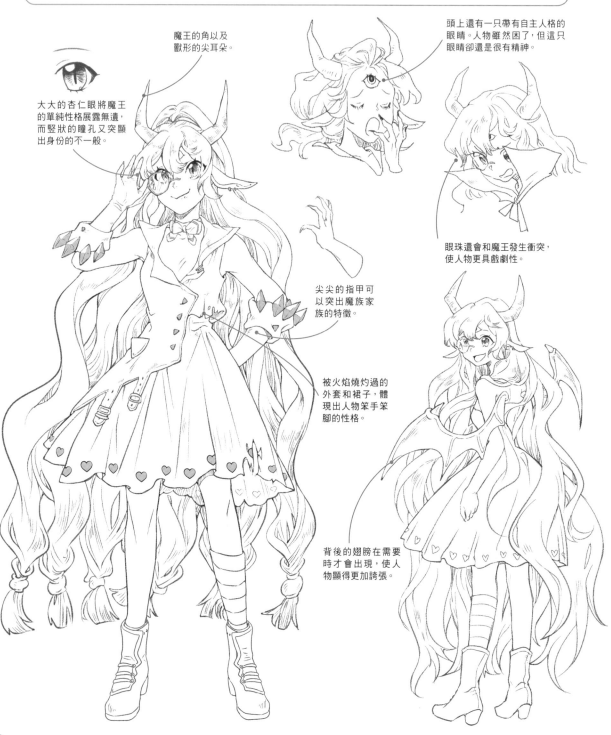

魔王的角以及獸形的尖耳朵。

頭上還有一只帶有自主人格的眼睛。人物雖然困了,但這只眼睛卻還是很有精神。

大大的杏仁眼將魔王的單純性格展露無遺,而豎狀的瞳孔又突顯出身份的不一般。

眼珠還會和魔王發生衝突,使人物更具戲劇性。

尖尖的指甲可以突出魔族家族的特徵。

被火焰燒灼過的外套和裙子,體現出人物笨手笨腳的性格。

背後的翅膀在需要時才會出現,使人物顯得更加誇張。

道具與場景

要表現出搞笑的感覺，動作和神態是很重要的。當發生極大反差事件時，人物的尷尬、失落或慌張表情，才是搞笑的精髓所在。

要點！POINT

適合搞笑魔王的道具

暗黑魔力珠

魔王鬥篷

暗黑火焰

Q 版搞笑魔王

每次梳洗對魔王來說都是種挑戰。如何把一頭蓬鬆密集的頭髮梳理整齊，那可不是件容易的事。

辛苦召喚出來的黑暗火焰不但燒掉了自己的裙子，居然還對自己大呼小叫，這樣的事故讓魔王再一次跌坐在地上。

淒涼的背景再加上呆坐在地上的魔王，整個畫面十分搞笑。

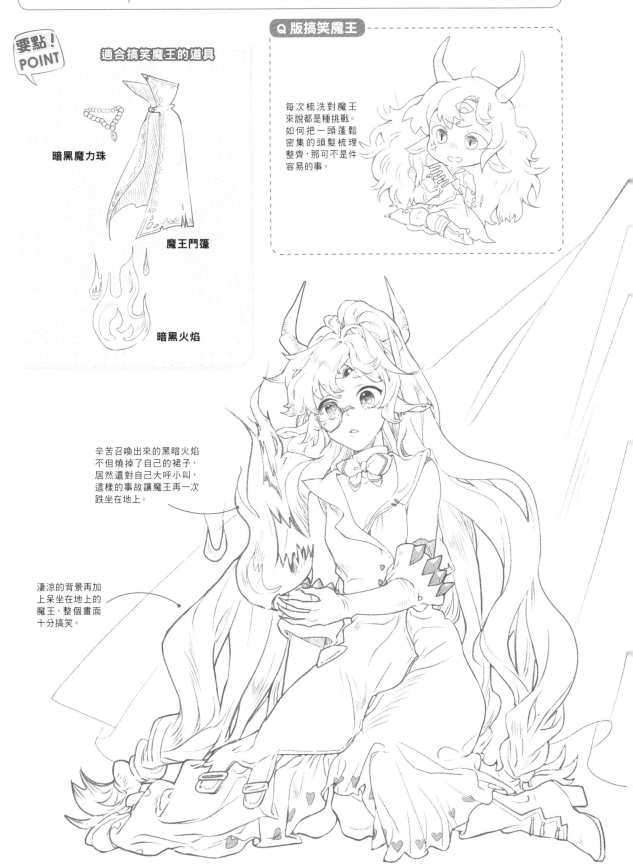

俏皮的人魚公主

人魚公主是童話中的人物，可將造型設計得奇幻些，但不能偏離可愛、唯美的主線。
俏皮是人物的性格特點，用些活潑、誇張的表情來凸顯這一特點。

人物裝束 │ 人魚生活在海裡，服裝採用輕薄的裙裝，這樣在水中就更有漂浮的感覺了。因為人魚傳說多 來自歐洲，服裝款式自然偏向歐式禮服。

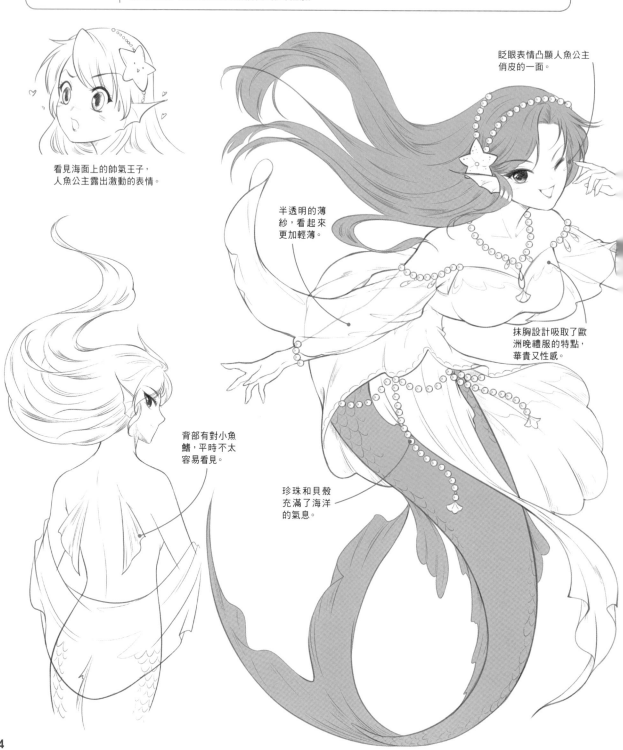

看見海面上的帥氣王子，
人魚公主露出激動的表情。

眨眼表情凸顯人魚公主
俏皮的一面。

半透明的薄
紗，看起來
更加輕薄。

背部有對小魚
鰭，平時不太
容易看見。

抹胸設計吸取了歐
洲晚禮服的特點，
華貴又性感。

珍珠和貝殼
充滿了海洋
的氣息。

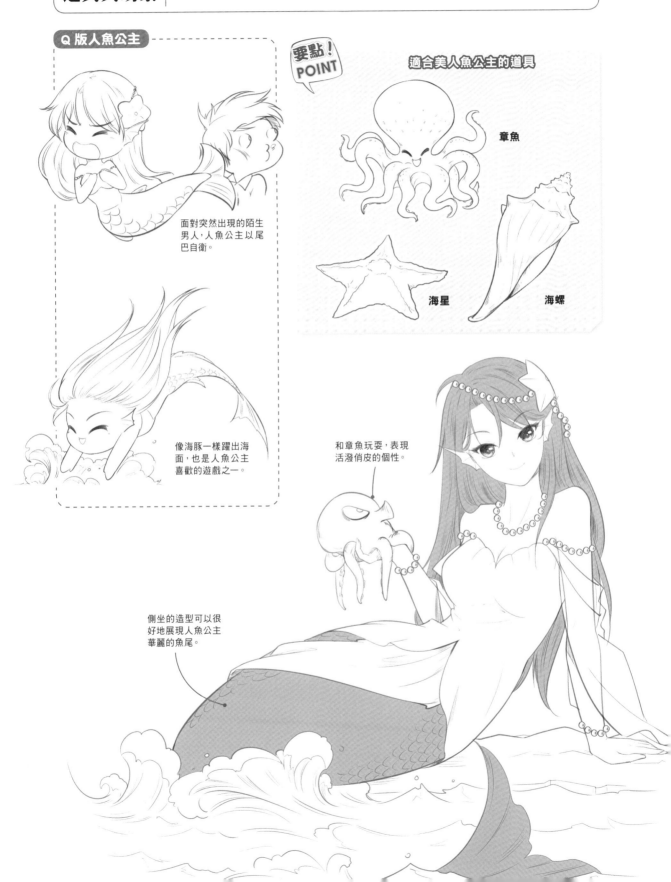

道具與場景

人魚公主生活在海中，各種海洋裡的小動物都能很好地和她搭配。

Q 版人魚公主

面對突然出現的陌生男人，人魚公主以尾巴自衛。

像海豚一樣躍出海面，也是人魚公主喜歡的遊戲之一。

要點！ POINT

適合美人魚公主的道具

章魚

海星　　　　　海螺

和章魚玩耍，表現活潑俏皮的個性。

側坐的造型可以很好地展現人魚公主華麗的魚尾。

腹黑魔法少女

一處不為人知的密林深處住著一個堅稱自己是魔法少女的魔女，外表是18歲少女。最大的愛好就是煉製魔藥，小鎮的居民對她又愛又恨。

人物裝束 人物設定是中世紀的魔法國家，因此服裝有著中世紀風格和魔幻元素。既然是魔法，法杖和魔女帽便不可少，而寬大的蓬蓬裙又突顯了主人公的少女氣息。

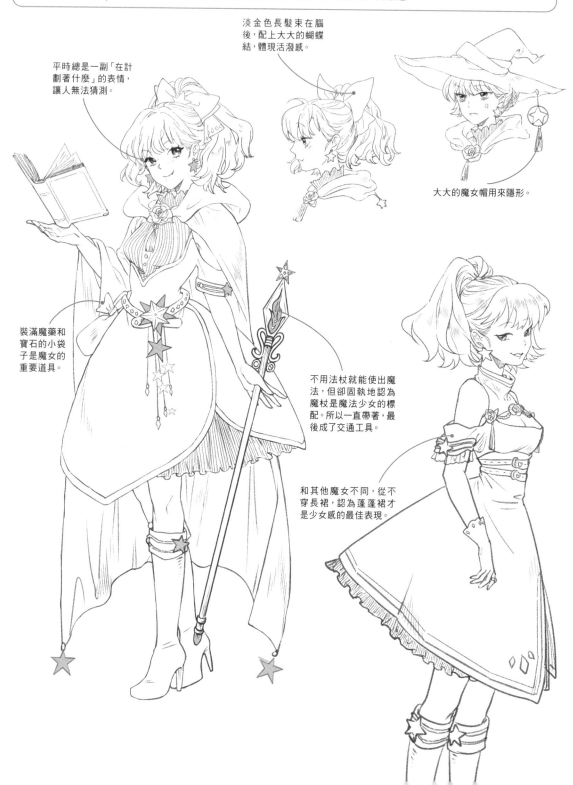

淡金色長髮束在腦後，配上大大的蝴蝶結，體現活潑感。

平時總是一副「在計劃著什麼」的表情，讓人無法猜測。

大大的魔女帽用來隱形。

裝滿魔藥和寶石的小袋子是魔女的重要道具。

不用法杖就能使出魔法，但卻固執地認為魔杖是魔法少女的標配。所以一直帶著，最後成了交通工具。

和其他魔女不同，從不穿長裙，認為蓬蓬裙才是少女感的最佳表現。

道具與場景

既然是魔女,那麼魔法元素也是不可少的。用誇張的肢體動作和豐富的面部表情,將魔女煉藥施法的得意瞬間表現出來。

Q 版魔法少女

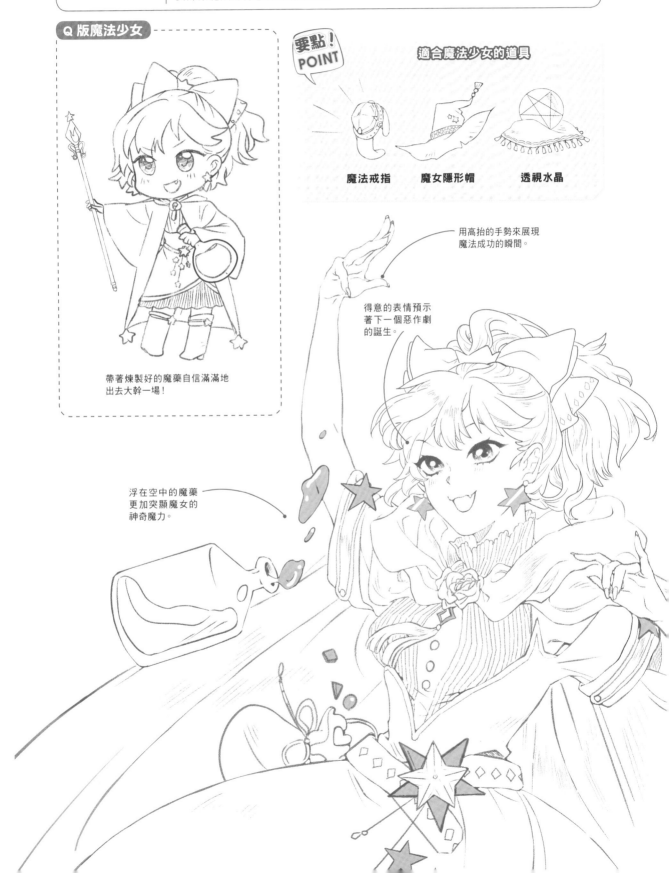

要點! POINT

帶著煉製好的魔藥自信滿滿地出去大幹一場!

適合魔法少女的道具

魔法戒指　　魔女隱形帽　　透視水晶

用高抬的手勢來展現魔法成功的瞬間。

得意的表情預示著下一個惡作劇的誕生。

浮在空中的魔藥更加突顯魔女的神奇魔力。

零基礎漫畫素描入門
360°漫畫全解

出　　　　版／楓書坊文化出版社
地　　　　址／新北市板橋區信義路163巷3號10樓
郵 政 劃 撥／19907596　楓書坊文化出版社
網　　　　址／www.maplebook.com.tw
電　　　　話／02-2957-6096
傳　　　　真／02-2957-6435
作　　　　者／噠噠貓
港 澳 經 銷／泛華發行代理有限公司
定　　　　價／360元
初 版 日 期／2023年7月

國家圖書館出版品預行編目資料

零基礎漫畫素描入門360°漫畫全解／
噠噠貓作. -- 初版. -- 新北市：楓書坊
文化出版社, 2023.07　面；公分

ISBN 978-986-377-879-0 (平裝)

1. 漫畫　2. 素描　3. 繪畫技法

947.41　　　　　　　112008330